藝術商業特展
大解密

—— 臺灣展演20年全紀錄 ——

Exhibit Development

林宜標／著

難能可貴的歷史紀錄

展讀《開展・藝術商業特展大解密 —— 臺灣展演 20 年全紀錄》，除了驚喜讚賞，也有許多回憶。

30 年前，林宜標和我，是民生報活動企劃組同事。活動企劃組同仁執行力、企劃力強，深得王效蘭發行人信任。每遇大型活動，同仁直接向日理萬機的效蘭發行人報告；許多活動細節的討論，往往持續到深夜、甚至凌晨。

當時聯合報系如日中天。效蘭發行人認為，回饋社會是企業使命，大型活動由報社出資，再邀請志同道合的企業贊助。民國 82 年，報社首度舉辦售票藝術大展「馬克・夏卡爾畫展」，最後虧損超過百萬元，效蘭發行人說，臺灣社會提升文化水準，需要有人繳學費。

效蘭發行人子弟兵中的悍將林宜標，參與最多決策過程，延續了藝文活動回饋社會的理想，也在後來的際遇之中，順著文化創意產業大勢，以商業力量注入展演、成為熱門而蓬勃的生意——雖然經常賠錢。

《開展 · 藝術商業特展大解密 —— 臺灣展演 20 年全紀錄》是林宜標個人的展覽經驗集成，也是臺灣民間籌辦展演活動的歷程縮影。其中的 30 年歷史軌跡，包括經濟的起伏、文化的成長、展演場所的興起、國民藝文生活和消費習慣的改變。這些展覽幕後，各種不為人道的辛苦和艱險，更像是首度公開的機密檔案一般引人入勝。

感謝林宜標著書，為歷史留下紀錄。缺少這些篇章，臺灣民辦展演歷程的發展全貌，將失落非常重要的一大塊拼圖。

于國華

國立臺北藝術大學研發長、藝術行政與管理研究所副教授

一路「 標 」速創新的策展生涯

標哥，無論年長或年輕的朋友們都是如此稱呼他的。從民生報活動組開始，意外踏進展演圈，經辦過大大小小數百檔展覽活動，曾擔任聯合報系活動部總經理，現為時藝多媒體總經理，一路走來 30 多年，如今已是國內展覽業界的標竿兼品牌，被譽為展演類藝術文創推手大師，精彩的職涯歷程也標註了臺灣策展史。

在展覽推案上他也確實喜歡標新立異，他籌辦許多臺灣未曾見過的新奇展演，例如和聯合報系一起努力將世界帶進臺灣：西安兵馬俑展、西伯利亞薩哈共和國長毛象展、奧塞美術館米勒畫展、加拿大太陽劇團，從全球各地來到國人面前，期間克服各種文物運輸難題；其後也依然持續蒐奇創新，引進大英博物館木乃伊展、動漫《航海王》、teamLab、普立茲新聞攝影、草間彌生等展，並承辦大稻埕碼頭貨櫃市集，不斷驚艷國人。甚至跨界到餐飲美食，樂埔町、一號糧倉、新竹日式警察宿舍等老宅重生營運，都有他近年轉型開拓的足跡。

展演業特性喜歡追新尋夢，這是熱情與感性的一面，但辦展要成功，也非得有冷靜理性的一面不可，如同音樂雖浪漫，樂章背後的邏輯與結構依然是非常嚴謹理性。所以，標哥籌備展覽重視標準流程作業，步步都盯緊，才能順利達標，建立口碑；這包括在展覽評估時的成本考量、票務、行銷等商業理性計算。也因此，阿標也是競標高手，分析規劃細膩周延，能打動展主，是許多展演標案的常勝軍。

他將多年的辦展經驗與心得集結成冊，對有興趣了解展演活動的讀者，或有心加入展覽行業的朋友，我樂於推薦這本應屬業界標配的書。

序言若也是一種導覽，接下來就請讀者跟緊腳步，繼續翻開下一頁，一起盯著標竿，看展下去。

王文杉
聯合報系董事長

熱情、敢衝！行動派的「文創人」

與林宜標（阿標）相識已超過 25 年，說真話，不算短的一段時間，但阿標的人格特質始終不變，熱情、敢衝的態度，永遠是那麼突出與鮮明！

記得初識阿標，是他在民生報服務的時期，當時，他的主要業務是舉辦活動，而他給我的印象除了帥氣、英俊以外，那種面對工作總是活力與拚勁十足的態度，讓人相當印象深刻。

接著，一步接著一步，許多海內外「一生必看」的精彩活動與展演，例如：太陽劇團、兵馬俑展、常玉展……，以及本書中的諸多經典案例，在阿標的努力之下，在臺灣被舉辦，讓臺灣的民眾有機會接觸到豐富的藝文世界。

此外，除了工作上的亮眼成績，阿標在 2004 年，報考了政大 EMBA 非營利組，持續進修、精進自我；更在後來，陸續於多所學校任教，將自己的寶貴經驗，與年輕學子分享，也讓更多學生從實務層面上認識文創產業！

從本業舉辦展演，到副業教書，再斜槓成為「作家」出書，在我眼裡的阿標，永遠積極、熱情、敢衝，若用一句話來形容，我會說阿標是個「行動派的文創人」！

這本匯集了阿標 30 多年、舉辦上百場大型藝術展演活動的新書《開展 · 藝術商業特展大解密 —— 臺灣展演 20 年全紀錄》，字字句句都是阿標的經驗與累積，誠摯推薦給大家，相信能從中感受到阿標的滿滿衝勁與熱情！

朱宗慶

國立臺北藝術大學講座教授

結合志同道，開創空前新事業
堅持不放棄，點亮藝術新生命

12 年前集團承接「時藝」這家公司，我們尋覓人才戰將來帶領這個累積 10 多年國際聲譽的藝文品牌，林宜標是大家共同的推薦。阿標是唯一跨中時、聯合兩大報系籌辦引進展演活動的代表。

阿標有著堅持不放棄的性格，高敏感度的觀察與判斷；不會只是嘴巴說說，而是即刻行動，比一般人快的行動力開創了很多可能，時藝因此沒有設限與極限。

旺旺集團延續過往中時集團對藝文產業的支持，投注推出兵馬俑展第三次來臺、來自英國波頓博物館的木乃伊展則創下 120 萬人潮、當代經典的草間彌生展在全臺引領話題、原創挑戰蓋三層樓高的顛倒屋紅到國際去，時藝身為媒體集團一分子，堅持引進普立茲新聞攝影獎 70 週年展，也創下好成績與口碑。

時藝在集團中不同於食品本業或媒體事業，直接與其他關係企業有著上下游或旁系業務，特別獨特卻又在業務發展上連結起集團各事業體，例如飯店、保險、媒體、食品產品等；不僅如此，面對海內外各地的文創風潮，成功扮演點亮集團品牌的角色。

這本書記載了阿標從聯合報系到旺中集團這 30 多年來的精彩展演，在每個時間點都掀起了國人對藝文的熱情和參與；文化事業無法單以獲利估量，但可以堅持下去就走得長久；阿標把工作跟喜好結合，對這個產業的熱情，拓展到進學校任教以及成立展演文創發展協會，結合志同道搭建平臺將經驗分享出去，這些都是阿標的有心，新時藝的永續將共有共創共享文化傳承。

蔡紹中
旺旺中時媒體集團總裁

笑看時局變化，樂觀迎接未來

對時藝多媒體總經理林宜標來說，臺灣近 30 年的展演市場，是靠他們一手打造出來，他也在邊做邊學中成為展演市場的長青樹，少壯英雄。

因為退伍後找工作，誤打誤撞進入了聯合報系統的企劃部門，學習策劃引進活動，從怯生生地聽命指揮，到逐漸當家，成為指揮大將，練就了一身國際策展好功夫。

當年高度理想主義的民生報發行人王效蘭，不惜成本引進許多好節目，在理想與現實天平上，讓他學習許多，體悟到理想的可貴，也理解現實經營的不易。

輾轉投效時報系統，尤其後來改組到旺旺集團旗下的時藝多媒體，理想更宏偉，現實的挑戰更激烈，領悟覺知更深刻。

脫離旺旺集團自立門戶後，彷彿是成人禮之後的蛻變，組織改變，調整營運模式，更加跨域跨界，多元呈現，十八般武藝通通展現，刻骨銘心的歷程，也為臺灣文化創意產業，樹立新標竿。

林宜標樂於扮演逆來順受的勇敢戰士，他沒有選擇戰場，只顧戴緊頭盔向前衝刺，成敗榮辱都在他的笑談中。

回首來時路，血汗榮耀，盡在其中，讓世界走進臺灣，也讓臺灣走向世界，林宜標腳步不曾中斷，除了締造與留下漂亮的觀賞人次數字，臺灣也在許多精彩可貴的節目刺激影響下，脫胎換骨，昂首闊步迎向新未來。

這是時代給英雄的歷程，也是英雄回報時代的大好機會。林宜標笑看時局變化，纍纍成就，盡在不言中！

簡秀枝
典藏雜誌社社長

各界好評

李永豐／紙風車文教基金會創辦人

「文化是個好生意」，但這句話是有條件的；堅韌周全的「行政力」，極具創意及不怕挫折的「行政力」，募款及行銷資源靈活的「行政力」，集結以上三種「行政力」才有辦法做到。

林宜標先生是個成功的楷模，一個「文化藝術」真正推廣傳播者，更是在失敗艱難中，靠著龐大的策略及細節運作而從谷底爬升向上的人，對於「文化創意」事務有熱情的人。

林宜標先生是一位值得敬佩、值得學習的老師！

李彥甫／聯合數位文創董事長

我和阿標的關係很複雜，曾經是同事、競業、山友、兄弟，後來我代表公司成為時藝股東，亦競亦合，不遠而近。

很早知道他要出書，談過去廿年的辦展經驗，有些同業笑稱要買來作為教科書：「策展聖經」，進此行必讀。這不是玩笑話，策展辦展需

要充分的經驗，不是一蹴可幾，阿標的書，可以有效減低入行的時間，提高學習的效率，值得大家一讀。

林秋芳／輔仁大學博物館學研究所教授、臺南市美術館館長

文化江湖人稱標哥，天資聰穎機智善策略，五湖四海朋友多，產學並重不容忽視，在臺灣重要的文化藝術大型展覽，無一場不是風風火火！

無論我受日本邀請策展或至跨國語音導覽公司任總經理，一起見證了臺灣國際藝術策展的黃金盛世，推動臺灣的博物館教育；阿標承接時藝，除了繼續文創策展之外，更結合文資活化場館新路徑，我只有更佩服他的勇氣，正像一位武士，在戰場上繼續征戰！

祝福標哥，你是我永遠的偶像！

陸仲雁╱法國藝術與文學騎士

30 年來，標哥和仲雁在傳媒界和故宮相輔相成，推廣藝文。目前任教及身為時藝顧問的仲雁，和標哥抱持共同的願景：「我們心中永遠是文青，期望為臺灣引進優質文藝活動，開闊臺灣下一代的國際文化視野」。

陸蓉之╱臺北實踐大學創意產業博士班博導

林宜標先生是從我和民生報王效蘭發行人擔任臺北當代藝術基金會董事時期開始合作，他與人為善，做項目時，總在尋求合作的最大公約數，最後讓許多看似不可能的事都一一付諸實現，例如我們合作的草間彌生展。近年我提出的「整策師（curategist）」，就是強調對資源的跨界整合能力，而林宜標就有這樣的特質。

黃文德╱時藝集團董事長

我跟宜標自高雄工專時建立如兄弟般的革命情感，各自投身在不同領域發展；兩年前他接下了時藝多媒體，我們成了事業夥伴，雖然疫情改變了產業生態及消費習慣，我們仍然基於共有共創共享的使命，不斷拓展新的領域。最近小女將存放多年的影帶轉成數位檔案，我們一起觀賞 26 年前他幫我主持婚禮的片段，就如同他將過往的成就分享出來一般，無比珍貴！

駱成╱前聯合報廣告部總經理、民生報活動組主任

活動企劃，這項頗具挑戰的職能，要有：良好的創意（含可行性）和執行力（含組織力＋領導力）。人稱標哥的策展百勝王，從 30 餘年的成功策展經驗中擷取出這部臺灣重大展演活動紀實，絕對精彩！

用心做對一件事

很喜歡李國修老師的一句話：
「人一輩子只要做對一件事
就功德圓滿了」，這句話為
我自己在臺灣文創界 32 年下
了最好的註解。

1989 年 7 月 2 日，林宜標，
當時 23 歲，高雄工專電子科
畢業，前一天剛從軍中退役，
那天踏入聯合報系在臺北市

忠孝東路四段的辦公室，正式成為民生報編輯部活動企劃組的試用員
工，名片上印的是助理記者，當時還不知道這個工作是幹嘛的，但就
這樣誤打誤撞開啟了我在媒體及藝文領域的大門，走了一條與理工完
全不相干的路。

雖然已經是 30 幾年前的事了，當時的民生報如日中天，我站在忠孝東
路四段仰望聯合報系三棟大樓，對於能進到兩大報系之一的聯合報系
工作仍然驚訝而覺得不可思議。

一進到活動組，當時的主任駱成是個治軍嚴謹的主管，平常不笑簡直

就像個閻王一樣嚇人,他告訴我試用 3 個月,表現不好隨時要我滾蛋,我一個理工生開始學著寫企劃案、寫新聞稿、連絡各項籌備工作,還記得寫的第一篇 400 字新聞稿,被駱主任用紅筆改了大概 300 字滿江紅而驚嚇不已,常常被叫去坐小板凳一對一指導,記得當時的辦公室在七樓,每天上班隨著電梯上升、心裡的壓力就跟著上升,一直到下班坐著電梯下去心情才可以放鬆,這個感覺至今都還歷歷在目。

我因為是五專學歷,除了試用期外,升正式後敘薪就是比大學畢業生低兩級,心裡不免自卑了起來,但也更加惕勵自己,絕對要比別人更努力才能挽回學歷的劣勢。

當時的報社很賺錢,發行人王效蘭是留歐背景,她覺得民生報不需要打廣告,而是用舉辦活動的方式來與讀者互動、與讀者產生更緊密的關係,以《民生報》的各版面版性來規劃,為喜歡體育版的讀者舉辦羽球賽、桌球賽、網球賽、三對三鬥牛賽、高爾夫球賽;為喜歡影劇版的讀者辦演唱會、偶像見面會;為喜歡戶外的讀者辦船釣活動、磯釣賽、歐洲深度之旅等;為喜歡藝文的讀者辦古典音樂會、藝文展覽,

各式各樣的活動五花八門，小到 40 個人的魚拓教室、大到上萬人的演唱會，練就活動組的同仁一身好武藝，每天都過得充實又精彩。

1996 年，我已經從一位小企劃升到活動組外埠總召集人，那年我努力把紐約愛樂帶到高雄演出，沒想到竟然是當時高雄市稅捐稽徵處的處長支持，他用統一發票推廣的經費支持舉辦了紐約愛樂的戶外公益轉播，嘉惠了上萬名的樂迷免費看高水準的演出，現在看起來沒什麼了不起，但那可是高雄有史以來第一個國際知名樂團演出的紀錄，中間克服了許多困難。

1998 至 2003 年期間，在兩廳院戶外廣場，舉辦馬友友、維也納愛樂、紐約愛樂、多明哥、卡列拉斯、費城交響樂團等戶外轉播活動，免費提供給市民在戶外聽高檔音樂會的機會，每次上萬人的聚會，結束後沒有留下一點垃圾，愛好古典音樂的樂迷水準真的是很令人稱讚。

2000 年，自己發想找了 sony 唱片，發行馬友友《溫情秋天》921 震災週年公益專輯，找了廣達文教基金會贊助，限量一萬張 CD 秒殺，把 300 萬捐給南投埔里國小做學童的營養午餐費。由於這個公益案太成功，隔年再做了一次，邀集更多大咖，包括馬友友、

譚盾、黃英、林昭亮、胡乃元合輯推出，仍然搶購一空。

2002 年起連續 10 年，民生報結合立法院厚生會主辦醫療奉獻獎，每年選出為臺灣奉獻的醫療從事人員給予頒獎表揚，目前是國內醫界最受肯定的獎項。

2002 年，為臺中市邀請第一位國際級男高音卡列拉斯去做慈善演出；2003 年則是引進維也納愛樂演出。這年也幫助鐵馬家庭黃進寶一家四口，募得安麗的現金贊助，幫黃爸、黃媽及二個兒子完成騎單車環遊世界的夢想，這個過程由《民生報》戶外版連載報導，黃媽媽完成壯舉後回憶道，常常在累死騎不下去時，總是想到對贊助單位、民生報及讀者不好意思，於是咬牙撐下去、邊哭邊騎，現在他們回想起來應該有另一種甜美。

2003 年連續 10 年，民生報與原住民棒球協會合辦關懷盃少棒賽，邀集職棒原住民選手，每年回鄉到東部教原住民小朋友打棒球及比賽，照顧偏鄉的小球員，也真正達到推廣棒球的目的，但想到每趟去東部辦比賽，就要面對熱情如火的當地原住民朋友，從布置

前往西安採購兵馬俑商品。（左）同事邵仙韻、（中）製俑師傅、（右）林宜標。

場地開始就要喝古道綠茶混稻香米酒，晚上則是聚餐喝到掛，隔天起來辦完賽程繼續喝，偏鄉的好朋友用酒表達了地主之誼，我們這群從臺北來的同事則沒有一刻是清醒的。

2004 年，參與臺灣第一個花卉博覽會並擔任企劃長，這個沒有國際認證的彰化花博在溪洲舉辦，整個團隊連同彰化縣政府都在完全沒有經驗的情況下把展覽辦起來，58 天吸引 157 萬人參觀，為未來的臺北及臺中花卉博覽會累積許多經驗。

2000 年開始，參與了聯合報系與史博館共同策劃的「兵馬俑特展」，這個展覽創下三個月 105 萬參觀人次的國內售票型特展紀錄，假日排隊人潮從史博館門口延著南海路排到中正二分局旁的天橋上；從西安進口的小兵馬俑商品大賣，連史博館附近的豆漿店都在賣。接下來 2001 年舉辦美索不達米亞展（國立歷史博物館展出）、2003 年印度古文明展（國立歷史博物館展出）、2003 年羅浮宮埃及古文物展（中正紀念堂、科博館、科工館展出），完成了在臺灣舉辦世界四大古文明展的光榮紀錄，是我最驕傲的事。

也就在這個階段，2002 年開始政府迎合世界趨勢提倡文化創意產業，活動組逐漸華麗轉身，從活動策劃部門蛻變成文創尖兵，而此時報紙本業也逐漸式微走下坡，這個單位從原本報社的化妝師角色轉變為也要肩負賺錢的任務，簡單說，裡子、面子都要，而在這年，工作的第 13 個

回政大企管系演講。（左）EMBA 論文指導教授企管系樓永堅教授。

年頭，我正式接任活動企劃組主任的工作，艱鉅的挑戰才正要開始。

2002 年世足賽，這應該是民生報大展身手的機會，除了年代電視取得轉播權外，《民生報》有專業的體育版做深度分析，必定引起世足熱潮。而活動組該辦什麼活動幫報社加分？動腦會議後決定舉辦世足冠軍戰戶外大型轉播活動，腦海裡的畫面是在臺北市立體育場裡，有萬人齊聚一堂看轉播，同時想模仿日本知名節目《火焰挑戰者》，主持人小內、小南曾在體育場玩萬人擲超大骰子遊戲，最後優勝者獲得一百萬日幣。想得很美好，但錢從哪裡來？先找當時的體委會，用推廣足球運動爭取預算，主委林德福説沒有臺灣代表隊啊，無法補助；接下來只好向老闆王效蘭求助，一樣的答案，沒有中華隊，到時候有沒有 1000 人看啊？接連被潑了冷水，正想放棄的時候，年代電視因為拿了連續兩屆的轉播權，希望讓更多國人關注世足，決定贊助所有活動費用；中華汽車也決定贊助一部車作為現場抽獎獎品，就這樣，冠軍戰那天在臺北市政府廣場，聚集了上萬人觀賞巴西對德國之戰，現場的觀眾可以憑《民生報》刊登的印花兌換摸彩券，投入你預期的最後比分箱子，最後由預測對的箱子中現場抽出汽車得主。只記得王效蘭發行人及當時的臺

北市長馬英九，坐在第一排隨著賽況搖旗吶喊，我冷不防地走到王發行人面前，請她站起來回頭看看現場的萬人陣仗，輕輕地跟她說「發行人，這裡應該不只 1000 人吧？」那時候心裡只有一個「爽」字可以形容。

2003 年，王效蘭發行人交付一個任務，要舉辦法國知名空拍攝影師楊亞祖貝童（Yann Arthus-Bertrand）的「從空中看地球」攝影展，為了展示作品的氣勢，決定舉辦戶外免費展，第一站選定臺北中正紀念堂的瞻仰大道舉辦，但在這個戶外空間要解決燈光以及展板會被風吹倒的問題，設計師林志峰設計了用鋼板製成的厚重展架，展架上方並嵌入燈條可兩面展示，我還記得一座成本高達 7 萬元，150 件作品做了 75 座就花了 500 多萬元。還記得脾氣不太好的攝影師在展出前兩天抵達臺灣，急著去現場看布展情況，他一到現場看見四處凌亂的景象簡直氣炸了，覺得我們拿他的展覽開玩笑，我們一直安撫他保證會如期開展，結果開展當天，看到呈現出來的完美展場讓他覺得不可思議，一直稱讚臺北站是上百個城市巡展中最棒的一站。

2004 年，朱宗慶校長鼓勵我應該要再進修，那年考上政大 EMBA 非營利組，開啟了三年的商學院課程，我在民生報的工作依然忙碌，常常忙到很晚才趕去學校上課，有一次老師就說：這位同學你是來關門的嗎？我回答：老師，我這麼勤奮好學，即使只剩半小時的課還是要趕來聽。老師聽了也覺得有道理。就這樣在工作與學業間無止境的交互煎熬下，

2007 年通過論文口試取得碩士學位，也算彌補了沒有上大學的缺憾。

2005 這一年，我的好友林詠能教授邀請我到育達商業大學教授文創領域的課程，開啟了我大學兼課的生涯。其實我的工作已經夠忙碌了，但一方面對於到大學教課感到好奇想嘗試、一方面也覺得可以讓更多年輕學子認識文創產業，有了解才有可能產生興趣，也才能吸引更多人才投入這個產業，因此決定試試看。

一直到 2010 年又跟著林詠能教授轉任臺北教育大學文創產業系，一開始教大學部，之後轉文創所 EMBA、博物館學程；2019 年應當時臺北藝術大學藝術管理研究所所長劉蕙苓邀請到該所兼課，能夠一直在大學與年輕學子互動，了解年輕人的想法與改變，是個不錯的人生體驗。

2006 年 11 月 30 日，《民生報》不堪長期虧損，總管理處無預警宣布 12 月 1 日起停刊，所有同仁大多被資遣，只有活動企劃組同仁全數留任，轉為聯合報編輯部活動企劃組，當時我已轉任民生報總經理特助，王效蘭發行人還是指示我回任主任職位，持續為報系策劃展演活動。這年在《民生報》停刊前，我因為文化版一則報導，決定爭取第二次的兵馬俑展在史博館舉行，這檔原本是臺中科博館獨家單站舉辦的展覽，由於半路殺出我這個程咬金攪局，硬是臨時增加臺北一站，也吸引了 20 幾萬觀眾。

這一年，阿扁總統因為貪汙導致了紅衫軍抗議人潮要求他下臺，那段

期間《聯合報》天天大篇幅報導這事件，9月15日的圍城大遊行更聚集了近百萬紅軍占據臺北街頭。當時《聯合報》的攝影記者團隊已經累積了數量龐大的相關照片，我突然靈機一動建議黃素娟總編輯可以馬上出紅衫軍攝影專輯，黃總認為點子很好，立即行動編出了《百萬紅潮》專輯，造就了不錯的購書熱潮，也讓發行部推了不少訂報訂單。

2008年則是活動組的爆發年，三大案齊發，包括轟動一時的奧賽美術館「米勒畫展」、第一次來臺的「長毛象特展」，及第一次來臺演出的「太陽劇團」，那年為報社賺了很多錢，肯定是活動組有史以來獲利最高的紀錄。

總管理處看好未來展演市場的發展，將活動企劃組位階提升為總管理處下的活動事業部，與聯合報事業部、經濟日報事業部等同一層級，顯示報系對這部門的重視，我也從部門主任升為事業部總經理。

2009年，臺北市政府正在籌辦史上首次國際認證的「臺北花卉博覽會」，因為有之前彰化花博的營運經驗，剛好北市府也打算把票務勞務及特許商店經營開發委外出去，因此積極備標，最後取得這兩個標案，但當時因為在野黨議員強力監督花博而常有負面新聞見報，還記得我被剛來的執行長罵得狗血淋頭，認為花博負評那麼多，我還要冒這麼大的風險，但結果證明共有近900萬名入園觀眾，聯合報因此獲得很大的報酬。此時想想在聯合報系已經待了20年，加上因為組織調

整造成工作上的瓶頸，思考應該轉換跑道為下一個 20 年努力，此時旺旺集團剛接手中時集團，旗下子公司時藝多媒體也是以展演業務為主的公司，正在尋覓新總經理，因緣際會下離開聯合報系轉向旺中集團投入時藝多媒體。在文創事業上待過兩大媒體擔任總經理，我大概是第一人，目前是前無古人、後無來者。

時藝的辦公室原本在艋舺大道的中國時報大樓，我想搬到距離集團總部近一點的地方，但總部位於內湖的中天大樓並沒有空間，就在附近租了一層辦公室；2009 年 11 月 16 日，還記得當時從聯合報跟我來時藝的特助張慧菁、祕書吳雅嫻，我們三個人面對空盪沒有桌椅的辦公室，三人互相打氣的說「從今天開始打拚」，正式啟動了時藝時代的各項籌備工作，加上原來老時藝的一些同仁，組成了聯合加中時的策展團隊。

開頭幾年是辛苦的，一方面過去累積國內外的展演人脈都在聯合報系，

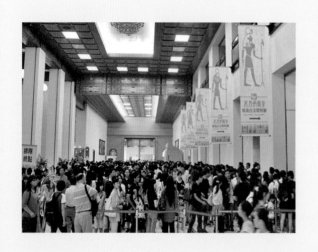

再來是用新公司開啟合作也要一、二年的籌備期。直到 2011 年開始有種子開花結果，算是開始爆發的一年，我們在北中南舉辦了「木乃伊傳奇—埃及古文明特展」，一年下來共吸引 120 萬人

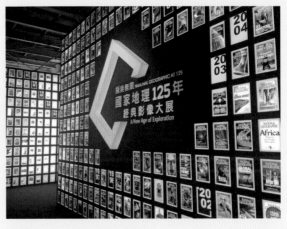

籌備期只有 78 天仍創參觀人次佳績。圖／Y.C.

看展，人數爆表，獲利也相當可觀；也大膽嘗試了上空秀「永恆的瘋馬 Forever Crazy」；2012 年國際大型藝術展有跟羅浮宮、故宮合作的「西方神話與傳說—羅浮宮珍藏展」，有來自西班牙的「瘋狂達利—超現實主義大師特展」；有美國積木藝術家 Nathan Sawaya 創作的「積木夢工場特展」；有好萊塢電影 IP「變形金鋼跨世代特展」；有臺北天團五月天的「無限創造 DNA 演唱會幕後之王主腦公開展」，展覽多元精彩，連續兩年有很好的獲利。

2013 年是很辛苦的一年，展覽多導致組織擴編。首次在臺灣嘗試舉辦收費攝影展，普立茲新聞獎 70 週年特展在同事不看好的情況下獲得成功，原本擔心太深度太專業無法普及，結果臺北站共有 17 萬人參觀；展出前三個月竟然敢承接「國家地理雜誌 125 週年攝影展」，考驗團隊策展效率及能力，臺北站也有 10 萬人參加；在史博館舉辦的「天堂‧審判‧重生：文藝復興巨匠再現—米開朗基羅特展」從義大利借來手稿真跡，吸引了 18.5 萬人；但這一年也有三檔叫好不叫座的藝術展及科普展，是在故宮、高美館舉辦的「蒙娜麗莎 500 年：達文西傳奇」，以及在史博館、高美館、國美館舉辦的「女人、小鳥、星星—米羅特

展」，在中正紀念堂舉辦的「長毛象 YUKA 特展」，三展六站下來讓公司賠了不少錢，元氣大傷。

2014 年，首次嘗試電玩主題的展覽 2014 LOL Carnival「英雄聯盟狂歡節」也是賠錢收場，「德古拉傳奇—吸血鬼歷史與藝術大展」也不理想；不過有「錯覺藝術大師—艾雪的魔幻世界畫展」及「另眼看世界－大英博物館百品特展」、「蠟筆小新特展」、「尾田栄一郎監修 ONE PIECE 展」都有不錯的成績。

2015 年在高美館、國美館舉辦轟動一時的「夢我所夢：草間彌生亞洲巡迴展」，並在臺北華山開了一家草間唯一海外授權的咖啡店；動漫展則有「櫻桃小丸子學園祭 25 週年特展」、「冰雪奇緣—冰紛特展」、「伊藤潤二—恐怖美學體驗大展」、「海賊狂歡祭— ONE PIECE 動畫 15 週年特典」；也難得幫國內年輕插畫家舉辦本土 IP「爽啾貘不正經學園—插畫新勢力特展」，這些展覽都相當成功。

2016 年，時藝自策的顛倒屋在臺北華山舉辦，接下來受高雄市文化局邀請，再到高雄駁二蓋了第二棟，兩棟共吸引 50 幾萬人入屋參觀，之後又成功在中國重慶蓋第三棟；在臺灣第三次舉辦的「秦・俑－秦文化與兵馬俑特展」，臺北故宮展後首次到高雄慘賠；「預見 Coming

into Fashion, VOGUE 跨世紀時尚攝影展」也不如預期，還好年底的
「teamLab：舞動！藝術展 & 學習！未來の遊園地」再度吸引 20 萬
人體驗首次的多媒體投影互動展。

2017 年又是一個國際大展年，「印象左岸—奧塞美術館 30 週年大展」、
「大英博物館藏埃及木乃伊：探索古代生活」都相當成功；首次舉辦
建築展「札哈 · 哈蒂建築師事務所—全球設計實驗室特展」、「上帝
的建築師—高第誕生 165 週年大展」都證明還是小眾市場，要獲利很
難。「歡迎光臨可愛巧虎島特展」、「Super Pop 粉紅豬小妹超級互
動展」這兩檔以學齡前小朋友為主要對象的展覽倒有好成績。這一年
也在文創商品部分創下難得的成績，配合史博館「相思巴黎—館藏常
玉展」，自己發想推出 199 套限量複製畫，結果在展覽開展當天賣完，
創下一天上億元營業額的紀錄。

2017 年，有感於同業都想往中國大陸開拓版圖，但大陸實在是地大物
博又水太深，覺得應該把同
業集合起來，大家一起打團
體仗會更好，也可以集合力
量向政府表達意見、爭取支
持；因此找了幾家同業一起
聚餐，商討成立協會的構想，
這個構想獲得了大家的贊同，

開始籌辦全國性「中華展演文創發展協會」，隔年 4 月我們就到上海舉辦了一場大型推介會，讓當地有意舉辦展演的業者認識臺灣的展演發展，達到面對面的交流；2019 年 4 月，協會正式成立，大家推舉我成為首任理事長。

2018 年，第一次辦電音趴就辦全球最大品牌「2018 Unite With Tomorrowland」，前一年因颱風延到這年在臺北大佳河濱段舉辦，挑戰跨夜與全球 live 連線同歡；「米奇 FUN 很大—90 週年特展」迪士尼強勢 IP 再臨；再試自策展「瘋狂泡泡實驗室」，北高二站有賺有賠。再次與三立電視合作爭取「臺中花卉博覽會」的票務及商店標案，結果換了市長後讓案子很難結案。

2019 年是悲慘的一年，時藝第二次舉辦的「安迪・沃荷—普普狂想特展」、「幾可亂真｜超寫實人體雕塑展」、「我把動物 FUN 大了！霍夫曼的療癒動物園」、自製的「幻彩影—萬花筒特展」，都接連失利；投資的「趙傳—老男人 ROSE IN THE ROCK 30 週年演唱會」、「方大同演唱會」、「AKB48 2019 演唱會」、「蕭煌奇 2019 演唱會」也不如預期，加上年底碰到世紀大疫情 COVID-19 更是雪上加霜。

2020 年在疫情時好時壞的情況下只做了「江戶風華—五大浮世繪師展」，總管理處也決定結束時藝這家公司。而時藝在國際上有很好的辦展聲譽、在國內也是讓業界稱許的優質文創公司，幾經思考後我決

定接下時藝這家公司，並引
進外部股東挹注資金，這年 9
月新時藝重新再出發，繼續
專注在展演文創的路上。

2020 年 9 月，全新的時藝在各方祝賀中重新再出發。
圖／Y.C.

一直到 2022 年，展演因疫情
受挫嚴重的情況下，新時藝
必須要開拓新業務才能活命，我們就在短短一年多的時間開始做公部
門文創場域的經營業務，包括大稻埕貨櫃市集、臺北刑務所、一號糧
倉、樂埔町、新竹市下竹町及新竹州警察部長官舍，出書期間又標得
臺北關渡碼頭市集及新北市空軍三重一村眷村營運案，拿案子的效率
驚人，希望除了展演、文創商品業務外，成為時藝第三大業務部門。

32 年的工作生涯中，讓我從菜鳥企劃到自己創業當老闆，實在有太多
的貴人協助，我的工作啟蒙導師駱成總經理，他開啟我活動企劃的能
力，為我的文創職能打下很好的基礎；民生報王效蘭發行人是教導我
最多的大老闆，不管是為人處事、統御領導及人際關係等，她更擴大
我的國際視野，讓我不斷接觸全球頂尖的藝術領域；朱宗慶老師，鼓
勵我重回學校再進修，商學院課程對我後來創業有很大的幫助；聯合
報系王文杉總經理，他頂著所有的反對壓力讓我嘗試成本數億元的太
陽劇團臺灣首演；旺中集團總裁蔡紹中，總是默默地支持我做任何想
要做的事；我的結拜兄弟黃文德董事長，事業有成之餘跳下來跟我一

起接手新時藝、一起創業；太多太多貴人的幫忙，成就很多活動，為臺灣的文創界點綴了許多亮點，一直讓我心存感激。

一位理工男不小心變成文創人，原以為自己就是一個每天面對電腦的工程師，竟變成沉浸在多采多姿的藝文世界，讓我的視野無限擴大，因為這工作，我去過蘭嶼的天池、跟著老闆去東沙群島勞軍、去兵馬俑博物館享受美國總統的等級下坑近距離看俑、去過中南海拜訪大陸領導、去過西昌看火箭發射、去過烏魯木齊看滿庫房的乾屍、去過雲南的深山瀾滄探訪千年普洱老茶樹、去過最接近北極的城市、在阿姆斯特丹的百年音樂廳採訪馬友友、去波多黎各看埃及展、去西班牙的渡假聖地 Ibiza 小島拜訪私人藏家才見識到什麼叫豪宅、去過巴黎數十次⋯⋯這些不可思議的經歷，豐富了我的人生。

這本書所有的案例，都是我自己的親身經歷，曾經賺很多錢、也曾經賠很多錢，談不上成功或失敗；把它寫成書，除記錄自己的工作成長歷程外，也希望讓有興趣的讀者跟著我在書中走一趟國內 30 年的展演藝文產業之旅。而我只是一個在臺灣文創界默默耕耘、堅持往前走的老兵，我研究所選讀非營利組、到學校兼課教書、成立展演協會等，都是一本初衷想為文創界貢獻一點力量，希望商業展演在臺灣發展能夠越來越好，並在全世界占有一席之地，終有一天我也要休息，就讓這些案例供有志者參考，有人傳承，再發揚光大。

Do One Thing Right with Your Heart

In the 32 years of my career, starting out as a newcomer in project planning to founding my own company, I have had the fortune of meeting many mentors and benefactors. The first of them was Chief of project planning Luo Sheng at Min Sheng Daily, who helped me discover my potential in event planning and laid the groundwork for my future development in the cultural-creative field.

And then there was Madame Wang Shaw-lan, publisher at Min Sheng Daily, who taught me the most on work ethics, leadership, and interpersonal skills. Under her mentorship, I came in contact with the best in the international art circle, which greatly expanded my horizons.

There was also Professor Ju Tzong-ching, Former Principal of the Taipei National University of the Arts and founder of Ju Percussion Group, who encouraged me to go back to school. The EMBA courses that I took at the National Chengchi University became of great help, when I started my own business later.

I would like to express my gratitude to Duncan Wang, Chairman of the United Daily News Group, who supported me in bringing the Cirque du Soleil to Taiwan for the first time, despite the opposing voices at the time due to its monumental costs in the hundreds of millions in NTD.

I would also like to acknowledge Cai Shao-zhong, President of Want-Want China Times Media Group, who as the supervisor of the subsidiary of the

Group, Media Sphere Communications Ltd, has always supported me in doing all the things I wanted to do.

Finally, I would like to express my appreciation to my sworn brother Chairman Stanley Huang, himself a successful entrepreneur, for becoming my partner in taking over the leadership of Mediasphere Communications Ltd.

I will be forever grateful to the countless people who have assisted me throughout my career. Many events and projects highlighting Taiwan's cultural and creative sectors have been made possible due to their support.

I was a STEM major and I thought I would be a computer-facing engineer. But by chance and through the opportunities that came my way, I ended up in the cultural creative field. I am grateful for being able to immerse myself in the rich world of art and have my perspectives broadened.

My job allows me to travel around the world. In Taiwan, I have visited Tianchi in the Orchid Island and have accompanied my superior to the Dongsha Islands to present offers to the army base. In my visit to the Emperor Qinshihuang's Mausoleum Site Museum, I got to observe the terra-cotta warriors at a close distance in the pit, which was a privilege reserved for the highest level of reception. I have paid a formal visit to the Chinese leader at Zhongnanhai; observed rockets launching from Xichang; visited the storage of Tarim Basin in Xinjiang and ventured into the deep mountains of Lancang to see thousand-year-old pu-erh tea trees.

For my travels abroad, I have stopped by the closest town to the North

Pole; interviewed cellist Yo-Yo Ma at the century-old Royal Concertgebouw in Amsterdam; visited the "Unwrapping Egypt" touring exhibition in Puerto Rico; visited the magnificent and luxurious mansion of a private collector in Ibiza, the vacation island; and made dozens of trips to Paris. All of these travels and experiences have enriched my life.

The cases shared in this book are from personal experiences. There were times when I made profits, and there were times when I incurred losses, so it is difficult to say if they were successes or failures. Putting them all of them together in a book is not only my way of documenting my professional journey, but also to invite interested readers to join me in my 30-year journey through the performing arts and cultural industries of Taiwan.

Admittedly, I feel like a veteran who has been serving for the creative cultural field in Taiwan. Going to graduate school to study non-profit management, teaching part-time at universities and founding the Chinese Cultural Creative Exhibition & Performance Association, etc., all these were part of my efforts in contributing to the betterment of the cultural and creative industries in Taiwan.

I hope that commercial exhibitions and performances will see further development in Taiwan, and find their places on the world stage. Eventually, there will be a day when I will have to hang up my hat; this book is my way of passing the torch.

Contents 目錄

A 展覽哪裡來？展覽怎麼選？

B 展覽類型有哪些？

C 展覽執行

D 衍生商機

E 危機意外

臺灣特展現象觀察

林詠能／國立臺北教育大學文化創意產業經營學系教授

我國目前約有近 700 所不同型態、規模與主題的博物館，提供了社會大眾學習、社交與娛樂各方面的需求；臺灣民眾的博物館參與率相當高，依政府文化統計的調查顯示，臺灣每二位民眾，即有一位在調查前一年去過博物館與美術館一次以上、每年民眾參觀博物館總次數超過 3 千萬人次，顯示博物館已是民眾重要的文化休閒選擇。這些成果，與民眾文化資本的普遍提升有關，同時也是過去 2、30 年間，國內許多博物館舉辦了眾多大型特展的結果。

博物館有強化國家認同、促進文化公民權、提升全民文化資本與促進商業發展等功能。我國早期大型公立博物館多強調公共性，與商業機構保持了相當的距離，以避免被批評過度商業化。不過，隨著社會的發展，民眾的文化參與逐年提升，對於博物館展覽的需求也逐漸增加，由於公立博物館的預算與資源有限，加上宣傳之需要，開始嘗試與商業機構或媒體合作，引進國外的特展，以服務國人；這些結合商業機構所舉辦的特展，除能提供更好的公共服務，也為博物館創造營收，在適度的規劃下，相關的利害關係人如社會大眾、博物館、媒體與策展公司也彼此從中獲益。如各國博物館的相關研究肯定了特展在博物館觀眾發展上所扮演的重要角色；特展對博物館年度觀眾數量，往往能貢獻三分之一的人次，這些觀眾多為比較少參與博物館的非經常性觀眾，這對博物館觀眾開發而言，具有重要的價值與意義。

一、特展與商業性特展

不同於博物館的常設展之展出期間通常為數年、甚至超過 10 年,特展指博物館以較短的時間,通常為 3 個月至 1 年,展出特別規劃的主題展覽;特展展品可能來自博物館本身的收藏,也可能向其他博物館借展。博物館規劃特展的目的通常不外乎藉由特展彌補博物館藏品的不足與多樣性、吸引核心觀眾以外的族群、鼓勵觀眾的再度造訪、藉由特展行銷增加博物館知名度與促進博物館國際交流等。

博物館史上早期最知名的特展應屬 1976 年 11 月至 1977 年 3 月在華盛頓國家藝廊舉辦的「圖坦卡門寶藏特展」(Treasure of Tutankhamun),共展出圖坦卡門之墓出土的 55 件展品,包括少年法老王的純金陪葬面具、女神塞爾凱特雕像、燈具、珠寶等,引起觀眾的巨大反響,當時參觀的觀眾必須等待長達 8 小時才能進場觀看,在四個月展期中共吸引約 84 萬人參觀,而本展也創造出「超級特展(blockbuster)」一詞。該展之後巡迴芝加哥、紐奧良、洛杉磯、西雅圖、紐約與舊金山等地,深獲美國各地觀眾的好評。

有別於博物館本身辦理的特展,臺灣自 1990 年起,有越來越多的商業機構、媒體、基金會等投入這個市場。商業性特展有二種運作方式,第一種是公立博物館與外部機構合作,以更靈活的方式行銷,或引進資金以彌補博物館自身資源的不足,帶進更大型、更具知名度的展覽以

豐富其展覽內容。第二種則是由商業機構或媒體自行洽借博物館場地或在其他非博物館展出；這類型的展覽主要以商業收益為最主要的考量。在臺灣商業性特展的發展中，第一種為早期的合作方式，在 2010年之後，第二種商業類型的特展則逐漸興起，自此商業性特展成為一門好生意。

商業性特展的展覽品質與藝術價值，及展覽的辦理形式，沒有必然的關係。雖然商業特展的策劃者，傾向舉辦社會大眾耳熟能詳的展覽主題與內容，但不宜全然否定商業性特展的功能與價值，因為許多商業特展具有很高的知名度，甚至多次獲得臺灣年度十大展覽的好評。同時，隨著社會的進步與發展，許多學者也不再獨尊菁英藝術；他們認為菁英藝術與大眾文化同樣重要，差別的只是個人的品味不同而已。

二、臺灣特展啟蒙與商業性特展的崛起

臺北市立美術館在 1983 年年底正式開館後，從第一檔特展「韓國現代美術展」開始，不定期引進國外特展，為臺灣特展的啟蒙時期，打開了我國與國際博物館交流的管道。不過，在 1980 年代，特展的規模與觀眾人數仍相當有限。

1993 年是我國商業性特展重要的里程碑。當年民生報為慶祝 15 週年社慶，在 2 月 18 日舉辦「奧運百週年紀念版畫展」，是民生報自行策劃的第一個特展。緊接著，2 月 20 日由中國時報、帝門藝術教育基金、

法國瑪蒙丹美術館（Musée Marmottan Monet）與國立故宮博物院所共同主辦的「莫內及印象派畫作展」登場，這是故宮首次展出歐洲藝術作品，展覽中包含莫內的《日本橋》、《睡蓮》等作品展現在國人面前，在國人出國仍十分有限的情形下，本展引起大眾的關注；在二個多月的展期中，總共吸引了超過 30 多萬人次參觀。同年 3 月，臺北市立美術館與民生報也舉辦了「趙無極回顧展」、年底則再度由民生報在國父紀念館舉辦「馬克·夏卡爾展」。1993 一年，多檔特展由商業機構、媒體與博物館共同舉辦，成為我國商業性特展發展最為關鍵的一年。而 1995 年，時值故宮 70 週年慶與圖書文獻大樓開幕之際，由故宮、法國羅浮宮博物館、聯合報系與帝門藝術教育基金會合辦的「羅浮宮博物館珍藏名畫特展：16 至 19 世紀西方繪畫中的風景畫」揭幕，共展 71 件作品，在三個多月展期中吸引約 72 萬人次參觀，成為當年藝術界的盛事，使觀眾能近距離接觸以往僅能在書本上看到的西方藝術作品。

三、商業性特展的黃金年代

2000 年代是臺灣商業性特展的黃金年代，以聯合報系為例，於 2000 年底由國立歷史博物館與聯合報系合辦的「兵馬俑、秦文化特展」，展出借自大陸「秦始皇兵馬俑博物館」的兵馬俑文物。兵馬俑於 1974 年在大陸陝西臨潼縣晏寨鄉西揚村，農民打井取水時，意外挖出殘缺的陶製人俑。這些人俑，竟是秦始皇的陪葬品；兵馬俑的出土被譽為

「世界第八大奇蹟」；而本展展出1百多件兵馬俑等文物與一、二號銅車馬複製品，為臺灣首次展出秦文化。由於兵馬俑的高知名度，在短短三個月展期中，吸引約106萬觀展人次，創下了當時全球單一特展參觀人次的世界紀錄。而後本展移師臺中國立自然科學博物館展出，在臺北、臺中二地展出期間，總共吸引了超過160萬的參觀人次；自此揭開了臺灣商業性特展的黃金年代。緊接著2001年3月由國立歷史博物館、聯合報系、年代網際與統一夢公園合辦的「文明曙光—美索不達米亞羅浮宮兩河流域珍藏展」在三個月展期中也吸引了約35萬觀眾進場參觀。而同年年底，國立故宮博物院、聯合報系、法國博物館聯會與法國博物館司合辦的「從普桑到塞尚—法國繪畫三百年」也同樣吸引了超過30萬名觀眾參觀。而2008年由國立歷史博物館、聯合報系、奧塞美術館主辦的「驚艷米勒—田園之美畫展」展出以19世紀法國寫實主義田園畫大師米勒的畫作為主的展覽，是奧塞美術館開館以來首次外借近九成米勒名畫，其中更包含《拾穗》與《晚禱》二幅首度在臺灣同時展出的重量級藝術作品，這二幅作品的保險各約30億臺幣，是保額最高的作品。米勒展是臺灣最受歡迎的畫展之一，在三個多月展期中，吸引超過67萬名觀眾入場。

四、藝術品味的提升與轉變

在2000年代，國內公立博物館與商業機構、媒體合辦許多大型特展，吸引了大量的民眾前來，讓社會大眾得以親近精緻的西洋藝術。但在

2008 至 2010 年全球金融風暴影響下，世界各國的經濟緊縮，奢侈財的消費大幅縮減，在此情形下國內特展也沉寂了一段時間。其次，隨著國人出國觀光的人數大幅增加，已能在國外觀賞到這些藝術作品，在全民的藝術品味已普遍提升的情形下，大型特展不再動輒吸引數十萬觀眾的參觀。加上近年數位時代的來臨，休閒活動日趨多元，年輕世代觀眾因有更多的娛樂活動可以選擇，不再以菁英藝術類型的展覽為首選。觀眾品味的改變，加上借展費用居高不下，大型特展的虧損風險提高，因此這類型特展近年來已逐漸減少，取而代之的則是一些在非博物館場域舉辦的大眾文化類型的商業性特展，如「teamLab：舞動！藝術展＆學習！未來の遊園地」、「吉卜力的動畫世界」、「航海王」等流行文化內容。整體而言，近年來臺灣民眾參觀各種展覽活動的情形仍十分普遍。不過，有更多的民間機構投入商業性特展的產業，在供給成長遠大於需求成長情形下，造成市場競爭日漸激烈，使展覽的觀展平均人數普遍下降。

五、特展與商業性特展的現象反思

臺灣從 1980 年代起開始引進、舉辦大型特展，在出國仍是奢侈活動的年代，這些特展吸引了大量的民眾參觀，觀賞這些難得的精緻藝術饗宴。不過，隨後大量出現的特展，也引起一些學者、專家的批判。許多意見認為公立博物館與商業機構、媒體等合作舉辦大型特展，因需要龐大的借展、運輸、保險與宣傳等費用，非公立博物館所能負擔，

因此必須尋求商業機構或媒體的支持。這些特展具有相當大的吸引力，會帶來大量的觀眾與商業收入，他們認為這類型的特展現象已成為流行文化，同時在參與媒體的宣傳之下，雖然觀眾人數激增，但也造成展覽的參觀品質下降等問題。

不過，早期文化建設委員會（文化部前身）尚未進行我國民眾的文化參與調查，無法了解民眾的博物館參與情形是否受到這些特展的影響。直至 2006 年，國人博物館參觀比率首次出現在政府統計當中；2006 年的文化統計顯示，我國民眾參觀博物館一次以上的比例為 24.2%，約 1/4 國人在調查當年參觀過博物館。至 2018 年，國人博物館的參觀比例則提高至 49%，為 2006 年的二倍；而若以文化藝術最為發展的歐洲地區來看，2015 年歐盟民眾的博物館參與率則為 43%，顯示我國民眾的博物館參觀較之國外毫不遜色。國人在選擇休閒活動時，參觀展覽已是普遍現象。這個現象背後，雖然有整個社會與經濟進步所帶來的影響，但這些特展也扮演了重要的推動力量。只要博物館不喪失展覽策劃的主體性，在尋求商業機構與媒體的支持下，能為博物館帶來資源；尤其在近年政府部門預算逐年刪減的情形下，這些外在資源的挹注更顯重要。其次，透過合作也可以提升展覽的多樣性、吸引平常較少參觀博物館的觀眾上門、促使核心觀眾回流，同時有提升國際連結等效益。持平觀之，這些特展對促進臺灣博物館產業的發展，扮演了重要的角色。

展覽哪裡來？
展覽怎麼選？

經常被問到，你們怎麼想要辦這個？包含了對主題的期待與規模的驚訝。是啊，一切也是從四個 W 與一個 H 開始：What 什麼主題、When 檔期何時、Where 在哪舉辦、Why 為何舉辦、How Much 經費預算。

媒體集團主力辦展的初衷，不以獲利為考量，是企業社會責任，以及透過另一個媒介與大眾接觸，至今發展為獨立商業公司，面對市場的競爭生存戰，也要堅守點亮藝術新生命的核心，是永續信賴品牌口碑經營；多年累積的網絡資源觸角關係，國內外博物館、美術館、策展人、同業交流等，掌握全球區趨勢脈動，獨到的眼光並且能敏捷的反應與不設限的接觸，使得一切變得可能；然而數字會說話，損益表的評估與理想價值的實現之間，一直都是種賭注。

兵馬俑展：不敗主題真能不敗嗎？

臺北舉辦過三次以兵馬俑為主題的特展[1]，我都跟它們有密切關係；這三個展覽橫跨了 16 年，與臺北兩大館、兩大媒體產生關連，可以來談談有趣的過程。

註 ————————————————————

1　1992 年在外雙溪玉山莊藝術館曾舉辦過「大陸古物珍寶展」，其中也有兵馬俑展品，是兵馬俑真品首次來臺。

國立故宮博物院「秦文化與兵馬俑特展」展示設計新穎，不同過往的古文物展。

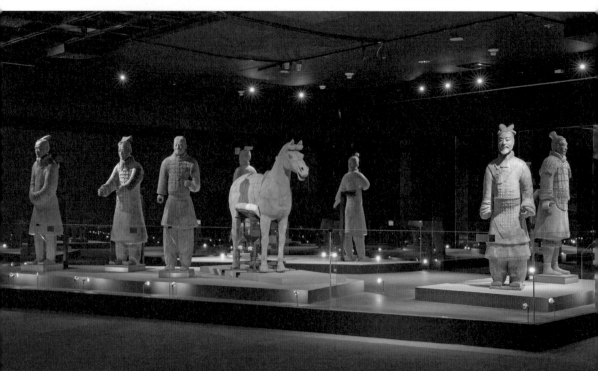

圖／聯合報系提供

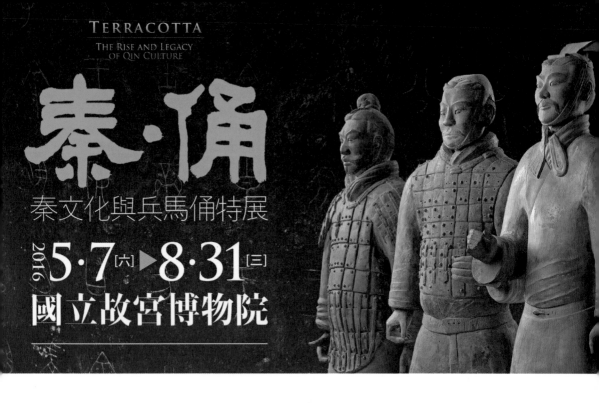

TERRACOTTA
THE RISE AND LEGACY
OF QIN CULTURE

秦·俑

秦文化與兵馬俑特展

2016 5·7[六]▶8·31[三]

國立故宮博物院

2000 年的兵馬俑特展,在臺北史博館創下三個月 105 萬的觀賞人數,一直到現在都是臺灣收費性展覽的特展人數紀錄,至今無人可以打破。

2007 年的兵馬俑展是臺中科博館何傳坤教授策展,自臺中即將開展的新聞刊出,我就開始努力協商,短短三、四個月,硬是把展覽延長一站到臺北,讓大陸國寶中的國寶「綠面跪射俑」[2] 首次在臺北與觀眾見面。

2016 年秦文化與兵馬俑特展,集結了大陸 10 個省、20 家博物館的收

註 ───────────────────────────────

2 秦代兵馬俑原為通體彩繪,但經過 2000 多年在地底下的沉澱,大部分俑的顏色早就脫落,前面兩次來臺展出的兵馬俑清一色都「灰頭土臉」,因此 1999 年 9 月在秦俑二號坑出土的綠面跪射俑,臉上至今還維持有淡淡的綠色,震驚國際、極其珍貴,平常在西安兵馬俑博物館也不常展出,更不用說借到大陸以外的地區了。

藏，展出規模最大，卻也創下兵馬俑臺北展出最少人次的紀錄。

回到第一次兵馬俑展，當時，黃光男先生擔任國立歷史博物館館長，才與時藝多媒體結束「黃金印象—奧塞美術館名作特展」合作，那是臺灣剛開始進入藝術商業特展的年代，大家都沒什麼經驗，主要的策展單位就是聯合報系，以及隸屬中國時報系的時藝多媒體兩家，因此故宮、史博館大概都是兩報平衡，這檔跟一邊合作完、下一次就跟另一邊，不會得罪任何一方，所以黃館長就找了聯合報洽談「兵馬俑—秦文化特展」。

2007 年最後一天展出現場。圖／聯合報系提供

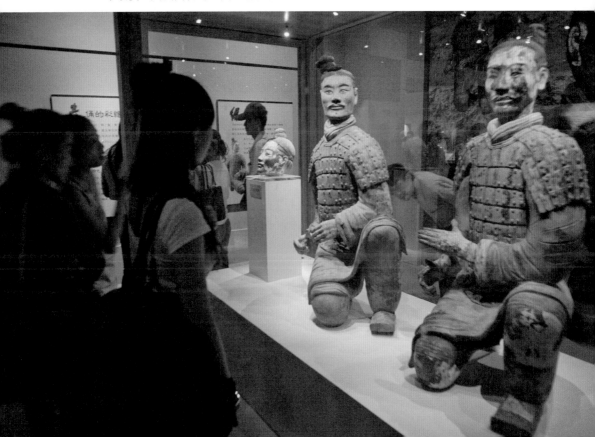

早期的合作方式也比較單純，史博館負責策劃展覽、規劃主題，與陝西省的窗口討論借展品、接洽借展事宜；聯合報系則負責宣傳、找贊助、現場營運，當然還有出錢。由於兩岸的微妙關係，博物館之間無法直接簽約，大陸基本上會由民間機構來代表，臺灣則是由聯合報系跟陝西省簽約後，再由聯合報系跟史博館簽訂合作關係，官方之間無法正式往來。

聯合報系主要負責這個案子的是林純如副主任，但因為她懷孕，展前黃館長去西安拜訪時由我陪同，當時我還只是民生報活動組的小主管。開展後不到一個禮拜，我又受到發行人王效蘭女士的指示，火速前往西安，因為開展前雙方主辦單位經營賣店的經驗都不足，只意思意思進了一貨櫃的兵馬俑商品，也不知道會賣得如何，結果開展人潮爆量，二、三天就把俑賣完了，王發行人當下要我立刻飛往西安掃貨回臺北賣，猶記得當時是寒冬時節，沒有準備就到了西安要買貨，人生地不熟、也不認識任何廠商，結果又不小心吃壞肚子，就在天不時、地不利、人不和的艱困情況下完成任務，成為了 2000 年兵馬俑展一趟難忘的回憶。

展覽一開始就有爆量的人潮，超乎我們的想像，日平均超過 1 萬位觀眾，每天排隊的人潮從南海路一路排到中正二分局上了天橋再折回南海路對面，現場同仁每天被罵到臭頭；有一天，又有一通客訴電話打進報社總機，指名找聯合報發行人，不巧就是王效蘭發行人親自接通，這位老先生就說，他去看展排隊排了二個多小時都快要中暑了，好不

容易進到展場，結果人比外面多，就這樣前胸貼後背擠擠擠，七分鐘就被擠出展場，什麼也沒看見。發行人就來指責我們沒有做好人流管控，但說實在的，每天來了 1 萬人，真不知道如何管好流量？

2006 年第二次的兵馬俑展臺北站，是硬喬出來的。

與這個展最初的相遇，是在 2006 年 11 月 6 日的《民生報》文化版頭題：臺中自然科學博物館即將於一個月後舉辦「秦代新出土文物大展—兵馬俑展 II」，大陸國寶中的國寶綠面跪射俑首度跨海來臺。當展覽新聞曝光，基本上所有的借展洽談都已經談完，在這麼窘迫的時間點，我們才開始去追這檔展覽，爭取臺北第二站的巡展，基本上是一件不可能的任務。

「第二站」，不是想像的臺中運來臺北就好。首先，大陸文物借展是以半年為期，若要增加第二站，必須要策展方同意協助，與借展方申請再延長半年，而即使借展方同意，也要層層上簽，簽到國家文物局、文化部甚至國務院都有可能。此次兵馬俑展，是由科博館的何傳坤教授策劃，何教授具備人類學專長，與陝西省文物局的關係良好，他的太太陳潔明剛好是聯合報文化基金會的主祕，這層關係成為很重要

2000 年在國立歷史博物館的「兵馬俑─秦文化特展」開幕記者會，媒體採訪熱絡，雖非空前絕後，但現今辦展已難見此榮景。

的橋梁，助了此次臺北站一臂之力，才有機會化不可能為可能，竟然在這麼短的時間內促成臺北站的籌備。

解決了科博館、策展人及大陸借展方，再來還要想辦法搞定臺北的場地。通常博物館的檔期，至少要在一、二年前就預定，只剩下半年的時間，各展廳幾乎已經都排定了展覽，很感謝當時史博館協助把檔期挪出來，還讓這檔展覽跨到 8 月，至少搶下一個月的暑假黃金檔期。

借展和場地檔期等重要關鍵都喬好了，展品也不是直接陸運到臺北就好，因為當時科教館申請入關只有臺中一站，依規定還是要出境再入境以完備手續。運輸公司規劃由 UPS 航空貨運飛菲律賓蘇比克灣的 UPS 倉儲基地，這批文物不下飛機再運回來，是最快、最省錢的方法，沒想到陝西借展方在啟運前幾天突然不同意這趟運輸計畫，認為一級國寶飛菲律賓不安全（當時菲律賓有些抗議活動），最後只丟給我們三個選擇：第一個飛回西安，第二個飛至香港（當時香港已回歸大陸），第三個就不要辦。

展覽都要開了，我們當然沒有「不要辦」的選項，西安又太遠、成本最高，就選擇了香港。結果就在啟運前一天，又接到 UPS 通知，表示展品保值太高，要求我方放棄保險代位求償的權利，否則不飛。放棄代位求償，保費就要增加，起飛又碰到假日，求助無門的狀況下我只好大膽自己簽字，安全運輸的小楊（楊傑文）還記得他拿著我的簽名

火速趕到機場，讓那批文物順利運出，否則展覽真的就開天窗，不過我也嚇得剩半條命了。

2016 年的「秦・俑─秦文化與兵馬俑特展」，是國立故宮博物院蔡慶良研究員策展，一級文物占 70%、總保險值將近 30 億、展品來自 20 個博物館及考古單位，是臺灣兵馬俑展由史以來最大展出規模。

與前兩次不同，過去都是向陝西省的兵馬俑博物館借展，只從單一省分借出，可直接與陝西文物交流中心簽約；但第三次的秦文化特展，規模盛大橫跨 10 個省分，包含甘肅、陝西、湖南等，理論上只要超過跨三個省分的借展，應該要回到北京中央的中國文物交流中心統一辦理，程序會更繁雜、接待的交流人數也會更多。但可能是策展人的關係太好，這個案子還是順利由陝西省代表，直接與地方的文物交流中心簽約。

三次兵馬俑展的展覽來源，雖然都是由博物館自策，但媒體合作夥伴的角色卻都不相同，從最初的單純出資、宣傳，第二次主動出擊接洽臺北巡展，到第三次從規劃階段就參與，得以在預算評估初期，就決定直接走兩站以分攤費用。[3]

兵馬俑是不敗題材嗎？人數一路從 100 多萬、20 幾萬到 10 幾萬人，從高獲利到打平，雖然比較條件不相同 [4]，但似乎可以看出同樣主題吸引力會遞減的趨勢，臺北觀眾還是喜歡新鮮感；而 2016 年的整體社會

氛圍，在政黨輪替後，年輕族群對於中國文明接受度越來越低，教育
體系也減少談論中華文化的比例，大家會覺得好像要跟中國保持一點
距離。或許兵馬俑的不敗神話，碰上這樣的氛圍也沒轍了吧！

註

3　臺灣都展出三次兵馬俑了，但一直到現在還是有人在網路上謠傳，當初來展出的
　　兵馬俑都是假的，有些甚至展後放到田裡去當稻草人趕麻雀了。這三次展覽我都有
　　參與其中，非常清楚當時為了這些兵馬俑來臺所需完成的申請程序及投保高額的保
　　險，更重要的是都有國立故宮博物院及國立歷史博物館掛名主辦，用複製的兵馬俑
　　來矇騙觀眾是不可能的事情，但網路總是不管真假到處轉貼，實在令人很無奈。

4　三次展覽雖然都是以兵馬俑為主題，但其舉辦的展品不同、月分不同（臺灣展覽旺
　　季是寒暑假，其餘時間為淡季）、地點不同（展館遠近影響觀眾前往意願）、主辦
　　單位不同（行銷手法不同）……等，都會左右最後參觀的人數。

● **2000 年兵馬俑展**

『**兵馬俑─秦文化特展**』
2000/12/15-2001/03/11 國立歷史博物館
2001/03/22-2001/05/10 國立自然科學博物館

● **2006 年兵馬俑展**

『**秦代新出土文物大展─兵馬俑展 II**』
2006/12/01-2007/03/31 國立自然科學博物館
2007/05/12-2007/08/02 國立歷史博物館

● **2016 年兵馬俑展**

『**秦・俑─秦文化與兵馬俑特展**』
2016/05/07-2016/08/31 國立故宮博物院
2016/09/15-2016/12/18 國立科學工藝博物館

Tips 01 博物館自策展是主要商業藝文特展來源

臺灣大型商業特展中，文物類型、繪畫類型主要來自國內外博物館策劃的特展，無論是由國內博物館策劃，或者由歐美、日本博物館策展人規劃的國際巡展，大多從博物館啟動，再邀請出資、宣傳的合作夥伴加入。另外也有部分特展，來自國際藝術展覽仲介公司或是個人。

Tips 02 保持高度的嗅覺，遇到機會就積極洽談

大型商業特展因規模龐大，博物館前期策展動輒要三、五年以上，隨時保持高度嗅覺，當看到國內外的博物館釋出展覽訊息，就可嘗試尋求管道積極洽談。而策展公司也要累積良好的國際策展紀錄，否則借展方不會輕易的將高貴的展品交給沒有經驗的公司去執行，那可能會是一場災難。

Tips 03 慎選題材，裸體和屍體都會賺錢

來自國際大館品牌的「高大上」特展，例如羅浮宮、大英博物館，或具備高知名度藝術家的商業特展成本都不低，光是借展費可能都破千萬臺幣，每場都是一次賭注，所以要慎選題材。「裸體和屍體都會賺錢」是我常開的玩笑，但也確實反映了商業市場上的大眾口味，因為不容易見到，民眾會比較好奇，基本上就是稀有性，當然內容同時也必須擁有世界級的專業程度。

普立茲展:身為新聞人最驕傲的展出

在 30 多年的辦展生涯中,如果要選一檔我覺得最值得驕傲的展覽,應該會是「普立茲新聞攝影 70 年大展」。當然與大英博物館、奧賽美術館合作的展覽都是非常難得的大展,但普立茲展對我來說,是一檔出乎意料之外叫好叫座,又如此觸動人心的展覽經驗。

2013 年迎來新聞界的奧斯卡「瞬間的永恆—普立茲新聞攝影 70 年大展」。

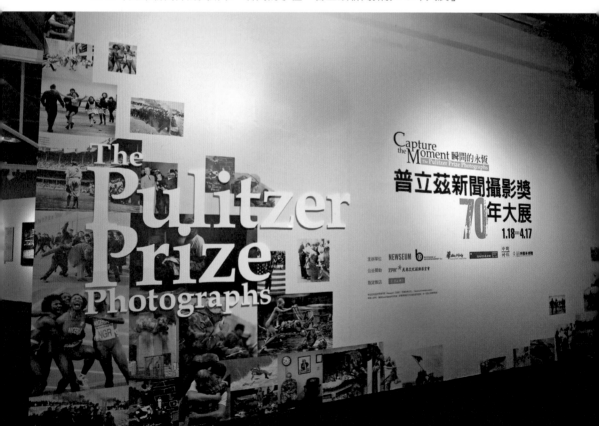

普立茲獎（Pulitzer Prize），1917 年依報業大亨、匈牙利裔美國人約瑟夫‧普立茲（Joseph Pulitzer）的遺願設立，由紐約哥倫比亞大學統籌。為獎勵報紙、雜誌、數位新聞報導和文學、音樂創作的傑出表現者所設立的獎項，每年頒發 21 個類別，被譽為新聞界的奧斯卡金像獎。直到 1942 年首次頒發普立茲新聞攝影獎，參選作品必須刊登在美國境內的日報或週報，但得獎者不一定要為美國籍。

得知普立茲新聞攝影大展可以來臺展出，眼睛為之一亮，對於在平面媒體工作 20 幾年的我來說，普立茲獎是個至高無上的榮譽，能把這些

2022 年「SHOOTING─普立茲新聞攝影獎 80 週年展」現場。圖／Y.C.

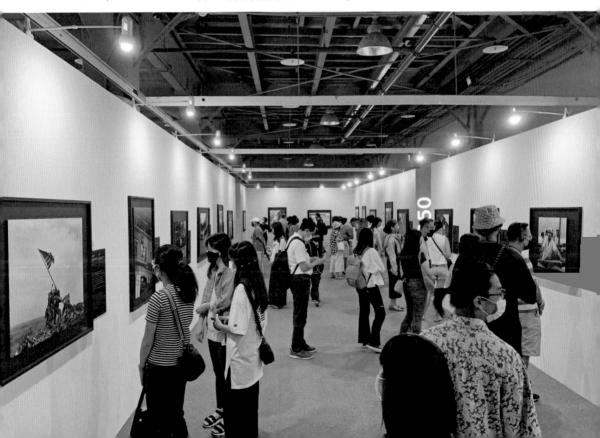

得獎作品帶來臺灣展出，讓臺灣觀眾親眼目睹一張張令人動容的原作，相信是向普立茲致敬的好方法之一。但一開始團隊在評估的時候，幾乎沒有人贊成舉辦。

這檔展覽是由美國策展人西瑪・魯賓（Cyma Rubin）策劃，美國新聞博物館（Newseum）及紐約「商業娛樂公司」（Business of Entertainment Inc.）共同主辦，以普立茲新聞攝影獎 70 年來的得獎作品，約 140 件攝影原作為主要內容。首先碰到第一個難題，借展費不低。140 件攝影作品版權，並非歸屬於單一機構，策展人必須與每位得獎者，或其所屬的媒體洽談版權，幾乎等於西瑪要說服 130 多個來源授權展出，且理論上個別有授權費，這個浩大的聯繫工程讓展覽的策展成本比我們想像的還多。

第二，這些得獎作品都是攝影真跡，並非來臺灣再製的輸出作品，策展人要求展覽空間需達博物館等級、恆溫恆溼。當時雖然有洽談過博物館場地，但最終因檔期、主題等原因無法合作。為了要讓華山場地符合需求，除了增加場地的裝修成本，加裝除溼機等溫溼控設備外，更以華山能吸引臺灣北部年輕人參觀，讓普立茲獎被更多本地年輕族群認識等優勢因素，好不容易說服策展人同意這個場地。

就算前面兩個問題解決了，普立茲展的得獎作品，都是曾刊登於媒體報導的照片，觀眾透過網路可以找到所有圖像，缺乏「不來就看不到」

的吸引力，對展覽的新鮮感會大打折扣。而且當時臺灣從未舉辦過攝影類的大型商業藝術特展，普遍認為攝影展是小眾市場，連收費的攝影特展都很少，普立茲展將會是第一個。因此同事們在幾輪熱烈的討論後，還是認為舉辦普立茲展的風險太高，賠錢機率很大。

但為何我還是選擇要辦普立茲展？除了能一次欣賞到 140 餘件普立茲得獎作品原作，並透過專業策劃的展場呈現，對臺灣觀眾絕對是難得的機會與體驗；舉辦普立茲展，對於母媒體集團形象的加分，是決定的關鍵原因。

2013 年展出時吸引多位前輩攝影家到展場回顧經典普立茲新聞照片。圖／聯合報系提供

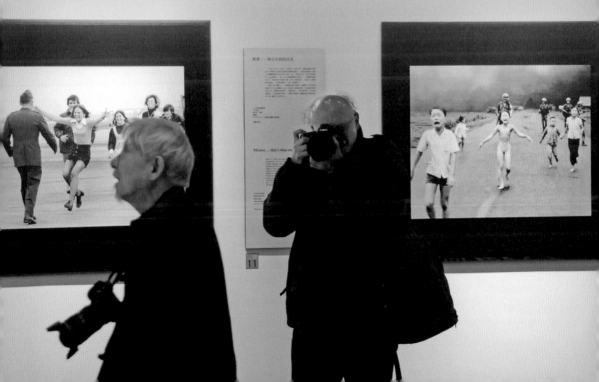

展出自 1942 年普立茲新聞攝影獎設立以來 70 年歷屆得獎作品。圖／聯合報系提供

時藝多媒體當時作為旺旺中時媒體集團下的策展公司，除了成本考量之外，我們還是多了一份使命感，希望能對提升集團形象有些貢獻。畢竟普立茲獎在全球新聞媒體領域中是非常大的品牌，深受媒體工作者尊敬，所以會在考慮獲利之餘，透過舉辦這個指標性的展覽，讓母集團的形象有所提升。

2013 年初舉辦普立茲展時，剛好又碰上旺旺中時併購中嘉案（簡稱旺

中案）的爭端高峰，前一年9月「反媒體壟斷大遊行」運動，在學界、政界、傳播界與社會輿論都延燒開來，《中國時報》的退訂潮也紛紛而至。當時印象很深刻，曾在某個場合遇到一位臺大教授，也是檯面上反旺中的領導人物，我們交換了名片、互相介紹後，對方說：「我雖然對貴集團不認同，但是對於時藝舉辦普立茲展，我非常的肯定」。

最後展覽呈現的成果，只能用「震撼」來形容，一次把140幾件普立茲得獎作品集合展出，硫磺島的戰士、越戰女孩、飢餓小孩背後的禿鷹……等，看著畫面、讀著每件作品的說明，整個心幾乎揪在一起，很多好朋友看完展覽後，哭著說太感動了，實在沒想到一個展覽的力量這麼大，足以撼動人心，讓觀眾對國家、種族、戰爭、災難、飢餓、親情等議題有不同省思，重新認識這個地球在不同時空環境發生的各種情況。

臺北展還邀請到了2004年得獎的戰地記者凱洛琳（Carolyn Cole），她是史上同年拿到世界三大新聞攝影獎的第一人，同時獲得POYi國際新聞攝影大賽報紙最佳攝影獎、NPPA國家新聞攝影協會報紙最佳攝影記者獎等三大獎，凱洛琳本人來到現場，是個道道地地的美女，完全跟戰場搭不起來，我們特別規劃了工作坊，讓12位攝影愛好者跟她探討攝影記者的工作及戰地採訪的點滴，對參加者來說是相當難得的經驗，本展的顧問蕭家慶老師特別稱讚她是一位又會拍照又會講課的老師。

由於臺北站的成功，我們接續規劃到高美館展出，展期於2013年4月

23 日開展，而當年的普立茲獎在 4 月 15 日公布，策展人西瑪在一個禮拜內把最新的兩件得獎作品規劃進高雄展場，成為全世界首展，讓高雄的觀眾大飽眼福。

儘管我曾經主導過許多數 10 萬觀眾的特展，但普立茲展一直是我很驕傲的代表作。普立茲成功的經驗讓攝影類型的展覽，從普遍認知的小眾市場，帶出同業後續幾檔大型售票攝影特展：「Life 看見生活經典人生攝影展」（2014 年）、「國家地理 125 年經典影像大展」（2015 年）、「VOGUE 跨界時尚攝影展」（2016 年）等。

展出還讓 80 餘歲的策展人西瑪女士對華山展場大改觀：第一次布展來到臺灣，看到簡陋的老廠房直接當場發飆，我們一直解釋裝修後絕對不一樣，最後並緊急加鋪全室地毯，她才息怒；經過良好的合作經驗，事隔近 10 年，再次洽談 80 週年普立茲展時，她對華山場地態度大反轉，認為是一個很棒的地點選擇，可以讓更多人、特別是年輕人來認識歷史。

更意外的是，前期評估風險很高的普立茲展，在團隊的努力下，最終成為叫好又叫座、裡子與面子兼顧，並且能真正觸動人心、看完感動到掉眼淚的特展。能舉辦這麼一個好展，真的是此生無憾。

身為媒體集團內的策展團隊，呼應新聞獎，配合開幕設計了專屬報衣。

S1 普立茲新聞攝影獎大展專輯

中華民國102年1月17日／星期四／農曆壬辰年十二月初六

中國時報 CHINA TIMES

普立茲獎小檔案

1917年首度頒發的普立茲獎（Pulitzer Prize），係由19世紀報紙發行人約瑟夫·普立茲（Joseph Pulitzer）的遺囑所捐贈，他在遺囑中指明將捐給哥倫比亞大學（Columbia University）200萬美元，用來成立新聞學院並設立獎勵金公共服務會共頒發。美國文學藝術最崇高的國獎，如今，普立茲獎委員會每年頒發21個獎項，包括14個新聞獎，參選作品級超過2000組。

評選制度

普立茲獎在每年的春季，由哥倫比亞大學的普立茲獎評選委員會14名會員評選定，5月由哥倫比亞大學校長正式頒發。

評審項目

普立茲獎由最初的「為公眾服務與興論和道德的界」。新聞界的獎項也可以是任何個人，但是優秀得獎的頒在獎項（城日報）中檢表，不會是任何人。

普立茲新聞攝影獎主案台系列活動

系列活動｜2013年1月18日（五）～2013年1月19日（六）
活動地點｜華山1914文創園區中四B館
主辦｜Carolyn Cole攝影工作者
作品｜「The influence of the digital age in the medium of our passion, photography」－數位時代對於新聞影像的變面影響力探討

普立茲新聞攝影展 明天登台

設立70年、被視為新聞界至高榮耀 首度來台展出歷屆得獎作品 151幀照片述說著記者捕捉瞬間畫面心路歷程

由美國新聞博物館、紐約書類樂樂公司、華山1914文創園區、高雄市立美術館、中國時報、時報旅遊共同主辦「瞬間的永恆－普立茲新聞攝影70年大展」，明日將於華山1914文創園區1942~2012年完整歷屆得獎作品，包括14個國獎項目的得作品。

我被她眼中的恐懼所震懾
當羅德·卡洛斯／卡洛斯·柯爾《洛杉磯時報》
2003年7月11日、剛以海地軍理概念
2004Pulitzer Prize/Carolyn Cole/Courtesy Los Angeles Times

首度來台 分享經驗

戰地女記者 奪3大攝影獎

「瞬間的永恆－普立茲新聞攝影70年大展」透過151張照片說故事，讓我們有見之70年間，有多少偉大的新聞攝影記者挺身站在第一線，讓我和們得以感受這世界的真相，以及記錄下來的歷史。

Capture the Moment 瞬間的永恆

普立茲新聞攝影獎 71年大展

1.18 ～ 4.17 華山1914文創園區中四B館

10:00-18:00 除夕休館

中國時報／02-23087111 ／訂報服務專線／0800-033-088 ／廣告部／02-23087111 ／發行部／02-23064553 ／傳真／02-23085924 ／E-mail：news@ct.chinatimes.com.tw ／http://news.chinatimes.com

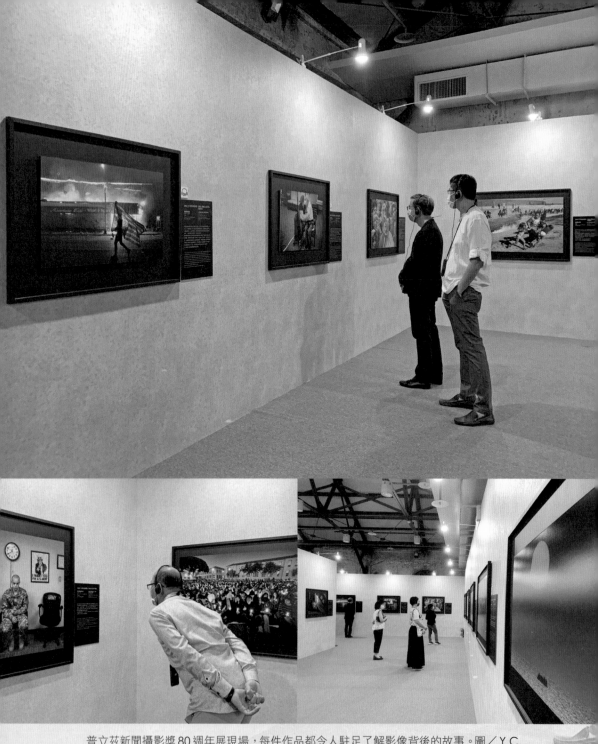

普立茲新聞攝影獎 80 週年展現場，每件作品都令人駐足了解影像背後的故事。圖／Y.C.

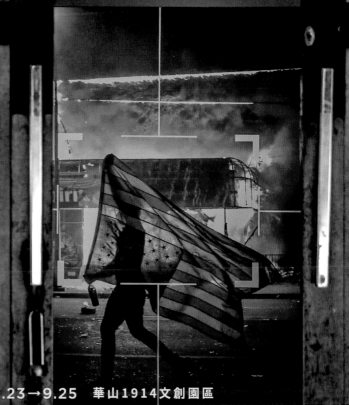

普立茲 新聞攝影獎 **8O** 週年展
SHOOTING
THE PULITZER PRIZE PHOTOGRAPHS EXHIBITION

感謝參與。

2022.6.23→9.25　華山1914文創園區

延續這份感動，2022 年暑假我們又回到華山策劃「SHOOTING─普立茲新聞攝影獎 80 週年展」，雖然人數較 70 週年少了約 10 萬人次，但仍是這三年疫情後最令人感動的展覽。

展/演/資/訊

『瞬間的永恆─普立茲新聞攝影 70 年大展』

2013/01/18-2013/04/17　華山 1914 文創園區
2013/04/24-2013/07/07　高雄市立美術館

『SHOOTING─普立茲新聞攝影獎 80 週年展』

2022/06/23- 2022/09/25　華山 1914 文創園區

Tips 04 由媒體辦展對展覽有什麼幫助？

展覽預算中有將近 10～20% 是宣傳成本，若能直接由媒體辦展，光是自家的媒體關係企業就可以有很大的宣傳力量，具備先天上的優勢。雖然發廣告仍要付錢給相關業務部門，但廣告預算一般會低於市場行情，可以降低宣傳成本，或以同樣預算獲得更多廣告版面；而且還可能拿到比較多免費的新聞版面，在宣傳上比其他策展公司有利很多。這種形式在日本也行之有年，許多日本的大型國際特展，也都是由媒體與博物館合作。

同時大媒體也具備了一定程度的公信力，舉辦展覽時，觀眾對於大媒體的信任度比較高，同時對展覽內容、展覽品質也會比較有信心。

而且，媒體與公部門、企業異業結合等有比較多資源連結，可以透過業務部門洽談贊助、票券團購，或透過記者的關係來解決問題。例如，我們執行「鬼滅之刃展」，開展前一天還有展品因為槍械管制法規無法入關，如果是媒體辦展就可能更快解決問題。

Tips 05 商業特展也有很多好展覽

商業藝文特展是由民間單位出資，再和公私立展館合作策劃而來。當公立展館無法編列高額預算舉辦國際大展，或有時受到展品收藏限制，無法跟國外展館做大規模的交換展，就可以透過與民間公司的合作來投資策展，例如「奧塞美術館 30 週年特展」、「普立茲新聞攝影獎 70 年大展」、「大英博物館藏埃及木乃伊特展」、「米勒畫展」等，這些都是民間公司投資的優質展覽，其實商業特展也有叫好叫座的優質展覽！

太陽劇團：上億成本的展演賭注

把太陽劇團引進臺灣演出，一直是我的夢想。

太陽劇團起源於加拿大魁北克市附近的聖保羅灣（Baie-Saint-Paul）小鎮。80 年代初期，一群穿著引人注目的街頭表演者，踩著高蹺在街上大搖大擺地走著，玩雜耍、跳舞和吞火，或演奏音樂。這個劇團漸漸在小鎮打開知名度，其中的演員紀・拉里伯提（Guy Laliberte）創立了太陽劇團。劇團成立至今獲獎無數，包括艾美獎（Emmy）、影評人獎（Drama Desk）、斑比獎（Bambi）、王牌獎（ACE）、雙子獎（Gemeaux）、菲利克斯獎（Felix），以及蒙特利爾玫瑰獎（Rose d'Or de Montreux）獎。

在 2006 年之前，每隔一段時間就有人來跟我「兜售」太陽劇團，最後總是不了了之，直到 2006 年底透過一位仲介與太陽劇團接上線，開始嗅到合作的契機，收到劇團開出的檔期、價錢等重要的資訊，眼睛為之一亮，立即開始研究專案、計算成本，但沒想到與世界頂尖表演團隊合作一趟演出的代價，竟是數億元臺幣！要辦？或是不辦？

總部設在加拿大蒙特婁的太陽劇團，成立至今榮獲無數國際重要獎項，

足跡遍布五大洲、巡迴兩百多個城市，有超過 8 千萬觀眾欣賞過演出。以 2008 年來說，包含 Arena 與帳篷形式的演出，太陽劇團就有 18 個劇碼同時在世界各地演出，是全世界非常熱門的表演團隊。當時與太陽劇團的商業談判，完全是賣方市場，根本沒有議價機會，就連檔期時間都是劇團說了算，買方只能決定做與不做。

千載難逢的機會當然不想放棄，很興奮地跑去跟老闆爭取簽約。當時聯合報系的董事長已經是王文杉先生，雖然知道太陽劇團的好，但看到幾億成本，也無法妄下決定，指示召開社內高層評估會議討論。包括聯合報系各報的社長、總編輯、財務長等一級主管，聽到平均票價 4000 元的條件下，需賣出至少近 10 萬張票才能「打平」，幾乎都認

為以臺北人的消費力應該無法負擔。甚至有主管提到，馬戲團基本上是闔家觀賞的客群，如果一家三口去看演出，90 分鐘要花 1 萬多元，大臺北地區有多少家庭能夠負擔得起？就在主管們一片看壞的情況下，王文杉說，做民調看看吧。

當時聯合報系有民調公司，我們就以大臺北地區為主要訪談對象，詢問諸如：認不認識太陽劇團？大概多少錢的票價可以接受？過去一年是否有買過表演的票？票價大概多少？……等等題目，針對消費者對太陽劇團的興趣，以及對過去的演出市場進行調查。

民調數據顯示，預估在大臺北地區有將近 9 萬多位消費者，願意花錢

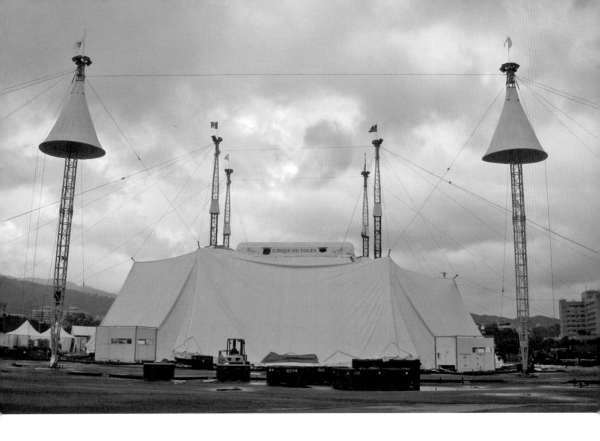

購買太陽劇團的票，雖然達到我們預期打平的人數；但是，他們可以接受的平均票價是 2000 元，和原先估算的平均票價 4000 元相比，有一倍之差！在這個結果下若真要舉辦，風險實在很高。

就在一切看似不利的因素下，太陽劇團給的評估期限在即，我還是鍥而不捨地向王文杉董事長做最後爭取，大概是耐不住我的糾纏，他最終鬆口答應，讓我得以實現把太陽劇團帶進臺灣的夢想，也對老闆的超強心臟由衷佩服！

確定要舉辦後才是硬仗的開始。回覆後的一週，太陽劇團立刻派了一組人到臺北勘查場地。正在納悶一塊空地究竟有什麼好看的？沒想到

他們帶著設備儀器實地丈量檢測，並請我們提供地質報告、排水系統規劃、周邊公共設施等細節；對於不足之處，全部要求改善。原來這些細節都不能馬虎，因為演出期間一場會有 2500 人在這個大帳篷看演出，觀眾安全永遠是第一位，要確保發生地震、強風、颱風等意外時，所有人員是安全的。

確認場地可行後，馬上進行合約簽定。這是我看過頁數最多、條文最細的展演合約，太陽劇團內部也戲稱為「Bible」，「聖經」內的條款是不能被修訂的。原來太陽劇團在全世界巡演無數，每到一個城市碰

到新的糾紛、問題，就會被加進下一份新合約裡，因此累積下來合約就像一本書一樣厚，甚至連現場垃圾桶的顏色都被標註在合約中，且這些細節都無法更改，賣方市場有時強勢得令人不舒服。

為了要運作大型的太陽專案，簽約後特別從聯合報系各部門徵調具備良好英語溝通能力的同仁，籌組了一個跨單位的臨時團隊。因為太陽劇團加拿大總部針對此次演出的製作、場地、票務、公關行銷、商品、企業贊助，甚至慈善等數個項目，都開出分工主管窗口，也要求臺灣主辦方要有一對一的對應名單，各組進行細節討論，開啟臺灣有史以

矗立在臺北夜景中的太陽劇團帳篷，顯得雄偉耀眼，表演期間成為臺北新地標。圖／聯合報系

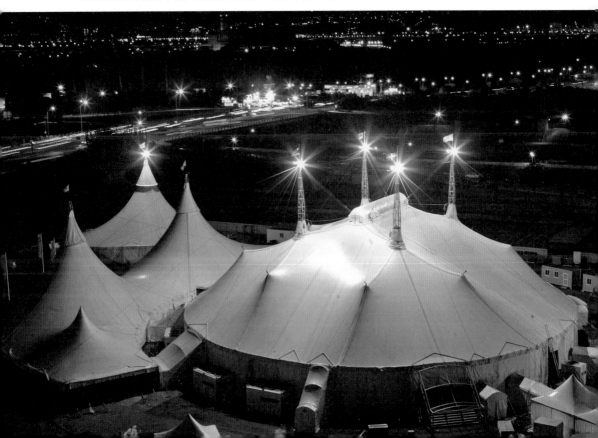

來最大票房的藝文演出籌辦。

前期的民調數據與高層意見，雖然最終沒有作為判斷基準，但對於整體售票行銷策略，提供非常重要的參考依據：家庭族群不是本案的核心客群，為了符應臺灣有史以來第一場高票價、且票券數量又多的演出，我們設定了社會金字塔頂端的族群才是主要的目標觀眾。再加上當時盛行於臺灣的暢銷書《藍海策略》，幾乎是企業相關人士必讀書籍，而書中的第一個案例就是太陽劇團。

因此，我們在整體行銷策略上把馬戲團原本闔家觀賞的印象，轉變成強調太陽劇團國際級專業演出團隊的形象。用「一生必看的一次演出」，強調這個秀的經典，做出它與一般動物馬戲團形象上的差別，當時這句宣傳語還引起了不少話題與關注，甚至我在某次餐會上遇到當時的蕭副總統夫人，閒談到太陽劇團時，夫人隨口就接出了這句宣傳語，當時的影響力可見一斑。

此外，在文宣上不僅著重演出的高度藝術性與獨特性，同時也強調太陽劇團的營運模式，包含太陽劇團如何透過表演賺錢、如何成為全球娛樂演出的頂尖團隊等。當太陽劇團同意派一組臺灣媒體，到加拿大總部進行獨家採訪時，我們一反表演宣傳的常態思維，邀請商業專業雜誌《商業周刊》前往採訪，而不是可以充分展現演出畫面的電視媒體，例如 TVBS、中天電視、東森電視等。由於《商業周刊》的讀者正

好符合此次設定的購票目標族群，我們希望透過採訪，讓更多企業老闆、高階主管看到這則報導，進而對演出產生更多興趣。這樣的宣傳策略，也確實反應在後續企業購票的豐厚成果上，甚至鴻海的尾牙承辦人還曾致電詢問 10 萬人次大規模包場的可能性。

而且在票券開賣的那一個月，我們洽談了當時臺灣所有的英語教學雜誌，包含《空中英語教室》、《彭蒙惠英語》、《LIVE 互動英語》……等約十幾本雜誌，該期的封面全都是太陽劇團。當時的策略認為，對於學生與家庭族群，會訂閱英文雜誌的，應該比較重視外語教學，應該也會比較符合這次演出的觀眾目標。

辛苦的耕耘總算得到甜美的果實，國內第一次的太陽劇團開賣，創下了演出前三個月完售 56 場，共 14 萬張票、票房超過 5 億臺幣的紀錄！連太陽劇團都訝異這次的成績，之後甚至還邀請聯合報系作為亞洲業務合作的夥伴。

開演前，太陽劇團的 70 幾個貨櫃從海外運來，展開演出場地布置工作，貨櫃在場地外圍，自然形成一圈圍牆；主帳篷是容納 2500 人的超級大帳篷，需要大型機具及兩百多位工作人員同時運作才能撐起來，場面相當壯觀；接下來是容納 300 人的 VIP 帳篷、廁所，以及太陽劇團工作人員的健身房、熱身空間、24 小時無限供應熱食的餐廳，甚至還有員工小孩的上課教室，太陽劇團的團員長年於各地巡演，這頂帳篷幾

乎就成了他們游牧到世界各地的家，真的只要當地供水、供電，整個區域就完全可以自給自足。

但表演團隊有時也會出現過度自我、過度獨立的問題。例如在帳篷搭建完工前，要通過當地消防局的安全檢查，但太陽劇團現場的執行團隊一開始卻不願意配合，不讓檢查人員進入；演出期間遇到寒流，但暖氣設備卻只有提供座位區，剪票入內後的前廳等待區完全沒提供空調，造成觀眾客訴，但劇團只回應以為臺灣是亞熱帶國家，不會這麼冷；又或者現場廁所數量不足，造成中場休息後觀眾來不及回到座位，結果劇團的回應是怎麼知道臺灣觀眾這麼愛上廁所等等。雙方發生許多不愉快的爭執，不過最終還是完美落幕。

演出的一個多月期間，最有趣的是雖然票券早就完售，但現場依 SOP 仍然放了一個20呎大的貨櫃作為移動式票亭，並僱用了一位工作人員，她的工作就是面對每天不少的買票人潮，頻頻道歉，跟他們說「對不起，票賣完了」。

臺灣首檔的太陽劇團算是相當成功，不管在觀眾滿意度及獲利上都取得最好的成績，之後太陽劇團再度來臺演出數次，獲利就逐次下降，或許也可解讀成臺灣的觀眾喜歡追求新鮮感吧？而在 COVID-19 疫情期間看到太陽劇團面臨破產的消息，實在是不勝唏噓。

1　Algeria 歡躍之旅，2009/01/14-2009/02/22，臺北演出 56 場

2　Varekai 奇幻森林，2011/01/20-2011/03/06，臺北演出 45 場

3　Saltimbanco 藝界人生（巨蛋演出），2012/08/29-2012/09/02，高雄演出 8 場、
　　2012/09/05-2012/09/09，臺北演出 10 場

4　Michael Jackson The Immortal World Tour 麥可傑克森不朽傳奇世界巡迴，
　　2013/06/28-2013/06/30，臺北演出 5 場

5　OVO 蟲林森巴，2013/11/19-2014/01/05，臺北演出 55 場

6　Toruk - The First Flight 阿凡達前傳（巨蛋演出），2017/07/06-2017/07/18，臺
　　北演出 18 場

───── 展／演／資／訊 ─────

『 太陽劇團 Algeria 歡躍之旅 』

2009/01/14-2009/02/22　臺北演出 56 場

國立臺灣科學教育館旁空地（現址為臺北市兒童新樂園）

Tips 06 能用民調來決定展演辦不辦嗎？

在太陽劇團的評估期間，聯合報系曾採用民調輔助投資的判斷。依財務試算的結果，大臺北地區是在平均票價4000元而且要有數萬人買票才能損益兩平；但民調結果是當平均票價2000元時才有同樣的人數願意購票，顯然距離打平很遠。如果當時用民調數字來決定不辦太陽劇團，那就失去了一次賺裡子、面子的機會。

民調雖然是一個較科學的參考數據，但不能完全用民調來決定一切，畢竟題目的設計及受訪者當時的心境等都會影響結果，這個案子就是很好的例證。

Tips 07 舉辦檔期選擇的重要性

像太陽劇團這類的國際巡演，可能都要一至三年前就決定檔期，除了取得合適的場地很重要外，選擇在哪個月分舉辦也很關鍵。第一次的太陽劇團最終敲定在2009年的1至2月分寒假期間舉辦，確實會增加家長帶小朋友看秀的機會；遇到農曆春節及企業年終尾牙的時間點，也有利於帶動售票。

為何不選在暑假舉辦呢？有些人猜暑假太熱？或是暑假有錢人都出國了？其實最重要的因素是暑假為颱風旺季，萬一遇到颱風，2500人的帳篷可能會因為安全考量而拆除，將嚴重影響演出，這個重要的考量點萬一在簽約時沒想清楚，就有可能賠大錢了。

Tips 08 太陽劇團的票價策略

太陽劇團的票價並不是在地主辦方說了算，票價的訂定需要經過太陽劇團同意，為了維持該劇團在全世界各地巡迴票價的一致性，不至於因為太高或太低而影響其他城市，平均票價都要求在大約 100 元美金以上，再依每個城市的營運狀況酌調。

這次演出票價訂在 1800 至 7200 元之間，在當時的大臺北地區算是高票價了。一場演出的門票，通常最先賣掉的是最高及最低票價，最貴的票有很高的比例事先會被企業包走，第二高的票價反而常常是最後賣完的票種。

Tips 09 投資展演活動要眼見為憑

一檔展覽或表演，投資下去的成本可能都是上千萬元，壓力確實很大，因此在評估階段都盡可能要眼見為憑。策展公司老闆、主管的工作之一就是要不斷地飛到各地看展演，親身臨場感受觀眾反應、展場規劃等細節，這是看企劃書及影片無法體會的細節，親眼看過後的判斷會更精準。

米羅展：大牌卻大賠

「辦展覽就是一種賭博」。它無法套用什麼賺錢公式，計算出每場的必勝比率，每一檔展覽評估，就是盡可能蒐集來自四面八方的情報、相關數字的參考，計算出成本收支分析，經過公司內部的高層決策團隊討論，最後由我來做決定。說實在有時候就是憑直覺，若真要說起來，就是賭啊。

2007 年時藝多媒體舉辦「大英博物館 250 年珍藏展」，聯合報系 2008 年舉辦「米勒展」，兩檔紛紛創下單站超過 50 萬的觀展人次，

隔年 2009 年太陽劇團首度來臺演出，再創下開演前完售上億元票房紀錄，整個臺灣藝術特展市場迎來一波高峰，也開始有其他公司諸如寬宏、祥瀧等投入辦展行列。

就在一片榮景之下，對於大品牌、大藝術家的展覽，市場的人數預期都比較樂觀，評估起來也會比較放心大膽，因此，當時面對所謂的「大展」，例如：2013、2014 年展出的「米羅展」、「長毛象 YUKA 特展」、「蒙娜麗莎 500 年特展」，在評估時都做出北、中、南三站的展覽規劃。這兩年是我辦展數量的最高峰，卻同時也是我藝術特展營收紀錄的最低谷，兩年賠了上億元；而這三檔「大展」，也成了我印象中最慘賠的大牌。

與大多數的展覽相同，提前兩年左右開始洽談米羅展，當時透過一位

旅居西班牙的策展人介紹，引薦米羅的孫子胡安·旁耶·米羅（Joan Punyet Miro），並與米羅基金會接洽展覽。對臺灣觀眾來講，米羅算是高知名度的畫家，大家都很熟悉，而且作品來自米羅基金會，在專業度上也沒有問題，再加上借展費不是太高，所以團隊評估米羅展的成功機率應該很高，一口氣就簽了北、中、南三站巡迴。

臺北站在國立歷史博物館開幕時，甚至邀請米羅的孫子旁耶·米羅伉儷來臺，與臺灣觀眾進行講座對談，開幕典禮時總統馬英九還親臨現場，接受由旁耶·米羅贈送的複製畫《月光下人物》。現場展出米羅1960、1970年代風格成熟的代表作，包含油畫、石版畫、織品與立體創作約86件，高品質的展品內容，也讓米羅展獲選《藝術家》雜誌2013年臺灣「十大公辦好展」的美名。

贊助單位也是大展規模：中國信託商業銀行為主要贊助；指定長榮航空運輸、提供布卸展工作人員及活動抽獎機票；WHY AND 1/2 將米羅的圖像與童裝結合；影音贊助微星科技亦提供 All in one 電腦設備於展覽現場，供民眾互動使用；教育贊助廣達文教基金會「游於藝」巡展，培訓校園小小導覽員，邀請偏鄉、離島學童參觀米羅特展。可以吸引這麼多單位贊助，代表米羅的高知名度確實受到大家認同。

然而，當看到臺北站結果勉強打平，高雄、臺中站就相當不樂觀。依照過去的經驗，中南部第二站的參觀人數通常是北部的一半，第三站

又會再遞減，果然最終的結果就是慘賠。

事後檢討，臺灣民眾似乎對抽象畫接受度比較低，無論米羅展、或聯合報 2011 年舉辦的「世紀大師畢卡索展」，雖然兩檔都是高知名度的畫家，但都是賠錢收場。當然畢卡索展賠錢的原因也有可能是受成本太高、缺乏臺灣民眾熟悉的作品展出等等影響，但最終都無法吸引到足夠的觀眾看展。

如果米羅展只辦一場，沒有巡迴高雄、臺中，是不是就不會賠？少了後面兩站分攤借展費、運輸包裝、保險費用等，當全部成本都倒回第一站時，算下來只辦臺北站還是會賠錢。又如果米羅有更重要的作品來，會不會更好？這個問題，因為已歷經一次失敗，未來要重新評估這檔展覽，通常人數只會越來越少，所以很難再去做這樣的冒險。

其實在評估每一檔展覽時，收支分析還是很重要的評斷關鍵，依照各個條件計算出總體成本的金額後，接著去思考收入大體上的樣貌。

以成本來說，大概可以分成固定成本跟變動成本：固定成本包括借展費、運輸保險、木箱費、授權費、押運人員及貴賓支出、場地費用等，無論有多少人看展，這些成本都是固定的；變動成本包含賣票抽成、商品販售抽成、現場營運人力等，會因為參觀人數的增減而影響到費用，例如當人數爆多時，現場配置的人力自然相對需要增加。

固定成本的費用，大多在與借展單位洽談合約時，就完成大概輪廓了，除了主要的借展費、授權條件外，針對不同展品的狀況，會有對應的運輸、保險要求，例如要分成多次運輸、藏品的儲放位置不同而需增加運送點，或是如之前米勒展時，奧賽美術館要求《拾穗》和《晚禱》這兩件作品，要以三層木箱來包裝運送，小小的兩幅作品最終都包裝得比冰箱還要大，當然成本也相對提高。又或者，借展方要求安排多少位貴賓來臺參加布展、開幕活動，是否需要隨機配置押運人員等，各自的機票艙等、飯店星級等，都會隨著每檔展覽個案處理。

而收入預估，最重要的參考數據就是──多少人看展。門票是最主

要的收入來源，但參觀人數也直接影響了商品銷售、贊助金額，當預估的人數越多，企業願意贊助的可能性就越高；在設定了該檔展覽的衍生商品客單價後，當參觀人數越多，購買商品的人數會按照比例增加，商品銷售的收入也就會提高。所以收入的整個環節，都緊扣著參觀人數。

大多數的展覽都是首次在臺展出，對於參觀人數的評估，當然也不是自己亂喊一個數字。通常會用一些過去同類型的案例參考，或者國外城市巡迴的成果數據，包含參觀人數和商店的營業額。不過畢竟每個城市文化不同、民眾觀展喜好不同，對臺灣市場來說，東京的數據可

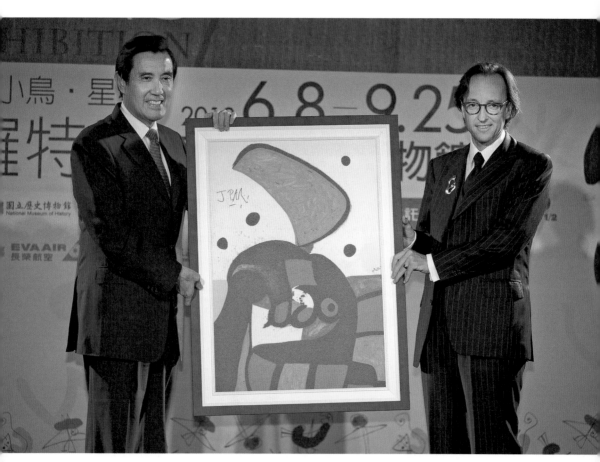

米羅的孫子──胡安‧旁耶‧米羅，開幕時致贈馬英九總統限量復刻海報留念。

能就比歐洲的數據更有參考價值。

此外，這些數據的來源也須審慎考慮，假設它來自國家級的公立美術館，像大英博物館、奧賽美術館，理論上信任度會比較高；但如果它來自一個私人策展單位的提報，還是有灌水、浮報的可能性。但至少這些數字都是已經發生過，可參考的數值。

或者 IP 類型展覽，可以透過授權商，瞭解商品販售的營業額、客單價，或者從播映的管道，了解過去的收視率、閱聽率。這些都是在整體評估時，會盡可能蒐集的數字，作為參考依據。

有了預估人數後，就可以計算出整體預估收入，搭配總體支出換算下來即可得到這檔展覽至少要多少參觀人數才會打平，而我們預估是否可以做得到。這大致就是判斷展覽是否舉辦時，最主要的基礎。

──── 展／演／資／訊 ────

『女人・小鳥・星星─米羅特展』

2013/06/08-2013/09/25　國立歷史博物館
2014/01/18-2014/04/27　國立臺灣美術館

Tips 10 展覽都從哪裡來？

臺灣這 30 年來有各式各樣的商業藝文特展，從最早期的藝術特展，大多是博物館與中國時報、聯合報兩大報系合作的模式，一直到近 10 年來開始流行動漫 IP 展，選擇向華山、松菸、駁二等文創園區租借場地合作。展覽的來源大致有以下幾種：

1. 臺灣博物館自策：例如 2000 年的兵馬俑展就是由史博館策劃，向陝西省文物局及兵馬俑博物館洽借展品，並找聯合報系共同主辦。

2. 國外大型博物館巡迴展：例如大英博物館、羅浮宮、奧塞美術館等國際級大館，由於館藏豐富，有足夠的藏品可以外借，因此會不定期策劃特展在世界各地巡迴，一方面達到文化外交、藝術交流的使命，同時又有不少借展費收入，可謂裡子、面子都賺到。像四次的大英博物館特展、「奧塞 30 週年特展」都屬這類。

3. 國際策展人：展覽由國際策展人策劃，同時洽談幾個美術館等級的館藏巡迴，例如 2015 年「夢我所夢：草間彌生亞洲巡迴展」。

4. 國際策展公司：國際上有許多的商業策展公司，負責策劃出展覽、並取得一定年限的授權，就可以在全世界各地洽商展覽，例如：2011 年「木乃伊傳奇—埃及古文明特展」、2017 年「Avengers S.T.A.T.I.O.N. 復仇者聯盟世界巡迴展」、2019 年「幾可亂真｜超寫實人體雕塑特展」等。

5. IP 擁有者：大部分是動漫類 IP 或電影類 IP 的擁有者，透過授權由臺灣的策展公司策劃內容，或是直接策劃好展覽後進行巡展，例如：2012 年「變形金剛跨世代特展」、2014 年「尾田栄一郎監修 ONE PIECE 展《原画 × 映像 × 体感航海王台灣》」、2015 年「櫻桃小丸子學園祭 25 週年特展」。

6. 臺灣自策展：臺灣策展公司從無到有自行策劃，例如：2016 年「反轉世界─華山顛倒屋」、2018 年「瘋狂泡泡實驗室」、2019 年「幻彩影─萬花筒特展」。

Tips 11 什麼是成功的展覽？

一個展覽可能有 20 萬參觀人數但是「失敗」，也可能只有 7 萬人但是「成功」；也就是說雖然只來了 7 萬人，但這個展覽的成本只要 5 萬人就能打平，所以有獲利；也有展覽即使來了 20 萬人，但因成本太高仍然賠錢。當然這邊的「成功」與「失敗」是從獲利的角度來定義。

怎麼去定義展覽成功與否？從不同的角度會有不同的解讀。例如 2000 年的兵馬俑展來了 100 萬人，對歷史博物館來講，人數破紀錄當然可以算成功，但如果從觀眾的角度來談，這檔也可能是客訴最多的案例。在各自立場下，對於策展公司來說，收支盈虧還是商業特展成功與否最重要的判準；若從公司長期營運的角度來看，舉辦高品質、多元化的展覽能打造品牌效益；而以公部門博物館的角度，除了人數，觀眾的滿意度也是展覽成功的要件之一。

展覽類型
有哪些？

從博物館角度，若以展示時間來說分為常設展、臨時展（temporary exhibition，特展），以策展方式來說，則分為典藏展與特展；特展是透過主題式企畫，精選與集結大眾較為熟知喜愛的主題和選件。

隨著場地的多樣化，博物館與類博物館空間之外，新增了文創園區的出現，特展內容也跟著多樣化；包含博物館經典的藝術畫作展、文明史文物展，擴及寓教於樂的科普教育展、卡通動漫展，創作形式包羅多元科技應用的新媒體互動展，乃至更跨界的當代藝術、設計、建築、攝影等主題；除了引進，也開始挑戰原創的主題，嘗試未來輸出海外。

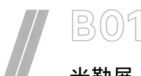

米勒展：博物館經典

2007 年，奧塞美術館的米勒廳為了進行大整修，將關閉該廳約三個多月時間，於是有了讓米勒的畫作出國展覽的計畫，但全球只有一站，東京、北京、上海、首爾到新加坡都在爭取展出機會。聯合報發行人王效蘭女士，親自飛往法國與奧賽美術館館長勒摩安（Serge Lemoine）洽談，搶在各國之前，以上千萬臺幣借展費，拿下這次堪稱空前絕後的經典展覽——米勒的《拾穗》與《晚禱》同時遠赴海外展出。

這種破天荒的規格，當然也免不了超高標的策展要求。《拾穗》與《晚禱》兩幅世界名畫，單一幅的保險價值就超過一億臺幣，加上米勒的十幾件作品，以及巴比松畫派的幾位知名畫家創作，全數 65 件藝術品總保額已超過新臺幣百億元。甚至基於兩岸的緊張關係，借展方史無前例的要求加保 3 千萬元的戰爭險。

如此昂貴的展品，當然也不會有航空公司願意冒險，一次載運上百億價值的藝術品飛行，只能將作品分成三趟空運來臺；抵臺後國立歷史博物館也申請警車護送，從機場一路押運到博物館；並且於展期間派駐 24 小時警力駐守，確保這次的展出可以做到百分百安全。

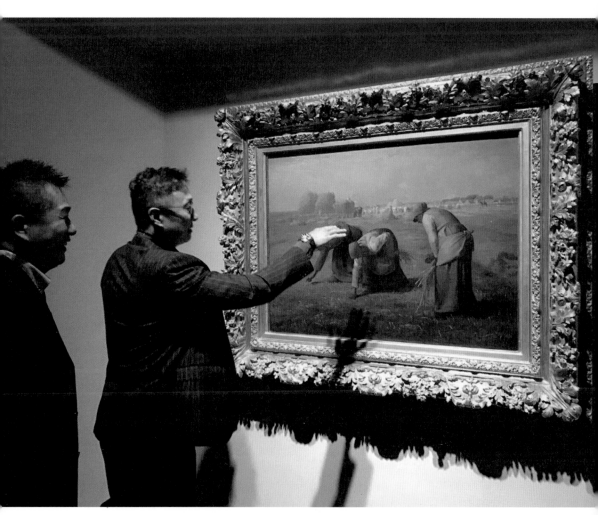

米勒的《拾穗》曾來臺兩次，圖為 2017 年故宮「奧塞美術館 30 週年大展」時的展出。

米勒展的開幕晚會，也是我畢生難忘的經驗。當時邀請到時任總統的馬英九等重要貴賓出席，把史博館擠得水洩不通之外，晚會進行時竟下起了傾盆大雨，雨大到讓我的 Lanvin 西裝成了鹹菜乾，同事的鞋子也嚴重泡水到沒辦法穿；在戶外的售票亭雖然已經墊高底座，仍不敵滂沱驟雨導致淹水，一切淒慘無比、狼狽不堪。不過這種種也讓米勒展應驗了「遇水則發」。

97 天展期創下 60 幾萬人次，平均一天約 7000 人要擠進約 300 坪的史博館一樓展廳，近距離爭相欣賞米勒的名作，假日看展大概要排二、三個小時，這種盛況絕對是臺灣藝術特展史上名列前茅的。除此之外，米勒展還創下了幾個商業藝術特展非常難得的紀錄：首次特展星光場、

三家科技公司共掛贊助、商品收入超過門票收入。

展覽一開門就爆滿，每天有消化不完的排隊人潮，但展期又不可能延長，所以開始研究星光場的可能性。過去臺灣看展習慣，大多是早上9點到下午5點，於是我們與館方協調，將每天開放的時間延長到晚上9點。其中，每週一留給企業贊助貴賓之夜，不對外開放；其餘的週二到週日，為了吸引民眾調整到晚上觀展，則設計星光票優惠辦法，買票加贈精美米勒筆記本。

為了改變觀眾的觀展習慣，必須要提供一定的誘因，端出足夠吸引人的牛肉，但同時又希望盡量控制門票促銷的成本。所以規劃星光票優惠辦法時，先捨去了「降價」的方案，因為降價就是直接減少營收，改以用「加贈」筆記本方式，只要晚上來就送一本價值150元的《拾穗》封面精美小筆記本，讓觀眾有被多回饋一些的價值感。

星光票推出後相當成功，晚上6點到9點的時間，每天又多容納1、2000人，分散了不少白天的看展人潮。直到展覽尾聲，竟然有清晨四點多就來排隊的觀眾，假日排隊人龍長達3公里，館方索性在最後一天開放到半夜12點，可想像當時瘋狂的程度。

米勒展另一個破天荒的紀錄，就是讓三家國內知名科技業同時掛名公益贊助，雖然博物館經典國際特展，一直是企業比較願意贊助的類型，但要能同時吸引這麼多贊助單位也是非常罕見的案例。那時的主要贊

助是中國信託、指定航空是長榮航空，皆為長期支持藝文展覽的大企業。中國信託幾乎每年都贊助各項優質展覽，除了高額的現金贊助外，也同時投入集團內的各項資源協助宣傳，並推出卡友的折扣及服務 VIP 客戶看展，形象及業務推廣兼顧，是與藝文活動結合最好的範例。而這次展覽帶來爆量的人潮，其中有很高比率的中信卡友，現場刷卡買票、買商品都可以打折，折扣掉的金額甚至超過贊助金額，應該也是史無前例的紀錄。

爭取國內三大科技公司：台積電、廣達及力晶文教基金會聯名公益贊助，也是讓我們費盡腦汁。企業贊助通常都有同業不一起掛名的默契，但因為米勒展實在太經典，我們竟然成功爭取到這三家科技大廠一起贊助，不過光掛名順序、贊助回饋執行項目的協調就是大工程，每一家都得罪不起，都要「按耐」妥當。最後協調出台積電文教基金會邀請偏遠地區學童來看展覽；廣達文教基金會做「游於藝」計畫，複製作品到偏鄉地區展覽；力晶則是安排家扶中心的小朋友看展覽，共同為弱勢族群及偏遠地區學童提供參與展覽的服務，意義重大。

特展衍生商品的部分，光導覽手冊就賣了 10 萬本，為了展覽開發的文創商品也大受歡迎，展覽的主角《拾穗》這張畫作就開發了上百種品項，無論高、低價商品，只要印有《拾穗》就成為熱銷商品！像《拾穗》雨傘一支賣 999 元也是搶購；印有《拾穗》的絲巾一條幾千元，林志玲看展後在賣店試圍的新聞照片見報後，絲巾馬上賣完，直接斷貨，可見

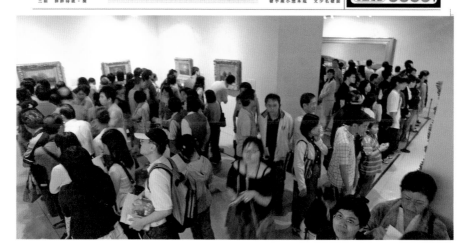

1　1因應人潮，館方延長每日開放時間，最後締造 67 萬參觀人次。2 開幕首個週末
2　就吸引參觀人潮。

頂著豔陽，大家仍願意排上三小時看一眼米勒畫作。

名人的效益還是很驚人！

有趣的現象是，《晚禱》雖然也是主力名作，但銷售成果卻相差不少，沒有《拾穗》的熱賣效應。小小的特展商店每天平均營業額是上百萬元，有一天破紀錄更高達 300 萬元，全展期的總營業額達上億元，商品銷售額甚至超過門票收入，應該是國內藝術展中很難突破的成績。

這個展覽也吸引了許多政商名流來看展，包括馬英九、周美青、王建煊、蘇貞昌、郝龍斌、辜濂松、張榮發、林百里、黃崇仁、謝金河、林青霞、林志玲等；而最令人開心的是，展期間在奧塞美術館的米勒廳前擺設了一個告示，說明米勒的作品都到臺灣去展覽了，實在讓我們很驕傲，也讓臺灣被世界看見。

大家可以在國內這麼近距離欣賞價值上億元的名畫，仍然有些觀眾不敢相信。我就曾經在現場聽到觀眾的對話，說這些世界名畫沒加裝防彈玻璃、旁邊也沒站著 24 小時的保全，一定是複製畫。面對這樣的不

實指控，作為私人策展單位經常百口莫辯，只能趕快解釋，我們做的展都是借真跡，不做複製畫展覽，而且縱使你不相信私人策展單位，也請相信同樣掛在主辦單位上的奧塞美術館及國立歷史博物館，他們絕不會用館譽開玩笑。

策劃這類國際大展，長時間的壓力及辛苦是可以想像的，因為這期間任何一個失誤，都有可能讓展覽前功盡棄；而看見開展後滿滿的排隊人潮，想到數 10 萬人特別撥時間為了我們策劃的展覽而來，心中就充滿了感動；我特別印象深刻的是在布展期間，當《拾穗》及《晚禱》兩幅世界名畫一起開箱等待上牆時，以幾乎貼在眼前的距離欣賞它們，那種震撼即使已經過了 10 幾年，現在回想起來仍然充滿激動及感動。

能夠成功爭取到世界唯一一站米勒大展有一個重要關鍵，而這個關鍵祕密只有我和王效蘭發行人知道，至今都沒有公開，也沒有打算在這本書中公開，就讓它一直保密下去吧。

———— 展／演／資／訊 ————

『 驚艷米勒─田園之美畫展 』

2008/05/31-2008/09/07　國立歷史博物館

Tips 12 國際大館特展是臺灣的票房保證

觀察臺灣這 30 年來的商業特展，還是覺得臺灣觀眾喜歡「高大上」的特展，舉凡羅浮宮來臺的「1995 年羅浮宮博物館珍藏名畫特展」（故宮，73 萬人次）、「2001 年文明曙光─美索不達米亞羅浮宮兩河流域珍藏展」（史博館，31 萬人次）、「2003 年羅浮宮埃及文物展」（中正紀念堂，45 萬人次）、「2012 年西方神話與傳說─羅浮宮珍藏展」（故宮，27 萬人次）；奧塞美術館來臺舉辦的「1997 年黃金印象─奧塞美術館名作特展」（史博館，100 萬人次）、「2008 年米勒特展」（史博館，87 萬人次）、「奧塞美術館 30 週年特展」（故宮，35 萬人次）；大英博物館來臺的「2007 年世界文明瑰寶─大英博物館 250 年收藏展」（故宮，70 萬人次）、「2010 年大英博物館珍藏特展─古希臘人體之美」（故宮，20 萬人次）、「2014 年另眼看世界─大英博物館百品特展」（故宮，18 萬人次）、「2017 年大英博物館藏埃及木乃伊─探索古代生活特展」（故宮，27 萬人次）。掛上國際大館的招牌幾乎是票房保證，這說明大家相信來自大館的館藏必是精品，比較願意掏錢買票吧。

Tips 13 人流管控一直是個難題

2000 年的兵馬俑展面對 100 多萬的人潮；2008 年的米勒展面對 67 萬的人潮，超級大展的觀展人數每天把展場擠得水洩不通，因此人流管控是一件很傷神的事。

以公立場館的角度，客訴大多由場館承擔，而且場館有來自政府編列的預算，較沒有營收壓力（現在就不一定，有些場館已經實施作業基金制度，每年的

預算沒有編足額，必須要靠營運收入來因應），大多希望控制每天進場人數；而策展公司畢竟是以獲利為最高原則，人進得越多收入越多，就常會造成兩邊的拉扯。

2009 年聯合報系與史博館舉辦「燃燒的靈魂─梵谷」特展時，就決定預售票採預約制，民眾訂票時需指定日期、時間，就是把展期間的每一天劃分為幾個時段、每個時段限制人數的作法，結果因為臺灣看展觀眾沒有這樣的習慣，很多人想買票但又不確定何時看展，因而卻步造成預售成績不如預期，算是一次失敗的嘗試。

Tips 14 商業特展營收的輪廓

特展的收入主要來自三個部分：門票、衍生商品及贊助，還有占比較少的語音導覽、收費課程及講座、授權餐飲等。

三項主要營收的占比，通常票房的比例大約超過 5 成，有時候甚至 6 成、7 成，商品大概 2 ～ 3 成，贊助也許 1 成，甚至不到 1 成。但這個占比隨著特展的屬性不同而有變化，例如擁有唯美吸睛圖像的藝術類特展，商品收入占比就會提高；而古文明類、科普類較缺乏有賣相的畫面，商品收入占比就會降低；近年來的動漫 IP 展，由於 IP 本身就是吸引粉絲的關鍵，粉絲看展之餘現場採購展場限定商品常常不手軟，因此商品收入數字可能幾乎等於票房數字，甚至常有超過的案例。

B02
顛倒屋展：自策展

辦展多年來，規劃自策展一直是我的目標。最初是成本考量，大部分來自國外的展覽，都需支付昂貴的借展費、策展費或授權金，金額占總成本不小的比例，對辦展造成一定的壓力。因此開始思考，為什麼老是我們去付錢給國外，如果能規劃出一檔好的自策展，是不是國外也可以付錢給我們呢？

加上近年來中國大陸、東南亞的藝術文化產業興起，過去一檔展覽在臺灣最多三站，臺北、臺中、高雄三個城市，但現在大陸市場不僅北京、上海、廣東等一級城市，甚至二級至三級城市如深

位於高雄駁二的顛倒屋，開幕迎來排隊人潮。

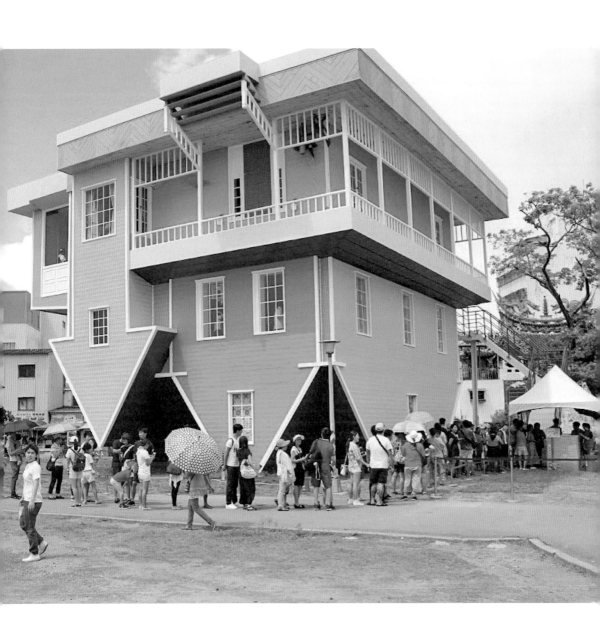

華山 顛倒屋
UPSIDE DOWN HOUSE

2016
01.23—07.22
華山1914文創園區森林劇場
展覽時間:10:00～18:00(17:30停止售票及入場,除夕休館)

圳、成都等都蓬勃發展，對收費性展覽的需求越來越多；也看到東南亞的國際城市曼谷、吉隆坡等藝文、動漫興起，更加開放亞洲巡展的可能性。當巡展規劃不再只侷限於臺灣，自策展將可以帶來更大的效益，未來有無限的市場潛力。

但是自策展要做什麼主題呢？團隊開始腦力激盪，各式點子五花八門，突然有同仁提出要蓋一棟顛倒屋，瞬間讓我眼睛一亮，開始認真思考這個點子的可行性。

顛倒屋的概念並非我們公司自創，早於 1961 年諾曼·約翰遜（Norman Johnson）在美國佛羅里達州森賴斯市（Sunrise）就蓋了顛倒屋；另外包括日本長野、德國烏澤多姆、俄羅斯聖彼德堡、波蘭辛巴克（Szymbark）、土耳其安塔利亞、西班牙馬洛卡島、奧地利維也納、中國大陸撫順、上海……等地，都有顛倒屋的足跡。但蓋成一整棟兩層樓高的房子，且策劃內容豐富度足以作為文創營運空間的，應該很少見。

團隊開始擘劃這棟顛倒屋的藍圖想像：一棟美式鄉村風的別墅，裡面住了一家四口和一條小狗 Max，爸爸熱愛戶外運動、媽媽愛好藝文創作，還有一對調皮的兒女。兩層樓的空間配置，一樓有客廳、書房、餐廳、廚房、浴室、車庫，二樓則是起居室、主臥室、更衣間、浴室、嬰兒房、女孩房。完全從家庭的概念思考空間規劃，就像蓋一棟真的別墅，客廳也會有散落的書報雜誌、餐桌上有準備好的餐點、車庫裡面停著主人的

車子和小孩的腳踏車……等，就像真的家一樣，只是 180 度上下顛倒。

為了讓這棟房子充滿驚喜，我們加了許多日常巧思：觀眾經過大門口旁的狗屋，感應器一偵測到，就會聽見小狗 Max 熱情的吠叫聲；走進客廳，看到電視上正播放著贊助單位「顛倒」的廣告（展覽情境中露出廣告內容，也增加了展覽的贊助收入）；廚房裡當然免不了蟑螂亂竄，事先將蟑螂跑動的軌道埋入地板，只要有人通過、觸發感應器，蟑螂就在觀眾頭上跑起來！

二樓的起居室，小孩的軌道車玩完沒有收拾，在觀眾的頭上倒著跑；走過浴室，運用影音效果，女主人正在毛玻璃後面淋浴；更衣間裡，有一面「顛倒鏡」，無論觀眾怎麼照都是頭下腳上，其實是運用即時錄像的技術，把顛倒畫面投影在鏡框上。許許多多的巧思互動，都是經過團隊反反覆覆討論、多次嘗試實驗，為了讓觀眾在參觀時有意想不到的驚喜。

顛倒屋最終完成的總樓地板面積是 334 平方公尺，造價約 2 千萬臺幣，原本兩個月的工期，延了兩次，也讓我 20 幾年辦展生涯第一次開天窗，寄出開幕邀請函後，連續兩次再發函延期致歉。

顛倒屋也吸引許多異業合作，前來拍攝 MTV、婚紗，圖為當代藝術家王建揚的攝影創作。圖／王建揚提供

陰間大法師的特異功能輕鬆達成。

工程的難度遠超出預期。一開始找來全聯工程顧問公司協助評估、設計，依照提出的構想，概估可行的預算以及房屋的大小。但進入實際施工階段，發現這個工程非常考驗營造公司及室內裝修公司的能力，由於房子顛倒過來，許多工序跟蓋一棟正常的房子不同，原本應該要拆掉的暫時性結構，卻忽然發現不能按照原本蓋房的邏輯、必須留著支撐，但可能又會因此影響到動線，無法蓋下一個部分等等問題，過程中經常蓋蓋拆拆。

蓋顛倒屋需要下挖地基，在華山文創園區裡設定的基地位置，經檢測後發現地底下原來是空的！因為過去曾進行鐵路地下化，華山園區下方設有鐵路引道，不像一般的素地，在蓋之前還要先解決地底下的結構問題。2016 年初施工期間除了受到連日大雨影響，1 月 24 日又讓我們有幸碰到「百年難得一見」的霸王級寒流，臺北居然下起冰霰，種種突發狀況都讓工程更加困難。

這檔自策展從規劃討論到完工，前前後後共花了一年的時間，當顛倒屋落成的那一天，我站在屋頂的入口，往下望著華山的藝術大街，看到許多民眾拿起手機拍攝顛倒屋，還沒開始營業，就已經吸引住觀眾的目光。從無到有的成就感頓時湧現，這大概就是顛倒屋的魅力吧！

開展後，立刻吸引大量人潮，每天大排長龍，假日更是常常要排上一個小時以上才能進場，觀眾盡情地在顛倒屋內擺 pose 拍出令人驚奇的照片，不斷地在社群媒體上瘋傳。這種自發性地社群分享效應，正好符合時下年輕人喜歡看展拍照、上傳分享的特性，看展好玩又好拍，自然而然形成一股強勁的宣傳力量。甚至持續到展覽結束前，平均每天不間斷地都有超過1000 人看展。

為了延長展覽效益，我們就開始想方設法延長展期。由於顛倒屋展覽的成本，最主要是花在建造費用上，一旦蓋完之後，隨著展期延長，只有土地租金與現場營運的人事成本會增加，基本上以顛倒屋的參觀人潮推估，絕對是辦越久越划算。

在顛倒屋內，輕鬆的對抗地心引力。

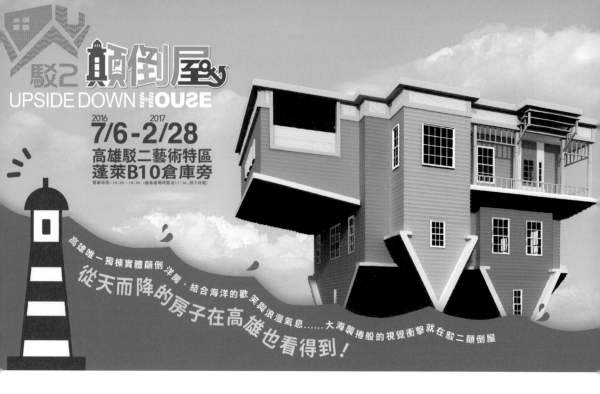

駁2顛倒屋
UPSIDE DOWN HOUSE

2016 7/6 - 2017 2/28

高雄駁二藝術特區
蓬萊B10倉庫旁

營業時間：10:00~18:00（最後售票時間為17:30，恕少休館）

高雄唯一獨棟實體顛倒洋房，結合海洋的歡笑與浪漫氣息……大海襲捲般的視覺衝擊就在駁二顛倒屋

從天而降的房子在高雄也看得到！

而且從空地搭建的顛倒屋，也不用像其他在場館內的展覽，擔心延展會卡到後面檔期的問題，唯一需要解決的就是臨時建物使用執照的半年限制。

我們在開展一個多月後，就開始與臺北市政府交涉爭取延長展期。透過各種人脈溝通，最後了解到依法規，如果有市長特簽同意，最多可以延長半年。在努力獲得市長的首肯後，終於正式遞案進入建管單位的行政程序，本來以為應該會一帆風順的過程，想不到小鬼難纏，遇到各種補件退件、來來回回的拖延，最後在半年期限都快結束之前，團隊都已經抱持著要拆的心理準備，才好不容易核定兩個月的展延。不過這次慘痛的交涉過程，也成為後續巡迴其他展點的重要經驗。

顛倒屋臺北站最終吸引了30幾萬人次入場，大獲成功的原因，其一是選擇了絕佳的地點，華山文創園區是臺北市非常好的展覽地點，平日人

潮不少，假日更是絡繹不絕，而巨大的顛倒屋，本身就是一個強大的亮點，光從外觀看來就很想進去一窺究竟；此外，訂價策略上，考慮這個主題適合各年齡層，為了增加參觀人數，因此訂了單一票價 199 元，在國內展覽算是很便宜的票價，大家都願意花小錢進去參觀看看。

顛倒屋熱潮甚至吸引許多國外媒體的興趣，包括 BBC 都競相報導，幾個月後受到高雄市文化局邀請，再到駁二文創園區蓋了第二棟；之後再到重慶蓋了第三棟，真的讓臺灣自製文創 IP 紅到國際上。關於顛倒屋國際巡展的推廣，和其中的辛酸血淚，就是另一個故事了。

──── 展／演／資／訊 ────

『反轉世界 華山顛倒屋 Upside Down House, Taipei』

2016/02/06-2016/09/18 華山 1949 文創園區

『反轉世界 駁二顛倒屋 Upside Down House, Kaohsiung』

2016/07/06-2017/02/28 駁二藝術特區

『反轉世界 重慶顛倒屋 Upside Down House, Chorngchinq』

2017/01/23-2017/10/31 龍湖時代天街

Tips 15 自策展的主題怎麼挑選？

從過去的經驗中，展覽主題要能引起觀眾的好奇是首要條件，埃及木乃伊是不敗的題目、恐龍也是親子類的常勝軍，幾乎隔幾年就有相關的展覽出現。例如去年南美館的「亞洲的地獄與幽魂」特展，一辦就造成高度網路聲量，很可以呼應木乃伊主題具備的吸引力。

時藝在規劃自策展時，以顛倒屋、萬花筒、泡泡展等為例，會參考過去時藝展覽出口民調的輪廓來進行主題上的設定，偏向以女性為主、年輕族群如學生及上班族為主要對象，而比較不會策劃例如以男性為目標族群的重型機車展、汽車收藏展等。萬花筒展、泡泡展等就是針對目標族群，選擇他們從小喜歡的回憶，而且不會太生硬，不用太花力氣去行銷、去解釋的主題。整體上偏向體驗娛樂性，但同時保有一部分教育的元素在其中。

Tips 16 顛倒屋吸引外媒報導的效益

顛倒屋太吸睛，連國外媒體都爭相報導，除了 BBC 在網路上報導外，也吸引了包括 the Guardian、Sky News、MailOnline、ABS-CBN、Belfast Telegraph、Independent、Business Insider、United Press International、CBS NEWs、Fox News、Travel Paulse、Ever News……等外媒的報導。

外媒報導吸引了一家首爾的策展公司關注，讓該公司總裁主動到臺北陌生拜訪時藝，打算引進時藝規劃的顛倒屋。在談判的過程，意外獲知他們正在策劃「奧塞美術館 30 週年特展」，只有首爾一站，最後雙方達成了協議，用顛倒屋交換奧塞展，讓臺北順利地成為奧塞展的第二站。可惜最後顛倒屋無法

在首爾落地，大概是土地取得、建照等問題太難解決而放棄吧，但對時藝來說，蓋了顛倒屋可真讓我們得到了很多。

Tips 17 臺灣的自策展為何發展得不好？

過去 2、30 年來臺灣的藝術商業特展，來源大多為國外美術館、博物館的策展，這些大館都有館內或外部合作的策展人規劃展覽；近年來興起的動漫 IP 展，也大多是授權方策劃好，並在該國已經展示過的內容。

而國內的策展人還是以現、當代藝術策展居多，並利用公部門展館策展的預算來執行，比較沒有營運獲利的壓力。倒是較少看到可以商業操作的策展人，更別說可以賣到國外的展覽了。

臺灣的資源少、市場小，不容易培養出具商業能力的策展人，也許政府應該投注資源去培養，相信未來在科技加上藝術的策展上應該很有機會。

teamLab 展：科技藝術

日本 teamLab 特展，應該是近幾年多媒體互動在臺北商業操作成功、最具代表性的展覽了。

現在臺灣觀眾對於多媒體投影展已經很熟悉了，但 2016 年時藝做第一次的 teamLab 展，可以算是臺灣首度以科技藝術為主題的大型商業特展，也是 teamLab 第一次在海外的短期特展嘗試。

日本 teamLab 團隊於 2001 年在東京創立，集合了藝術家、工程師、

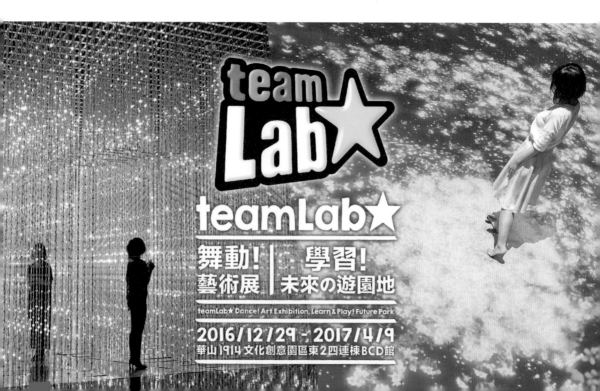

CG 動畫師、數學家、建築師與網頁設計師等數百位專業人士，跨領域合作創造新型態的數位藝術，如果從技術層面分析，他們並沒有使用非常困難的科技，就是簡單的 mapping 和 senser 感應，但作品呈現的美學概念、文化涵養卻是做到世界頂尖。2015 年 teamLab 於東京展出的「teamLab Dance! Art Exhibition, Learn & Play! teamLab Future Park」，吸引將近 50 萬人次觀展；同年於米蘭世博會展出之作品更獲得「BEST PRESENTATION」獎。

teamLab 的作品並非沒來過臺灣，橙果設計曾經在新光三越做過兒童類作品的小型展，更早之前藝術類作品也曾參加藝博會展覽。在接洽聯繫辦展的過程中，我們分別到首爾、新加坡觀看 teamLab 的作品，親臨現場時非常驚豔，對於他們作品的成熟度、與觀眾的互動體驗印

象深刻，同時具備高度的藝術美感又保有娛樂性。只是，當時 teamLab 在海外都是以常設展的形式合作，尚未發展出特展的合作模式，所以初期洽談花了很多時間溝通。

不是事後諸葛，這檔展覽在評估階段時，成本太高是很大的顧慮，但事實上我卻很有把握它會是一個叫好又叫座的展覽，原因為何？我在事先到首爾及新加坡觀摩 teamLab 的常設展時，已經發現它具備許多成功要素：

1. 應用多媒體等技術呈現展覽，十足科技感。

2. 能夠滿足全年齡層的需求；有適合小朋友玩的作品、也有文青會喜歡的藝術創作，什麼年紀來都覺得好玩。

3. 聲光效果十足。

不規則的空間與豐富的色彩，令人驚呼連連。

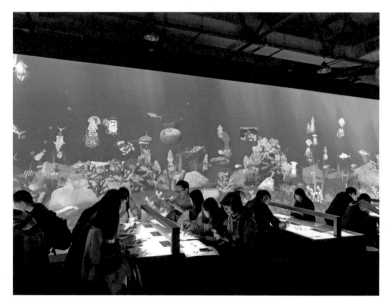

現場手繪，可以即時呈現，吸引大小朋友參與上色。

4.滿足現代觀眾愛拍照上傳的需求。

5.有互動、有童趣、好玩。

它幾乎可以說滿足所有人的需求，在成本可控的情況下，沒有道理不成功。

展覽分成兩大主題：「舞動！藝術展」及「學習！未來の遊園地」，是對應 teamLab 團隊的作品分屬 Art 與 Kids，從這兩個部門的創作中選出部分展件後，再依照空間動線的狀況安排。空間承租了華山的

整個四連棟，teamLab在動線規劃上，希望整個展場不要有參觀順序，觀眾進去後不要被時間限制，不要被設定的路線限制，讓觀眾能享受偶遇一件作品的樂趣，然後又回到某件作品。

展覽的成本太高要想辦法控制，除了借展費很高之外，展場硬體布置費用也非常高，作品全部皆透過投影與感應器建置，布展時間相對比較久。光是臺灣方就需要準備70多臺高階投影機，雖然已經洽談Panasonic贊助降低購買成本，但投影設備買下來就要上千萬。後來採取與另外一家硬體廠商合作，由廠商購買、時藝承租，雖然費用無法降低太多，但還是節省了一些成本，而且展覽結束後這些投影機還能繼續被妥善利用。否則下次要再做多媒體展的時候，因為設備升級的速度太快，這些機器大概也不太能派上用場了。

此外，他們要求場地要「全黑」，這個全黑不是抓個高度蓋天花板封頂就好，而是要整個將華山四連棟的屋頂封起來，超過4.5公尺高的桁架，將近800坪的空間，從頂部整個完全隔絕光線，接著再計算各個角度架設設備，而且還要考慮空調等等問題。這樣的封頂方式，大概也是華山場地第一次碰到。

營收部分，teamLab展除了門票外，幾乎沒有其他收入來源；在當時贊助單位對科技藝術不熟悉，介紹展覽只能透過影像，對作品的體驗及感動就會打折扣，所以贊助洽談不易。而這類型的展覽畫面比較難

轉化成商品，缺乏足夠的衍生商品可販售，原本應占總營收至少 20%
的商品收入，幾乎被砍半，變成只能靠門票收入來支撐大部分成本，
壓力自然比較大。

儘管已經承租了華山的整個四連棟約 800 坪展場，但無動線的設計
讓觀眾停留時間變長，整體的參觀人數就會受限。因此在同時期的全
票約莫都還在 300 元、280 元時，只能把票價提高到 350 元，另外
搭配 600 元的親子套票販售。結果在同時期 20 幾檔展覽的競爭下，
teamLab 展創下 20 萬人潮，是同期人數第一名的展覽，但由於成本
不低，毛利實在有限，面子是大於裡子的。

雖然籌備過程很辛苦，但開幕後展覽獲得很多正面迴響，進入展場的
人幾乎都會「哇」地一聲，覺得投影展居然可以做到這樣的地步，非
常好玩又有藝術性，讓進場的觀眾驚艷不已。

臺北站算是成功，思考如何進一步合作？算盤打一打，如果要移動到
中南部續展，賠錢機率是很大的，可是如果移到上海這種大城市就應
該很有機會，當下不囉嗦向日方爭取隔年到上海展出，由於臺北的成
功，日方窗口馬上就口頭答應繼續合作上海站。而 teamLab 自己也
帶了潛在的大陸合作對象來臺北觀摩，在上海油罐藝術中心的特展之
前，還到北京 798、深圳歡樂海岸創展中心展出，結果深圳展覽取得了
一個令人咋舌的成績，全票人民幣 299 元（約為臺幣 1300 元）竟然有

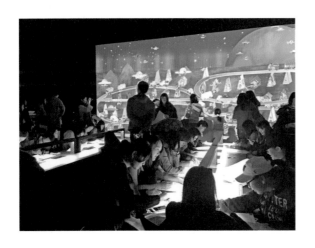

30 幾萬人參觀，深圳的票房收入是臺北的數倍之多，此後日本人就不太想理我們了，雖然是玩笑話，但這就是國際市場的現實。

直至 2020 年起，國內陸續有「再見梵谷─光影體驗展」、teamLab 第二次展出、「文藝復興多媒體投影展」、「印象莫內─光影體驗展」、「Hello Ouchhh：AI 數據藝術展」等，科技藝術特展應該是未來的市場主流，以科技的方式傳遞藝術的展覽，大概是沒辦法改變的趨勢！

───── 展／演／資／訊 ─────

「teamLab：舞動！藝術展 & 學習！未來の遊園地」

2016/12/29-2017/04/09　華山 1914 文化創意園區

Tips 18 對沉浸式展覽的觀察

現在市場上有很多沉浸式類型，或強調多媒體互動的展覽，無論是 teamLab、近期時藝推出的 Ouchhh，或者法國光之工坊（ATELIER DES LUMIÈRES）的莫內、梵谷、克林姆多媒體投影展等，甚至也有同一位藝術家的作品被轉譯成不同版本的投影展巡迴各地。

沉浸式展覽強調展示手法與觀眾融為一體，在內容上有偏具象／抽象、形式上有可互動／無互動，例如莫內投影展就是屬具象無互動的展覽，Ouchhh 的作品則是抽象且有互動。以我的觀察，內容上要有新意比較重要，具象抽象都好，但可以互動還是更能吸引觀眾，讓觀眾能跟作品對話。不過最終關鍵還是拍照，可以拍出美美的照片是當下展覽非常重要的部分。

另外，場地的選擇會影響到展覽成功與否，例如光之工坊因為改裝大型的工廠，空間又高又大，投影起來效果相對比較好。而且，沉浸式展覽的新鮮感容易快速消耗，第一次看到梵谷投影展很新鮮，第二次看到莫內投影展，可能開始覺得只是換了內容，第三次再看到克林姆投影展就會覺得大同小異了。所以如何提供觀眾頂尖的、新穎的內容還是不容忽視。

Tips 19 難得一檔沒有動線的展覽

展場的動線規劃是非常重要的，有時候甚至影響到藝術品、文物等展品的安全，有好的動線規劃，除了讓觀眾可以很舒服的依照分區規劃完整的看完展覽，盡可能不造成一些區域的擁擠，且不要讓觀眾以到處亂逛的方式看展，造成在展場內停留時間過長，影響流量控制導致減少服務人數。

反之 teamLab 展則不想要只有單一動線，顯得太制式，而是把展場當作遊樂園的概念來策劃，讓觀眾四處走動而有驚奇的發現，觀眾確實是玩得不亦樂乎，也增加了停留時間，只不過如此參觀人數就下降許多，影響票房收入，應該是主辦單位最不想要的方式。

Tips 20 一開始沒有知名度的展覽必須靠口碑致勝

時藝在做這檔 teamLab 展覽之前，臺灣大眾市場對於 teamLab 還很陌生、缺乏知名度，除了影響企業贊助的意願外，預售票的成績也不理想，畢竟消費者僅能透過影像及文字去想像展覽的內容，沒有知名度的情況下自然降低信心度，直到開展後才靠口碑把票房拉上來。這也是為何展覽大都設定展期三個月的原因之一，否則等到口碑發酵還需要一段時間，檔期太短的話恐怕就來不及了。

B04

哈蒂 & 高第展：建築雙展

過去在報社體系下辦展，有機會嘗試一些「叫好，但不一定叫座」的展覽，如建築類、設計類、攝影類的展覽，內容策劃得很精彩、展覽品質也很高，但因為展覽主題本身僅能獲得特定小眾族群的共鳴，不一定能吸引到普羅大眾，對於到底有多少人願意花錢看展？也是很大的未知數，辦展風險又相對更大。

這類型的展覽，實際上在臺灣商業特展領域中，也比較少相關的案例，在評估時又沒有歷史數據可以參考；但也因為是新的領域，當遇到好的展覽內容時，會讓我興起嘗試的念頭，設計展、建築展可不可以操作成收費展覽？就

高第的建築運用許多物理與結構原理，透過巨大模型感受。圖／Y.C

在這樣的概念下，策劃出 2017 年暑假的雙建築展覽：在松菸文創園區的「札哈・哈蒂建築師事務所─全球設計實驗室特展」，與在華山文創園區的「上帝的建築師─高第誕生 165 週年大展」。

札哈・哈蒂（Zaha Hadid）是 1950 年出生的伊拉克裔英國籍建築師，2004 年成為首位獲得普立茲克獎的女建築師，臺北的淡江大橋就是她 2015 年競標得標的作品，另外如北京大興國際機場、2012 年倫敦奧

運使用的倫敦水上運動中心、廣州大劇院、東京新國立競技場等都是她的作品；高第（Antoni Gaudí）是 1852 年出生的西班牙人，有「上帝的建築師」美譽，他於 1883 年動工的巴塞隆納「聖家堂」至今還在興建中，並已列入世界文化遺產。

這兩個建築展其實是分開洽談的：札哈‧哈蒂此次臺北的展出是由建築師事務所開始規劃，還事先探查了幾處可能的展覽空間，在得知消息後，我們即主動與協辦的英國在臺辦事處聯繫，透過引薦與事務所對接上。哈蒂的建築師事務所裡有臺灣人，雙方很快就開啟合作對話，也安排出工作時程、後續的場勘時間等。但就在評估沒多久後，2016 年 3 月 31 日愚人節前夕，驚傳哈蒂突然心臟病發驟逝，上帝開了一個大家都不願意接受的玩笑，札哈‧哈蒂過世了，案子也就隨之暫停。

同一時間，由策展人徐芬蘭規劃的「高第建築展」，上百件的家具、石膏模型，以及巨型的懸鏈拱模型裝置、12 公尺寬的聖家堂屋頂模型、14 公尺高的樹狀柱體模型……等展品正在打包裝箱，從西班牙海運至巴西，準備 2016 年 8 月至隔年 5 月在南部城市佛羅安那波里（Florianópolis）及巴西最大城市聖保羅（Sao Paulo）展出。過去臺灣曾舉辦過高第建築展，由於他的建築是巴塞隆納城市觀光的主力，且蓋了百年卻尚未完工的聖家堂一直是話題，除了能吸引建築領域的族群外，從觀光、宗教也能延伸到其他客群，所以也與策展人洽談接續巴西巡展到臺北的可行性。

談著談著，兩檔展覽的檔期很巧合的相遇，兩位相差將近 100 年出生的建築師特展，有機會同時在臺北展出！前衛大膽的札哈 · 哈蒂與師法自然的安東尼 · 高第，前者透過數位科技、後者以科學幾何實驗，雙雙都用曲線顛覆了建築世界。這樣跨世紀的建築對談，更增加了我們辦展的信心，與其各自孤軍奮戰，雙建築展更能串連出對應關係、引起更多話題討論。

被稱為「曲線女王」的札哈 · 哈蒂建築展，精選六大洲重點城市之作，公共建築、住宅設計、產品設計、文化建築等研究項目，對於臺灣的淡江大橋作品，還特別開發 VR 體驗。當時聽到許多建築界的朋友回饋，事務所針對每個案子還特別公開了細部規劃書，詳細記載著建築的細節精神跟內容，這些對事務所來說是非常重要的資產，通常是未來會收藏到圖書館、博物館等級的資料。能看到這些展品真的太超值了！

相對於哈蒂的數位建築，高第在沒有科技輔助的年代，則是不斷的以不同比例的模型進行實驗，因此這些巨型的建築模型裝置是本次展覽的一大亮點。但很不幸的，在展品準備從巴西海運出關時，遇上巴西海關罷工，同時海象惡劣、海運幾乎中斷，導致展覽延後將近兩週開展，展期被迫縮短，加重了營收的壓力。

為了讓雙建築展產生共鳴，我們也規劃了一場穿越 200 年的「建築雙展國際論壇」，邀請到聖家堂建造總監 Jordi Fauli、札哈 · 哈蒂建築

事務所董事 Cristiano Ceccato 與國內的建築師和學者進行對談。從聖家堂如何透過當代數位科技，繼續完成高第的建築設計；以及札哈・哈蒂如何用抽象複雜的線條，打造讓人能自在徜徉的空間；到最終從不同視角分享，建築對於社會與經濟的影響，完成一場難能可貴的建築跨世紀對談。

但由於商業特展的成本不低，光是為了以雷射雕刻製作哈蒂的模型展示，需花費好幾百萬製作費，雖然曾試圖洽談巡展以分攤製作費、減少虧損，但無疾而終。高第展則是有點可惜，如果依當時的參觀人潮來推估到原展期的天數，基本上應該有機會打平、或小小獲利。

整體來說，如果要以票房來定義成功或失敗，建築、設計、攝影這類

跨近百年的兩位建築師，用曲線有了精彩的對話。圖／Y.C.

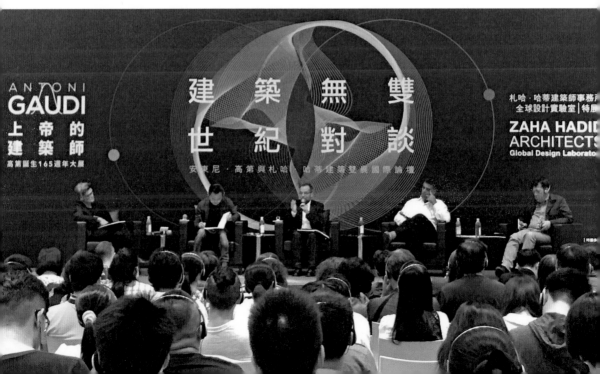

札哈‧哈蒂建築展帶來了完整的規劃書與模型，更透過 VR 體驗當時建造中的淡江大橋。

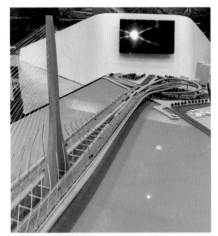

ZHA 事務所闢了一區設計 DNA，並帶來為
臺灣設計的淡江大橋模型。圖／Y.C.

唯一無法將真跡帶到眼前展出的建築展，透過文創商品再延伸收藏。

比較小眾的展覽很難達到獲利的成績，但其中不乏高質量、內容精彩的展覽。面對未來更艱難的商業特展市場，有時還是需要回歸最根本的問題，展覽的受眾族群是否能支撐這個展覽的成本；再加上對於特定小眾嘗試新的行銷宣傳，或許還有機會能繼續摸索新的展覽領域。不過無論如何，高水準的展覽品質仍是我一路堅持的原則！

—— 展／演／資／訊 ——

『札哈 ‧ 哈蒂建築師事務所—全球設計實驗室│特展』

2017/07/07-2017/10/10 松山文創園區

『上帝的建築師—高第誕生 165 週年大展』

2017/07/26-2017/09/17 華山 1914 文化創意園區

Tips 21 小眾市場的展覽就不能辦?

攝影、建築、設計類的特展在臺灣都屬於小眾市場,執行起來雖然風險比較高,但可以開拓新的展覽主題,也因為過去沒有做過,結果是好是壞也很難說。在 2013 年普立茲展舉辦之前,國內幾乎很少看到大型的收費攝影展,該展覽用商業方式操作確實存在很大的虧損風險,但在所謂小眾市場裡仍然有大明星,具備全球高知名度的 IP 還是有機會受觀眾青睞,普立茲就是一例;就如同專業的建築展可能無法吸引 10 萬人以上的觀展人數,但安藤忠雄展也許有機會突破這個人數,因為他在臺灣擁有高知名度,大家比較容易買單。

超寫實雕塑展：當代藝術

從事文創展演工作，經常讓我有機會認識一些很有意思的朋友，或者到世界各地的博物館，甚至考古現場走走看看，每一次人、事、物的相遇都可能是下次展覽的開端。

2013 年認識了一對夫妻，先生是廣東人、太太是臺灣人，長久定居在巴黎，從事類似古董藝術品的生意。家中的三個女兒，每一位大概都可以講超過五種語言，日本、英國、德國全世界到處去，語言能力非

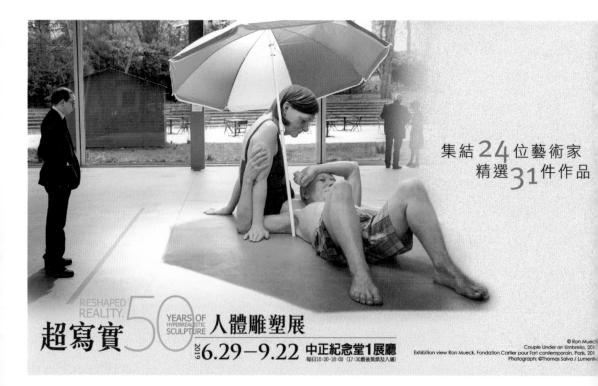

集結 **24** 位藝術家
精選 **31** 件作品

RESHAPED
REALITY. **50** YEARS OF
HYPERREALISTIC
SCULPTURE
超寫實 **人體雕塑展**
2019 **6.29－9.22** 中正紀念堂 1 展廳
每日10:00–18:00（17:30最後售票及入場）

© Ron Mueck
Couple Under an Umbrella, 201
Exhibition view Ron Mueck, Fondation Cartier pour l'art contemporain, Paris, 201
Photograph: ©Thomas Salva / Lument

常強。剛好那一年，他們安排小女兒來臺灣，因緣際會下來時藝實習，又陪著我們一起出差巴黎。在那次行程中，我看了一檔排隊排了二、三個小時的展覽。

那是澳洲超寫實雕塑家讓・穆克（Ron Mueck）在法國巴黎卡地亞當代藝術基金會（the Fondation Cartier pour l' art contemporain）所做的個展，睽違近 10 年才在歐洲舉辦個展，現場雖然不是擠得人山人海，但因為人流管控比較嚴格，排隊人龍非常的長。展出作品不多、大約 10 件左右，當近距離看到放大數倍的寫實人體矗立眼前時，真的非常驚艷！你可以仔細觀察到他用玻璃纖維和矽膠雕塑出來的人物，從皮膚肌理、毛孔紋路，到手臂上血管的分布，所有細節都處理得唯妙唯肖。

對我來說，讓・穆克的作品具備了當代藝術中的創新品質高度，同時對一般民眾也具有很大的吸引力，展出效果非常震撼、很有噱頭。所以2019 年時藝有機會舉辦他的展覽時，很快就開始投入規劃。

「幾可亂真｜超寫實人體雕塑特展」由德國 IFK 公司策展，以超寫實雕塑為主題，從全球各地找來 24 位當代藝術家參展，而非單一藝術家的個展，共集結了 31 件作品。因為是當代雕塑作品，對場地的溫溼控相對沒有要求太嚴格，經討論後決定在中正紀念堂舉辦。

有趣的是，這檔展覽有許多觀眾和作品的互動。因為雕塑穿著的衣服很日常，藍白橫條上衣、黑長褲、白色運動鞋，觀眾非常容易就「撞衫」；姿勢也很「路人」，席地而坐、仰頭發呆、或者把頭埋起來趴在牆面上，走進展場，常常猛然一看，分不清哪個是真人、哪個是藝術品。團隊還特別在社群舉辦與雕塑合照比賽，比創意也比人氣。就

真假難辨的人體雕塑，引人駐足停留觀察。

像插畫家欣蒂小姐分享的：「人體和我之間的差距似乎只是一顆心臟的距離」，觀眾很容易就能與作品產生共鳴對話。

開幕時還邀請特別嘉賓進行一場有意思的行動藝術。陸蓉之教授戴著一頭粉紅長髮、夏日草帽、一席玫瑰花長裙洋裝，搭配竹編提籃，當她佇立展場中靜止不動，與作品相互凝視，產生出劇場般的場景感；當她與作品一同坐在角落空間裡，彷彿化身為雕塑，進入永恆的時空。

大約也是這檔展覽的前後，KOL 自媒體的人氣聲量逐漸成為重要宣傳管道。時藝開始在展覽上邀請網紅、直播主、KOL 觀展推薦，部分案子甚至會搭配導購合作，由他們來參觀拍攝，然後推介在自媒體上，同時提供專屬購票代碼，粉絲可以獲得比一般零售還要低的優惠票價。概念上與過去的業配有點相同，整體操作起來也有一定的效果。

最初這個超寫實雕塑展，我其實還蠻看好的，但開展之後發現不如預期，買票的人還是少，即使整體的觀展評價很好，也受到很多學者和業界肯定，可能對於臺灣觀眾來說，超寫實風格還不是大眾認知上的主流，對主題不熟悉，加上有些人還會擔心看不懂，認為需要事先做功課，產生心理負擔。

再者，過去臺灣較少舉辦大型的售票雕塑展，在這檔之前應該只有1993 年北美館的羅丹展，以及 1994 年搭配高美館開幕時舉辦的布爾代勒雕塑展。還記得舉辦布爾代勒展時，我派駐在高雄，被王效蘭發

行人指派執行展覽，在聯合報系團隊的共同努力下，找到在地的高雄市第三信用合作社贊助，並號召高雄市民一起捐款，民眾捐款多少、金融機構就贊助多少，一起合力將這位法國重量級雕塑家的銅雕作品《大戰士》留在高雄，成為高美館的常設典藏品。

依我的觀察，如果從「賣座」角度來看臺灣藝術類型的展覽，排名最高的還是油畫，水彩、素描次之，再來是複合媒材，最後才是雕塑，這只是依照觀眾的「口味」來區分，無關作品的藝術價值。例如在歐美國家，素描被認為是非常重要的藝術品，是藝術家創作的根基，但經常放在臺灣的展覽清單時，觀眾可能會覺得沒有那麼容易看懂，或者價值沒那麼高，間接就影響到對素描關注的程度。不過這個分析一旦碰上超火紅當代藝術家就不一定成立，草間彌生的點點南瓜雕塑品即創造了另一個不敗神話，所以還是很難說。

—— 展／演／資／訊 ——

『 幾可亂真｜超寫實人體雕塑特展 』

2019/06/29-2019/09/22 國立中正紀念堂

Tips 22 **臺灣觀眾偏愛油畫展？**

在我過去辦展的經驗中，藝術類特展幾乎都是油畫為主，只有幾檔例外：以雕塑為核心作品的只有 2012 年達利展，和這檔超寫實雕塑展，還有一次裝置藝術的慘痛經驗，由黃色小鴨的藝術家霍夫曼（Florentijn Hofman）創作的特展「ART-ZOO 藝術動物園」；其他藝術展即便展品中有水彩、素描等作品，宣傳主軸還是油畫為核心。可能因為臺灣觀眾的美術教育，對藝術的了解都是從油畫類的名畫開始，所以對油畫展比較買單吧。

Tips 23 **展場燈光也是門學問**

無論古文明類或是藝術類的展品，為了維護保存文物，對於燈光其實都有非常嚴格的限制，有些紙類作品像是素描等手稿，甚至要求照度必須維持在 50 lux 以下，也就是最亮不能超過 50 支蠟燭的亮度。參考「國立故宮博物院文物展覽保存維護要點」，不同材質的展品建議照度如下：

・金屬器、陶瓷器、玉器、石器：建議照度不高於 300 lux。
・油畫：建議照度不高於 200 lux。
・漆器、竹、木、牙、角、骨及傢具等有機材質：建議照度不高於 100 lux。
・書畫、紙、絹、布、織品、手稿、素描及染色皮革：建議照度不高於 50 lux。

除了照度之外，燈具所產生的熱量、紅外線和紫外線越少越好，這些都只是基本文物安全考量，還沒有談到如何把展品的各面色澤打得漂亮、展品與環境光源的關係等問題，展場燈光絕對是一門大學問。

B06

冰雪奇緣展：動漫 IP

時藝近年來舉辦過幾場大型 IP 展，包含櫻桃小丸子、航海王、Hello Kitty、冰雪奇緣、蠟筆小新……等，幾乎都是臺灣市場上前段班的強勢動漫 IP，他們擁有廣大且高強度的粉絲，一般民眾也都耳熟能詳，不太需要花力氣去宣傳介紹，初登場就能吸引廣大的受眾。

2015 年的冬天，當時正是《Let it Go》如日中天、席捲全球的時候，每個小女孩幾乎都有一套艾莎女王、安娜公主裝，挾帶著這股冰雪奇

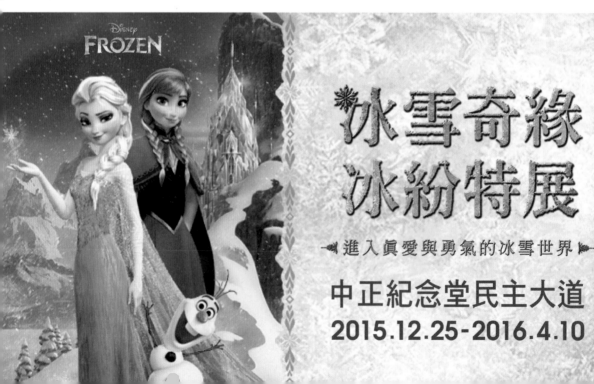

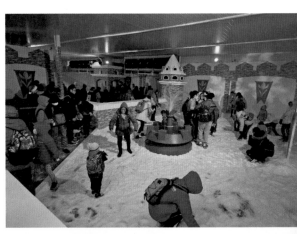

緣的氣勢，長期與迪士尼合作的台灣電通，找了時藝、野獸國共同投資策劃這場大規模的「冰雪奇緣：冰紛特展」。

三家公司各自發揮所長：台灣電通負責與迪士尼提案，包含策劃展覽內容、展場規劃、企業贊助及宣傳等項目；熟稔展覽操作的時藝，主要負責票務及現場營運；野獸國本來就是迪士尼的授權商，已經開發過很多商品外，長期的合作經驗，讓他們熟知迪士尼「非常繁複」的商品審查流程，可以快速抓住監修的眉角。

由於冰雪奇緣的高人氣，整體展覽規劃相對比較大膽，比較敢投入高額成本。我們在中正紀念堂外面的瞻仰大道上搭建一座巨大的白色帳篷，占地 800 坪，三分之一的空間用 FRP 模型打造場景，搭配素描、場景設計手稿等展示；三分之一則是低溫區，斥資打造零下 8 度冰雪世界，超大冰磚堆砌出冰雪城堡，加上絢爛燈光特效重現經典橋段，還規劃小朋友玩雪體驗和冰雕溜滑梯的區域；剩下的三分之一則全部作為衍生商品賣店（大概是臺灣有史以來最大的展覽賣場），不僅販

售冰雪奇緣相關商品，也有迪士尼其他商品的專賣店，最終也創下臺灣史上商業展賣場銷售名列前茅的佳績。第一次的冰雪奇緣展也如同最初的高預期，共吸引超過 30 萬人到場朝聖。

2019 年電影《冰雪奇緣 2》上映，隔年，野獸國又找了時藝、啟藝、遠雄，共同舉辦「冰雪奇緣 2：夢幻特展」。第二次的展出，對票房預期就相對保守，觀眾對展覽的新鮮感降低，加上動畫上映後的反應也沒有這麼熱烈，整體展覽規模便相對比較收斂些，展示內容以場景模型、文件手稿展示，搭配科技互動體驗。雖然開展後的觀眾評價很好，但展出後又碰上 COVID-19 疫情，最終票房也就不如預期。

不過，第二次的冰雪奇緣展，有嘗試與 KKday 合作城市旅遊體驗，發揮出 IP 行銷串聯的特性。當時剛好碰到新北歡樂耶誕城首度推出迪士尼主題，主打夢幻迪士尼光雕投影秀，板橋市府廣場前瀰漫著濃濃的公主城堡風。透過 KKday 平臺串接，將兩個迪士尼景點連接起來，並導入一臺接駁雙層巴士，車體以冰雪奇緣展覽包裝，當巴士穿梭於城

打造零下 8 度的冰雪天地。

市時，間接成為展覽的大型行動廣告。

由於 IP 展相較於其他藝術、建築、文物類型的展覽，更具有大眾娛樂性，經常被廣泛應用於各種生活家飾、休閒娛樂活動上，也擁有更完整的圖像授權營運模式，收費機制、使用規範的訂定也更加細緻。所以在行銷宣傳上，如果從娛樂面結合，或許能夠有更多發揮空間。不過每個 IP 還是會有各自的限制，例如某些面向小朋友教育類的 IP，操作時就要避免與垃圾食物、菸酒等商品有連結。

近年來商業藝文特展產業，陸續有不同規模的公司進入，因此開始出現單一展覽由多個單位共同投資的合作方式，一方面是分散風險，另一方面也可以減輕各自的現金流壓力。兩次冰雪奇緣展，就是用這種業界俗稱「大水庫」的模式運作：先計算出展覽整體的成本預算，再依照各投資方負責的項目費用，估算投資占比，盈虧也就依照這個比例去分配。其中有些執行上的差別，大致在於各公司是一開始把預算費用投進共同資本的大水庫中，再來執行各自項目；或者是各自直接完成負責項目，不另外把錢投進水庫中。

不過大水缸的運作模式，通常在賺錢時都很順利，賠錢時就是合作考驗的開始。雖然最初的分工評估會盡量清楚，但彼此的權責很難制定到非常詳細，大多只能仰賴過去的經驗法則來判斷。所以當碰到像疫情影響、賣票狀況不佳、下包廠商跳票等問題，投資單位是否願意共

同承擔虧損，都會衍生許多問題。共同合資的意義就是有錢大家賺，賠錢大家一起共同承擔，也許未來也只能慎選合作夥伴，才能盡量避免紛爭。

總括來說，我覺得動漫 IP 展基本上是一個流行的產物。一旦熱潮過了來不及跟上、或者辦太頻繁做過頭了，努力談下來的授權、展覽規劃全都白費。所以如果能找到比較「長青型」的強勢 IP，能量可以維持比較長久，隔幾年也才能再舉辦，或許是這類型展覽的經營之道！

── 展／演／資／訊 ──

● **2015 年冰雪奇緣展**

『冰雪奇緣 冰紛特展』
2015/12/25-2016/04/10　國立中正紀念堂民主大道

● **2020 年冰雪奇緣展**

『冰雪奇緣 夢幻特展』
2020/12/19-2021/03/14　新光三越 A11 6 樓

Tips 24 IP 類展覽成本比較低？

～～

各類展覽成本結構不一樣，IP 類展覽不一定比較低，我也曾經操作過成本上億的 IP 展。每檔展覽的成本都各有其特殊性，若非常概略的區分：國際藝術類型特展，在借展費、保險費、包裝運輸費用比重是比較高的；而 IP 類型的展覽，可能就是在展示設計、授權金跟門票抽成的占比較高；自策展雖然沒有授權費用，但它前期的發想、規劃、設計衍生的製作成本比較高。

Tips 25 IP 類展覽容易出現「大水缸」的合作模式？

～～

不一定，只是因為近年來大部分商業藝文特展產業的公司都做 IP 展比較多，對於時藝、聯合報系長期經營的藝術類特展，其他業者一來不熟悉，二來現在的藝術特展市場相對沒那麼好，自然大家投資的意願就會降低。不過也要看每家公司的經營策略，例如聯合報系就比較少會開放展覽給別人投資，而時藝就相對比較彈性一些，每一家公司在不同的時間及各個案子都會有不一樣的想法。

展覽執行

如何將好的理念轉換為實際的展覽？一個展覽的成形，除了策展論述外，藝術行政團隊的專業與精確地執行，也是展覽成敗的關鍵。

核心的展務工作，可說是團隊的大腦，對於展覽執行有一張藍圖，延伸與串接對內對外的整合，包含各項合約、預算與時程；同時因著展覽類型的不同，也有不同的專業團隊是必要的合作單位，例如展示設計施工、運輸、保險；而宣傳與票務的搭配是最終面對大眾市場的考驗，也更廣及邀請贊助單位在資金與資源上的參與給予實質的支持。基本的 SOP 與表單文件外，這產業在執行上與面對市場時，都是對應「人」，因此靈活不設限與願意嘗試的人格特質和態度也是很重要的。

航海王展：近千萬元差旅的爆肝籌備

2013 年 10 月，我們獲得「ONE PIECE 展《原画 × 映像 × 体感 航海王》」臺灣站的合辦權，從此時藝內部的「海賊 team」展開爆肝的籌備之旅。

由日本漫畫家尾田榮一郎創作的航海王《ONE PIECE》，自 1997 年於集英社發行的《週刊少年 Jump》上連載後大受歡迎，後來發行的單行本累積到 2003 年已經達到 4.7 億冊，2015 年 6 月 15 日，尾田以

尾田 栄一郎 監修

ONE PIECE 展

原画 × 映像 × 体感 航海王 台灣

2014.7.1[週二]→**9.22**[週一]

華山1914文創園區

東二四連棟 營業時間 09:00-21:00

7.1-7.14僅開放至18:00・全展期無休・閉館前一小時停止售票入場

www.onepiece-exhibit.tw

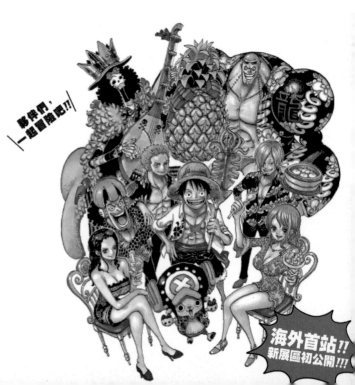

海外首站!!
新展區初公開!!!

本作品發行量打破世界紀錄，獲頒「單一作者創作發行量最多的漫畫」的金氏世界紀錄。

航海王《ONE PIECE》是集英社非常重要的動漫 IP，2012 年 3 月為了慶祝連載 15 週年，集英社在東京森美術館舉辦了「原畫 × 映像 × 動感 ONE PIECE」特展，由漫畫原作尾田榮一郎監修展覽，在日本東京造成轟動，之後再到大阪展出。當他們開始構思海外巡展計畫時，擁有龐大鐵粉的臺灣，成為了屬意的第一站。

然而日本人的慎重其事果真名不虛傳，集英社先委託一家在臺北有分公司的日商廣告公司做前期評估，針對臺灣商業特展的市場進行研究，包含建議臺北是適合舉辦的城市、暑假為展覽高峰期、展覽票價的範

圍、受眾的商品消費力等，甚至進一步直接洽詢幾處可能展出的場館，並邀請時藝及聯合報作為目標合作的展覽公司，請雙方提案爭取此次的合作。

時藝過去從來沒有參加過比稿，用這種形式開啟展覽大概也是臺灣頭一遭，能夠與這樣偉大的動漫 IP 合作，雙方一定都卯足了勁爭取。提案主要不是針對策展內容，而是就臺北現地巡展的行政籌備、宣傳規劃、展覽收支、合作模式等提出更細部的計畫。

例如，對於展覽場館的建議分析，因為展品包含了漫畫家的手稿，需要溫溼控的考量，我們提出了非博物館系統、博物館系統場館的兩種評估，從經費、場地屬性、客群差異等，連大致的展廳分區配置也先做出安排。又例如，對於行銷宣傳計畫，除了介紹時藝所屬的媒體集團是一個擁有電子、平面服務跟各種資源的全媒體通路外，加上公司過去與其他平臺合作的能力與資源，再針對展覽進程的幾個宣傳波段提出概略的目標規劃。

因為是前期提案，雖然無法放入太多細節，但對於整個展覽大致的雛形，包含票價、商品客單價等計算都有建議分析，以及日本方與臺灣方五家公司的合作模式，連投資占比、收支結構和工作團隊組織的想法都在提案之中。算是蠻完整的一次提案，也讓時藝順利打了一場勝仗！

順利獲得主辦權後，就是海賊 team 沒日沒夜的開始。每個月在臺北召開籌備會，由日本方的集英社、東映公司、ADK 和臺灣方的時藝及東立出版社，五間公司皆派員參加，至少搭配三位翻譯，從早到晚密集開會，中間同仁定時送三餐、點心進會議室；每日會議結束後，日本成員回到飯店馬上做會議紀錄，半夜又發信出來，要求隔天再討論哪些議題，時藝同仁每晚只好連夜挑燈「備戰」，準備回應的調查資料、討論應對的方向及呈現方式。早上開會、晚上準備修正回覆，幾乎每個月的籌備會，同仁都要連續三、四天無法睡覺；而且這些還不包括籌備會之外頻繁的視訊會議，真的是要去掉半條命。

在八個月爆肝籌備期，日本合作方共派出約 300 人次來臺開會，對！沒有寫錯，300 人次，光差旅費就花掉近千萬元，只為了成就第一次的航海王日本海外首站。

籌備期間就是無止盡的討論、再討論，確認、再確認。雙方簽約後，成立了一個籌備委員會討論整體的方向和策略，並針對展務、票務、宣傳、行銷活動和商品等執行細節分組，各家公司的同仁再依照分工加入各小組，當然每組裡面都有時藝的同仁。大委員會每個月至少在臺北進行一次沒日沒夜的閉門會議，其他分組委員會則是平時進行頻繁的視訊往來。

集英社對於展覽工作的細節要求非常高，大概是歷年來數一數二的，

對於展覽從頭到尾的每個環節，甚至連展覽粉絲頁上發的每一張圖、每一個字，時藝團隊都需要事先準備好內容，提供給集英社審核。而且每次的審核討論，不是意思意思來回一次即可，很多事情日本方都會一而再、再而三確認，他們不只在意如何安排，也會在意為什麼要這樣安排？對於提案的回覆，不僅是可以／不可以，還會詢問規劃的考量點等等；而且只要其中的某些條件變動了，就會再次提出確認，有時甚至來回四、五次，非常非常的謹慎。

建立信賴機制，是展覽執行上非常關鍵的要素，當你在某些緊急狀況要爭取快速過關，或者要爭取未來衍生的合作時，就需要仰賴平時建立出的信賴支持。在時藝團隊的努力下，不厭其煩地蒐集各種數據資料，提出各式方案來回應、解決問題，不斷嘗試找出最合適的溝通方

式，才能在短時間內建立起雙方的合作信任。

航海王展，除了高規格的工作執行外，集英社在「特展限定」上的運用，也很值得學習參考。此次展覽的主視覺，特別邀請尾田榮一郎老師繪製特展限定海報，把臺灣的特色如奶茶、鳳梨、烤魷魚、藍白拖等都融入幾個主角的畫面中；而且在展出前三個月，由集英社自費在《中國時報》刊登全版展覽廣告，沒想到當天《中國時報》的零售一份難求，甚至有日本粉絲跨海來買報紙想要收藏，真正體驗到航海王的強大吸引力。

特展限定商品，又是另一個亮點。由集英社自營的特展賣店，在陳設上有別於過往特展的開架式賣店，民眾在參觀完展覽後，走到賣店只

尾田老師親手繪製給時藝 (MSC) 公司留念。

會看到一小區商品陳列，購買是直接拿單子勾選，然後交到櫃檯付款，再由店員拿商品給你。而且他們為了臺北站，開發了展場限定的限量商品，讓許多粉絲荷包大失血。最終航海王特展的賣店，當然也以上億元的業績創下歷年的商品紀錄。

日本合作方為了把特展原汁原味的從東京搬到臺北來，華山文創園區難得出借四連棟近 800 坪展廳讓我們展出，配合日方的要求，展場規劃由日本負責。並且，為了展出漫畫家的原畫，特別在老廠房裡搭建出一間恆溫恆溼的展廳，這樣就花了數百萬元；展覽中將平面的漫畫用 3D 多媒體方式呈現令人驚艷，特別為展覽製作的動畫表現出幾段漫畫的精彩片段，讓粉絲當場飆淚，感動指數破表。

這檔成本破億的超強大 IP 展，無論籌備規模、成本規格都超過與大英博物館、奧賽美術館等國際級博物館合作的藝術展。在華山展出三個多月，吸引了 30 萬的人潮，讓航海王展成為當時全臺灣參觀人數最多的收費展。甚至隔年時藝在臺北松山文創園區再推出航海王「海賊狂歡祭－ONE PIECE 動畫 15 週年特典」展覽（2015/12/30-2016/3/29），還是吸引近 20 萬人看展，創下單一 IP 主題連續兩年展出的好成績。

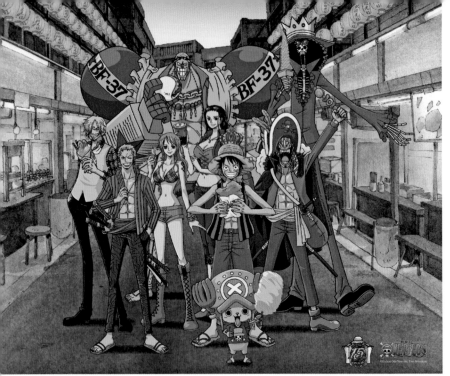

Tips 26 借展合約反應出成本結構

對一檔展覽來說借展合約非常重要，上面除了載明借展期間、要舉辦幾站（指在幾個城市舉辦，通常每站以三個月估算），國外借展方提供的條款，會顯現出相對應的成本結構：借展費、授權費用是多少，門票是否還要抽成；對於保險及運輸的規格要求，從什麼地方運來、空運或海運、需不需要另外做木箱等；布卸展人員、開幕貴賓有多少人要來，要求什麼等級的機位艙等及飯店星級等，雙方談來談去都在討論商業條件。例如，某檔展覽要從新加坡空運展品來臺，作品類型豐富，數量也不少，當國際運輸成本不斷提高，運輸費用評估下來要將近一千多萬臺幣，就須評估在臺灣只做一站是否有辦法承擔？

此外受到疫情影響，也越來越重視借展合約中關於延期、取消的條款，是否有延期的可能性，如果因疫情嚴重被迫取消是否能退款等。

C02

奧塞展：世界級藏品的亞洲巡展

個人認為，綜觀臺灣近 30 年商業特展史，來自國際大型博物館、美術館的特展一直很受到國內觀眾的喜愛，2017 年的「印象‧左岸—奧塞美術館 30 週年大展」就是最好範例，近五個月的展期吸引 35 萬觀眾。不過真跡的代價，就是必須承擔動輒上百億的保險價值，安全無虞的運送與維護作品等難關。

奧塞美術館為慶祝開館 30 週年策劃本次亞洲巡展，展出包括梵谷、米

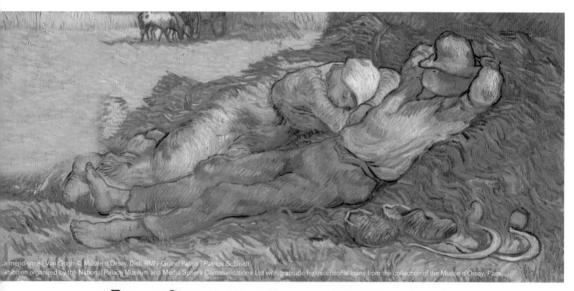

La méridienne | Van Gogh. © Musée d'Orsay, Dist. RMN-Grand Palais / Patrice Schmidt
Exhibition organized by the National Palace Museum and Media Sphere Communications Ltd with gratitude for exceptional loans from the collection of the Musée d'Orsay, Paris.

印象‧左岸 奧塞 美術館 30 週年大展
Exposition du 30ème Anniversaire du Musée d'Orsay · Les Mondes Esthétiques du XIXe Siècle
2017 4.8（六）→ 8.28（一）
國立故宮博物院
圖書文獻大樓一樓特展室

勒、雷諾瓦、莫內、塞尚、高更、竇加、秀拉與德拉克洛瓦等藝術大師 69 件作品，梵谷《午睡》、米勒《拾穗》與雷諾瓦《彈鋼琴的少女》等知名畫作都名列清單中，完整展現西方 19 世紀下半葉豐碩的藝術精品。展品總保值超過 4 億歐元（約 150 億臺幣），曠世鉅作匯聚故宮盛大展出。

高額的保險價值，代表著每一幅畫都是奧賽美術館捧在手掌心的寶貝。洽談借展品時，出借方會提供一份作品清單，列出「他們認定的」每件作品保險價值，通常是依循國際常例，沒有議價空間。舉例來說，如果米勒《拾穗》不小心在展出中完全毀壞，借展方就必須賠償超過一億元臺幣的天價！因此為了確保展品的安全，舉辦藝術真跡展覽時，

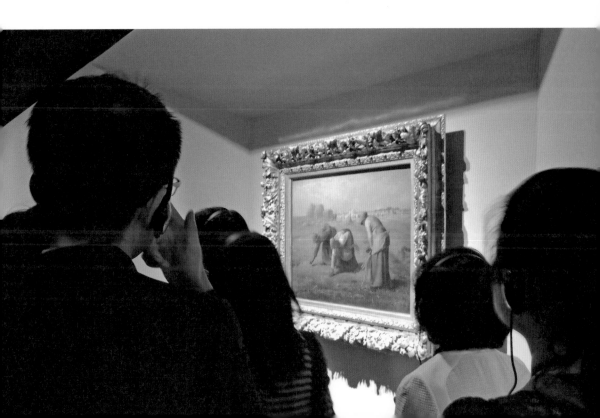

出借方會直接要求投保牆對牆藝術品保險，有時甚至會指定他們信任的國際保險公司。

對臺灣借展方來說，投保藝術品保險也是分散風險非常重要且必要的一環，為了降低成本，通常會希望爭取與本土的保險公司合作，透過多家比價以尋求最優惠的保費。保費是依保險價值的比例計算，相對比較有浮動空間，但前提是保險公司沒有被出借方「指定」。

像這類保險金額較高的案子，通常臺灣的保險公司還會尋求再保，例如 A 保險公司承接這個案子後，再去找其他國內或國外的 B 保險同業再投保，一方面可以分散風險，另一方面國外的博物館對臺灣的保險公司相對不熟悉，有國際大型的保險公司再保也會讓他們更放心。

面對上百億價值的展品，當然除了藝術品保險買好買滿之外，運送過程、布展細節、展品維護等細節都不能馬虎。以這次奧賽展為例，因為保值太高，不能 69 件作品都搭同一架班機來臺，萬一出狀況，整批展品都完蛋了，沒有任何一方能夠承擔後果，所以奧賽美術館要求拆成五趟班機以分散風險，並且每一趟都有國外館方安排的押運員隨班機來臺。

運抵臺灣後，還出動「總統級」的安全隨扈，展品從落地桃園國際機場開始，一路國道警車開道、市區警車護送，全程開綠燈，以最高規格的方式運抵故宮博物院。海關查驗也需事先提出申請，將流程簡化

到最短，出關後只在機場快速點驗，再裝進專業的「氣墊式恆溫恆溼貨櫃車」，確保脆弱的文物或藝術品，在運送過程中的溼度、溫度都能被控制，降低各種可能的風險。

一般出借方考慮藝術品及文物的安全——畢竟在運輸的途中及展覽期間，都會增加作品的風險，因此大部分的巡展都安排三個城市（三站），每站展出三個月，加上進撤場及運送的時間總計約一年，然後作品就得回館保養及休養了。奧塞展由於是接在首爾站之後，最初交涉檔期只能到 7 月下旬，而臺北展覽的旺季就是暑假及寒假，可惜了 8 月整整一個月的黃金檔期，因此就興起了爭取延展的念頭。

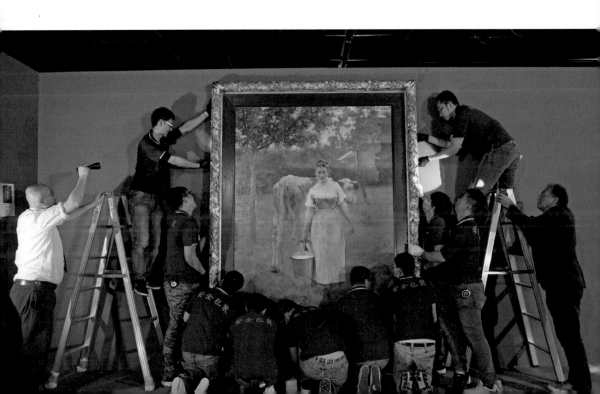

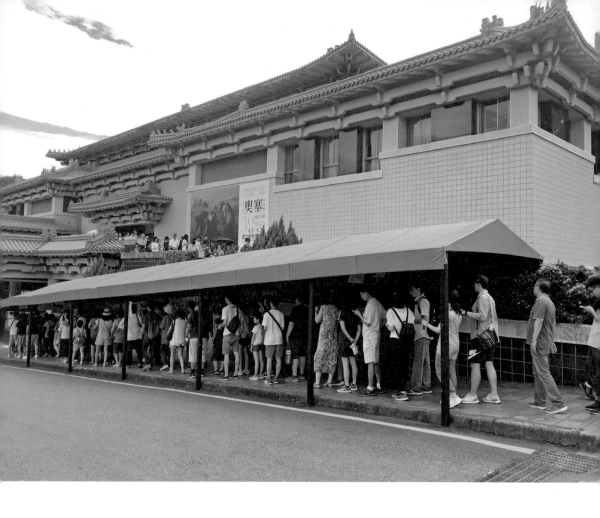

但要延展談何容易，展覽的檔期牽涉到藝術品入關申請、場地檔期、運輸規劃…… 等複雜的作業，最重要的是還要出借方同意，評估完所有行政作業可以配合延展後，請同事寫信給奧塞美術館的窗口尋求延展，得到的回覆當然是「不可能」，過了一陣子後再用其他理由爭取仍是「不可能」。

死馬當活馬醫，突然想到拜託當時的故宮院長林正儀，以院長的名義寫信給奧塞的館長，也許院長對館長的高度不同，結果可能就不同。

林院長欣然答應幫忙，請當時的專門委員陸仲雁寫信及聯繫，沒想到竟然說服了奧塞館長，真的延長了一個月的檔期，因此多服務了數萬觀眾，對整體營收也大大地產生幫助。

時藝 20 多年來累積了許多國際展的經驗，建立起這些大館的信任度，能放心將重要的藝術品借來臺北展出，也培養出一批藝術真跡展的觀看受眾。對臺灣主辦方來說，做藝術展其實比其他類型的展覽要複雜，畢竟借來的展品動不動就要上億的價值，對應其他的動漫 IP 展，除非

展出手稿真跡，不然基本上很少需要高額保險。真跡展除了高風險外，很多展覽環節還必須經過審慎評估，確保整個展覽計畫都安全無虞，因此也就會花比較長的時間溝通，投入更多人力、物力資源。

但讓我們比較擔心的是，藝術真跡展覽的國內參觀人數一直有下降的趨勢：以奧塞館藏三次來臺人數為例，1997 年「黃金印象─奧塞美術館名作特展」100 萬人次，2008 年「驚艷米勒─田園之美畫展」單站

67 萬人次，到 2017 年的「印象・左岸—奧塞美術館 30 週年大展」單站 35 萬人次。雖然相較於同時期的其他展覽，三次展出都交出了亮眼的成績單，但整體人數還是一直遞減中，主辦方也就必須承擔越來越高的虧損風險，是我們不樂見的狀況。

────── 展／演／資／訊 ──────

『黃金印象—奧塞美術館名作特展』

1997/01/15-1997/04/27 國立歷史博物館

1997/05/15-1997/07/15 高雄市立美術館

『驚艷米勒—田園之美畫展』

2008/05/31-2008/09/07 國立歷史博物館

『印象・左岸—奧塞美術館 30 週年大展』

2017/04/08-2017/08/28 國立故宮博物院

Tips 27 什麼是藝術品牆對牆保險？

舉辦藝術類及文物類的特展，經常碰到價值動輒上千萬、上億的展品，因此藝術品保險自然是辦展很重要的一環。國外博物館、借展方通常會要求投保「牆對牆保險」，也就是從展品離開原本保存地點開始，到展出地點運輸途中，以及展出期間，直到返回儲存地（或者雙方協議的地點）為止，都須包含在保險範圍內。

有些國外借展方會要求指定保險公司，因為臺灣的保險公司，國外借展方可能不一定認識，較沒有信任感，所以會要求找國際級的保險公司。當然保險業界也有信評等級的考量標準，借展方也會依照保險公司的信用評價判斷。

依照保險的風險評估，臺灣屬於地震帶、颱風多，經常會被國外要求需涵蓋相關保險條約；2007 年舉辦米勒展，甚至被要求加保 3000 萬元的戰爭險，可能是當時的時空環境，多數歐美國家認為兩岸關係緊張讓臺灣具有戰爭風險。不過後來隨著跟國際大館合作的次數增加，對臺灣的了解也越來越多，後來的展覽幾乎都沒有加保戰爭險了。

Tips 28 巡展的費用分擔

歐美重要藏品到亞洲來展出，如果只有一站，正常狀況下，這一站的主辦方就要負擔所有展品的保險費用、運輸及木箱包裝等費用，但如果有二至三站的巡展，各站就可以分擔以上的費用，讓展覽的成本降低。

一般借展方考慮藝術品及文物的安全，畢竟在運輸途中及展覽期間，都會增加作品的風險，因此大部分的巡展，每站規劃展出約三個月，加上進撤場及運輸作業，總計約一年的時間，然後作品就得回館保養及休養了。

Tips 29 有些展覽為什麼不可以拍照？

許多觀眾會問，為何到國外美術館現場可以拍照，但作品借來臺灣巡展就會被限制不能拍照？在奧賽展開展前，團隊曾很認真的討論是否要開放讓民眾跟米勒《拾穗》名畫合影，但最終還是無法實現。

一方面是與國外借展方簽訂的合約，考量到版權問題，以及擔心閃光燈對文物保存的傷害等，在條文上明定展覽現場不開放大眾拍攝；另一方面還有現場維運管理的問題，只開放部分區域可以拍照，或者可以拍但不能使用閃光燈，在人人用手機拍攝的時代，對現場管理是一大難題。

Tips 30 臺北國際級場館的匱乏

國際大館來臺展出時，有場館規格對等的要求，例如奧塞博物館、大英博物館等，雖然早期曾有到國立歷史博物館、臺北市立美術館展出的紀錄，近年大多只同意到國立故宮博物院展出。但這些場館的特展檔期又無法太早取得，相較日本的策展同業大多提前四年開始策劃展覽，表示能取得四年後的場地檔期，有更充足的籌備時間，自然可以借到更好的展品。

臺北可以符合恆溫恆溼等博物館專業規格要求的展館不多，近期史博館正在閉館整修、臺北故宮則即將進行大規模整修，而北美館因政策關係較少與策展公司合作特展，因此幾年內在臺北恐怕很難看到國際級的藝術大展，相當可惜。

長毛象展：冷凍肉的開箱記憶

2005 年 3 月 25 日，日本愛知博覽會的全球主題館中，首次展示來自北極凍原的尤卡基爾（Yukagir）長毛象，展出完整的土色頭顱，上面有肌肉組織與部分毛髮，外加象牙及一隻前腿，在現代可以看到滅絕上萬年的古生物，震撼全球，也掀起擷取 DNA 複製長毛象的熱潮。愛知博覽會在展場裡甚至設計了電動步道，觀眾要排上幾個小時、站上步道看到展品幾乎不到兩分鐘，可見長毛象受歡迎的程度。

這幾件有機展品來自薩哈共和國，屬俄羅斯聯邦，首都雅庫次克位於俄羅斯東北方，接近北極，人口近 20 萬人，冬天最冷為攝氏零下 60 度，是全世界最寒冷的城市之一，夏天最熱時高達 40 度，溫差將近 100 度；雅庫次克地處凍原，出入主要靠空中運輸；薩哈共和國最著名的除了長毛象以外，鑽石產量也占全球 20%。

2008 年聯合晚報採訪中心副主任王晶文[1]，認識了來自日本的電影工

註

1　晶文也是電影《戀戀風塵》的男主角，他在這個展覽成功展出後，於 2014 年 2 月 27 日心肌梗塞猝逝，很懷念他。

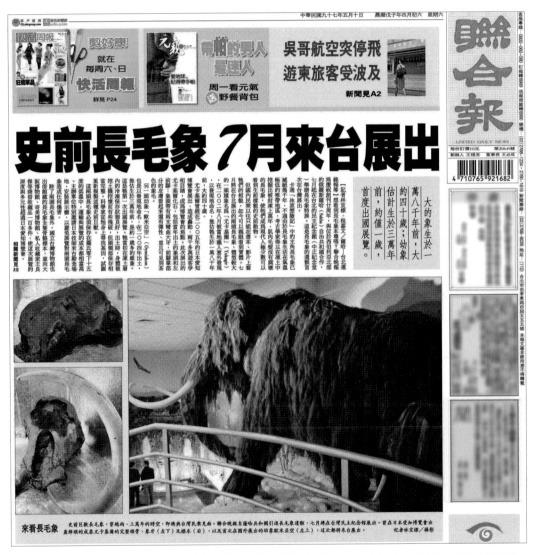

花了 3 天飛經 5 個城市後終於抵達開啟商談，透過 4 國語言（中、英、日、哈薩克語）終於簽訂合約，項社長指示立即發稿回臺北，即時在隔天見刊頭版頭條。圖／聯合報系

作者小坂小姐，她提起有管道引進長毛象展到臺灣，進而開啟展覽的評估、籌備工作。也因為是聯合晚報牽線，長毛象展就成為慶祝聯合晚報 20 週年社慶的獻禮。

前期的聯繫工作大致完成後，最重要的任務就是飛往雅庫次克拜訪及完成合約。我和當時的聯合晚報社長項國寧及小坂，一起花了三天的時間、輾轉五座城市，從臺北飛韓國仁川、經俄羅斯海參崴及內陸城市伊爾庫次克後，終於轉抵長毛象的故鄉。

兩個臺灣人加上一位日本人拜訪國營的長毛象展覽公司，各自用哈薩克語、中文、日語一起討論一份英文合約，即使只有短短的 A4 紙兩頁，卻讓我們焦頭爛額了兩天。我們唯一的溝通管道是一位會講中文的該公司員工，中文講得還好，但似乎無法準確翻譯傳達意見，經常面臨雞同鴨講、鬼打牆的局面；好不容易溝通好展覽細節，對方總經理又提出了超高抽成、極度不合理的商品授權條件，我們解釋成本結構也不被接受，最後實在火大，索性說出展場不設商店，不賣總比白做工好，玉石俱焚的態度，對方才終於接受調降。

合約總算簽定，對聯合報系來說是個大消息，項國寧社長指示我馬上寫稿傳回臺北總社，隔天直接刊登在《聯合報》頭版頭條新聞，對於我這個名片上掛著記者、但不是真正的記者所寫的新聞稿，竟然能上頭版頭條，實在是我畢生的榮幸。

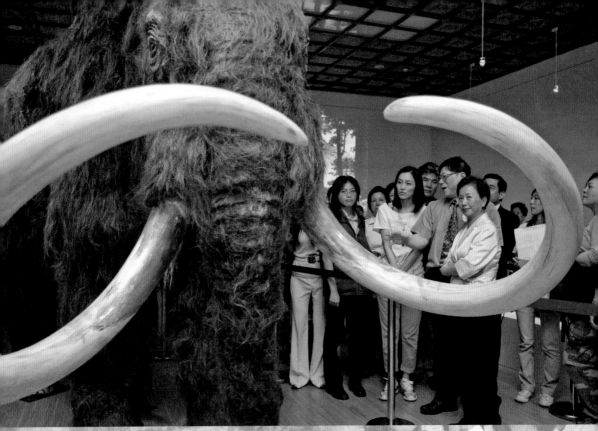

各界貴賓參加長毛象特展開幕，聆聽導覽。圖／聯合報系

工作完成後，展覽公司的代表帶著大家去郊外烤肉慶祝，記得當時是五月，雖然不冷，但一路白雪皚皚、開了好長一段時間才抵達烤肉的地點，在一座山崖邊，崖下的一條河還結著冰，風景非常漂亮！接著不知幾杯 Vodka 下肚，記憶也就跟著凍結住，起來時已經在飯店躺平了，真是丟臉丟到國外去。

當時的烤肉好不好吃我實在沒印象，但「長毛象特展—沉睡 18000 年的冰原巨獸」開箱記者會上，特製冷凍櫃打開時所飄出的「冷凍肉味」

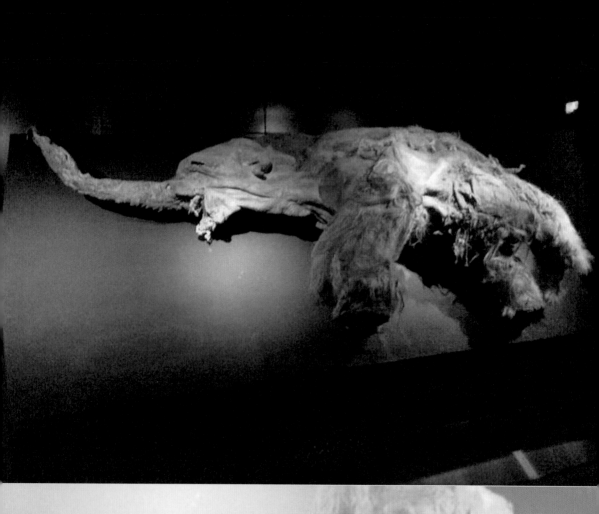

卻是記憶猶新。

為了要將尤卡基爾與歐米亞空（Oymiakon）一老一幼長毛象從約
2228公里遠的雅庫次克運來臺灣，還費了一番功夫，雖然我們都笑稱
只是運一顆頭、一條腿和一坨肉（扁扁的小長毛象遺骸），但畢竟是
存在於1萬8千年前被稱為「世界第九大奇蹟」的古生物，文物運送

2013 年展出帶皮帶毛帶肉的長毛象，開箱記者會吸引各界關注。

出乎意料的艱鉅。

原以為安排從海參崴轉海運來臺，已經是最單純、安全的行程，想不到運輸過程還是卡關。海參崴到基隆港由於沒有固定船班，需安排專船接送至日本橫濱港，再轉運來臺，因為是專船、錯過就不知道要再等多久，所以很早就已經把時程訂下。

就在準備從海參崴接展品的前一天，我們接到來自雅庫次克窗口的電話，說展品卡在海關出不來，一通電話後就再也找不到人了。他的一句話，讓我們和當時承接運輸業務的安全包裝人仰馬翻，不知道出了什麼問題又無法預知後續時程，緊急從各種管道聯繫處理，還好最後

順利趕上布展時間，沒有開天窗。

而展品來回運送的過程以及展覽期間，「全程」都必須維持在零下15度，展品一路從雅庫次克走陸運到海參崴，接著搭船海運來臺，一路上長毛象都必須冰在恆溫的訂製冷凍櫃中。因為長毛象在一般的室溫下就會軟化，也可能遇到細菌而腐化壞掉；除了溫度外，還要嚴格控制溼度，之前尤卡基爾在日本愛知博覽會展出時，就曾經因為展完秤重少了幾公斤而引發爭端。

長毛象運抵中正紀念堂後，由於冷凍櫃尺寸太大，無法直接搬運入內，所以開箱記者會的舉辦，是將運輸冷凍櫃打開讓媒體拍攝後，再由專

業布展人員將長毛象移入展場中的冷凍櫃。當冷凍櫃一打開，來自萬年前的「冷凍肉味」陣陣飄出，雖然只有短短的幾分鐘，但味道太過濃厚，連鼻子不靈光的我都可以聞得到，令在場所有人都非常難忘。

接著，布展人員穿著全身無塵衣，分別將雄象尤卡基爾重達 219.5 公斤的象頭，118 公分高的左前腳，和小象歐米亞空約 112 公分長的身體，一一移進展廳的訂製冷凍櫃中，當看見高達 3.1 公尺的象牙矗立在眼前，以及象腿上清晰可見的茶色象毛，冰封在永凍土內上萬年的史前動物，彷彿穿越時空來到臺灣。

並且為了避免長毛象「脫水」太嚴重，冷凍櫃中隨時以溼度儀器監控，展覽期間，每個禮拜都需要進入冷凍櫃中加水，在寒冷的零下 15 度，為預防展品及人員受到細菌感染，展場工作人員穿著全身的無塵衣，進入比 10 尺貨櫃還要大的冷凍櫃中加水，據同事說，裡面的味道既臭又冷，特別令人難忘。

這次展覽為了豐富內容，還向日本大阪市立自然史博物館、臺灣奇美博物館和私人收藏家王良傑等，商借一百多件長毛象化石，以及同時期的物種劍齒虎等相關展品，臺博館更出借館藏的長毛象全隻骨骼標本一同展出。第一次的長毛象展造成轟動，臺北與臺中站總共超過一百萬人次觀展，尤其中正紀念堂在每個假日都有上萬的排隊人潮擠滿大廳，盛況空前。

時隔 5 年後，少女長毛象 YUKA 出土，一隻完整帶皮帶肉帶毛的長毛象首度在全球實體公開，相較於過去的單一象腿、半個象身，內容更加豐富，因此催生出第二次的「長毛象 YUKA 特展：全球首公開實體長毛象及披毛犀牛」。有了第一次的成功經驗，直接與借展方規劃臺灣北、中、南三站。

但萬萬沒想到同時期寬宏藝術也推出長毛象主題展覽，以化石展品搭

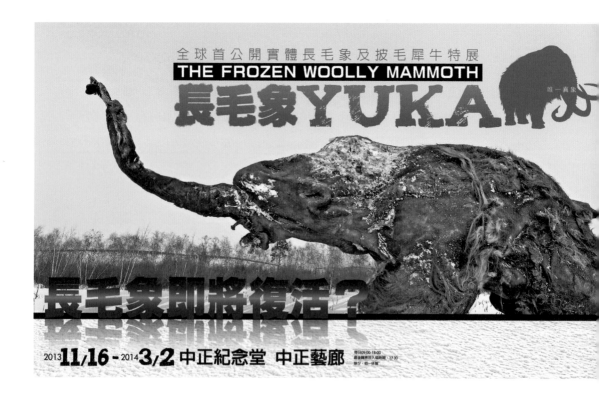

配模型展示，造成展覽資訊混淆、不少觀眾買錯票的情形，同事還反應在入口碰到拿著另一展的票要看展的民眾。也可能因為第二次舉辦長毛象展，對臺灣觀眾來說新鮮感降低，即使展覽策劃更豐富、展品更精彩，參觀人次仍大受影響。第二次的長毛象展只好提前解約，取消臺中、高雄站，賠錢收場。

———— 展／演／資／訊 ————

● **2008 年長毛象展**

『 **長毛象特展—沉睡 18000 年的冰原巨獸** 』

2008/07/11-2008/11/04　國立中正紀念堂

● **2013 年長毛象展**

『 **長毛象 YUKA 特展—全球首公開實體長毛象及披毛犀牛** 』

2013/11/16-2014/03/02　國立中正紀念堂

Tips 31 藝術品運輸有什麼特點？

這些價值不菲的藝術品，在運輸安排上除了要走空運縮短時間，展品價值太高還要分批運送分散風險，像奧賽展就分成 5 趟班機來臺，對航空公司來說，因為牽涉到理賠問題，每架班機有可以乘載的價值金額上限；對博物館來說，展品都在同架飛機上，萬一有狀況就無法挽回，因此國外借展方會直接依照展品價值、包裝分箱，提供分批運送的展品清單。

有時候還會要求每批作品需安排押運員全程隨機陪同，如果是客貨兩用的飛機，押運員坐在客艙、貨物在機腹貨艙，但如果航線只能安排貨機，狀況就非常麻煩了，一般因為安全考量只有機組人員能夠搭乘貨機，變成要向航空公司協調，用特規來安排押運員的座位，還好有長榮航空運輸贊助的夥伴關係，才比較能協調。

運抵臺灣後，透過博物館的申請，安排警察開道運送展品，保障作品安全快速運至場館，減少被交通耽誤的風險。其他還碰過各種要求，例如米勒展要求所有展品木箱不能堆疊，貨櫃材積就差很多，甚至《拾穗》、《晚禱》兩幅名畫，還要用到三層木箱包裝。

Tips 32 展覽場地的溫溼度控管

不同規格的展品對場地的設備要求也不同，不太可能把羅浮宮的藏品，搬到華山、松菸等文創園區的空間，無法提供恆溫恆溼的環境。參考國立故宮博物院文物保存維護的規範，一般的材質的展品可以設定在相度溼度 55%，但是若有金屬器則必須利用微小空間控制於低溼度約 45%，若是有機材質例如書畫或是漆器，則要求的相對較高的溼度約 65%。

如果一定要到非博物館場域展出，過去在華山的 One Piece 航海王展，為了展出手稿，就花了數百萬元打造一間恆溫恆溼的展間，大幅提高了展覽的成本。

Tips 33 國際合約的履約能力要慎重查核

這麼多年與國際的博物館、策展公司打交道，也悟出了一些經驗，畢竟每次簽約的對象並不一定都很熟悉，需要慎重地做事先查核，以免賠了夫人又折兵。

一般來說，跟歐美、日本的博物館簽約後，對方履約很少有問題；但如果是私人策展公司則很有可能出狀況，例如薩哈共和國國營長毛象展覽公司，就發生了展品短少及運輸計畫出錯的情形，嚴重影響展覽如期如質推出。我也曾經遇到丹麥不守信用的策展公司，無法依約行事、拿了錢就不見蹤影，所以只能多多檢視對方的信用度，小心為上。

埃及展：打開未知的古文明世界

「昨日下午 6 點，王子木乃伊裝在木箱中，在中興保全車隊嚴密的戒護下，從中正紀念堂送往內湖三總進行一連串科學檢測。車隊抵達急診室門口，醫院已備好推床等候，引起不少好奇民眾圍觀。王子木乃伊很快被推進放射診斷部第八 X 光室，伯頓博物館兩名工作人員小心翼翼將木乃伊移到檢查臺上，木乃伊身上混合樹脂、厚重油膏的味道撲鼻而來。經過一個多小時、從頭到腳完整 X 光掃描之後，木乃伊又被送往斷層掃描室進行高階掃描。」《中國時報》2011 年 6 月 9 日報導。

木乃伊的神祕傳奇，讓它成為百年不敗的主題，到世界各地展出幾乎都是熱門強檔，放到臺灣市場也一樣，這個題目每隔幾年都可以再策劃，只要有好的展品內容，觀眾還是很買單。從埃及豐富的考古挖掘，對於往生後的儀式信仰，到以現代科學或醫學來研究木乃伊，非常容易引起話題。

我算是國內策劃埃及展的常客，從 2003 年到 2017 年總共舉辦過三個主題、七站埃及展，而且場場叫座，可以想像國人有多喜歡這個神祕的古文明。這三場展覽中，其中兩場來自世界大館的借展，包括羅浮

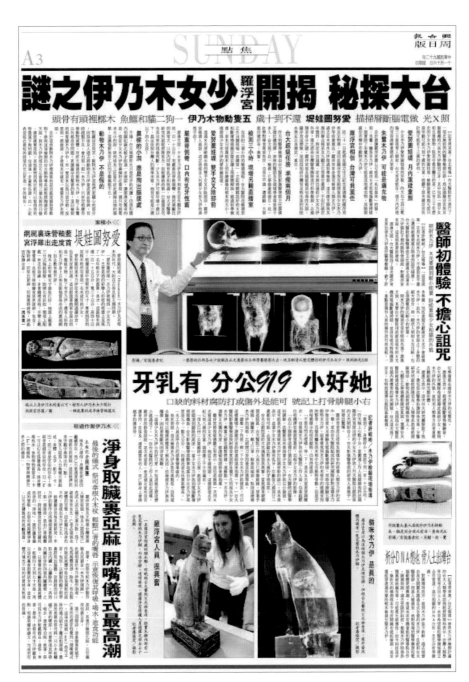

將古文明展透過醫療科技，解開面紗。圖／聯合報系

宮及大英博物館；唯獨 2011 年那次的借展是來自英國的波頓博物館，一家臺灣民眾不熟悉的場館，但卻創下最多的看展人數，臺北站 60 萬人、臺中及高雄各 30 萬人。

當展覽主題本身具備了強大吸引力，即是最好的宣傳利器。

2011 年「木乃伊傳奇—埃及古文明特展」的開展前夕，埃及王子「拉美西斯二世之子」的身世之謎在臺灣揭曉：泌尿科醫師從狹窄骨盆腔判定這尊木乃伊為男性；牙科醫師從斷層掃描中，發現這尊鷹勾鼻俊帥王子有暴牙，從牙齒推測年齡應該介於 20 歲到 30 歲；這位 170 公分高的王子，左小指因受到外力嚴重變形，體內的開心果樹酯，應該產自現今的伊拉克地區，可能曾參與過某場當地的大型戰役。透過三軍總醫院的骨科、牙科、放射診斷部、內科和婦產科等跨部門醫生會診，替埃及古文明的神祕面紗又增添了一分真實臨場感，順勢在展前延燒一波話題，帶出這場超級大展。

掃描木乃伊，其實是 2003 年第一次舉辦埃及展就操作過的行銷手法，當時的想法很簡單：「帶屍體去醫院掃描」，而且木乃伊還有病歷號碼，聽起來就噱頭十足。當我們把木乃伊擬人化之後，就如同每個人去醫院做檢查，了解自己的身體狀況一樣，不同科別的醫生透過這些資料去判讀這個人的特徵，也許他生前是個左撇子、牙齒有蛀牙、還有脊椎側彎等等，很容易就能引發觀眾的好奇心，想去現場一探究竟。

與臺大醫院合作掃描迷你木乃伊「愛努圖娃堤」，身長只有 96 公分，第一次從羅浮宮借至國外展出。雖然這尊木乃伊沒有裹布，但其雙手正好交疊於胯下，令研究人員和我們都非常好奇本尊的性別，經過 X 光及電腦斷層分析，認為應該是一位十歲以下的小女孩。隨著答案的曝光，反而更能引發觀眾的關注，到現場看展時可能還會多注意兩眼。除了話題性之外，與醫院合作斷層掃描也是國外博物館的研究途徑之一，透過醫學界對生理資料的分析，也更能幫助歷史學者閱讀文物背後的故事。

展覽現場打造一間墓室，身臨其境。

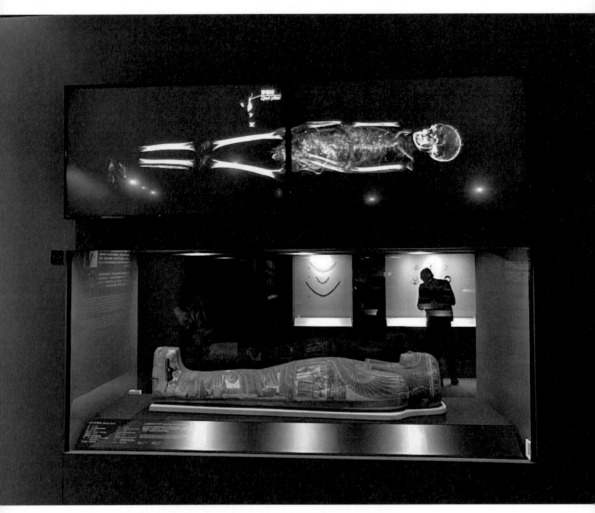

2017 年引進大英博物館的埃及展，就以科技與醫學的面相解謎。

這三檔埃及展，正值全媒體興盛的時代，也都是在媒體集團的背景下操作（第一檔是聯合報系，第二、三檔是旺旺中時媒體集團）。由於投入的宣傳成本較低，有時還能獲得免費的版面，當然會更願意與自家媒體合作，可以操作的資源也相對更加豐富。

再輔以一、二家電視臺密切合作，不單只是買廣告，而是共同玩出更多宣傳方式。因為藝文展覽與其他一般商品不同，本身具備教育推廣的特性，所以能夠操作一些比較特殊的置入，例如展覽開幕安排 SNG 車採訪，置入新聞中；或者請主播到展覽現場做一檔新聞宣傳，雖然播報的內容與展覽無關，但背景與畫面的視覺元素全部是埃及展的場景。

因為擁有媒體集團的優勢，我們就有機會從一年前跟國外簽約時，做簽約記者會的宣傳，即使當時的曝光畫面沒有什麼內容，只是表示之後木乃伊要來，但因為自家公司本身是媒體，相關訊息仍然可以獲得一定程度的效益。接下來傳統上比較固定會操作的，就是一連串的記者會：預售票開賣記者會、展品抵臺文物開箱記者會、開幕記者會、國外博物館貴賓訪談等，隨著開展時間越近，記者會舉辦越密集、曝光內容也越精彩豐富，開幕後緊接著報導排隊開幕人潮、名人看展等。

當然每檔展覽，也會依著內容屬性去規劃操作特殊議題。我們就曾經在第二次埃及展開幕半年前，幾乎沒有什麼內容可曝光的狀態下，推出一檔充滿懸疑感的報紙廣告。

全版廣告黑壓壓的一片，只露出一支手，從棺木中伸出來，什麼展覽介紹都沒說，留下一句「打開永生之謎，敬請期待」。期待什麼呢？一層涵義是當棺木揭開，觀眾將會看到未包裹繃帶的木乃伊，也就是這次的主要展品埃及王子「拉美西斯二世之子」；另一層涵義是，隨著棺木被打開，將帶領觀眾探索古埃及文明的永生之謎。重要的是「打開」這個動作，搭配懸疑的畫面，能夠勾起觀眾的好奇心，留下對木乃伊展覽深刻的印象。

展覽主題本身吸引人，也或許前導宣傳奏效，又或者因為展場中打造了一座擬真度超過 90% 的墓室，讓人走進展間就像真正走到金字塔內部去感受，整體展覽體驗口碑反應很好。這檔埃及展的校園推廣票，幾乎創下有史以來的最高紀錄，光是臺北站就賣了約 30 萬張票，占了該站參觀人數的一半！甚至最後因為擔心人太多擠不進展場，所以提前停止販售校園推廣票，否則數量可能還會更高！

即使到了 2017 年「大英博物館藏埃及木乃伊：探索古代生活」，第三次來臺灣仍然有 26 萬人次看展，是該年度特展參觀人數名列前茅的，再次證實「好的主題即是最佳宣傳利器」的論點。這次是我印象中策劃最好的埃及展，由大英博物館的研究員，透過六具木乃伊的斷層掃描資料，描繪出埃及的生活文化，是一個非常專業、又能貼近現代觀眾的優質策展。

每檔展覽因為主題不同、時代背景不同、操作執行的團隊人員不一樣，幾乎很難統括出一個必勝的行銷宣傳通則。或許最關鍵的還是要回到展覽主題本身，用大陸流行語的說法，就是挑「高、大、上」的展覽，也就是在普羅大眾的心中具備高知名度，並且足以代表某種社會地位、身分的主題，例如太陽劇團，例如埃及、航海王、草間彌生，例如羅浮宮、大英博物館，能夠在不同受眾群之間形成一種「我沒看到就遜掉了」的討論熱度，大概就成功一半了吧！

其實我很驕傲，30 年的展演工作中，在臺灣策劃過世界四大古文明展，包括埃及、中國、印度、美索不達米亞，臺灣民眾對哪個主題最感興趣呢？我個人的看法依序是埃及、中國、美索不達米亞、印度；但如果純粹用看展人數來判斷，中國和埃及的位置則要對調。

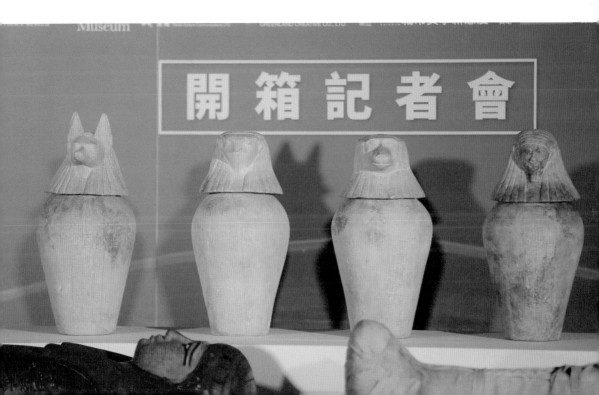

● **2003 年埃及展**

『金字塔探秘 · 四大古文明—羅浮宮埃及文物展』

2003/11/21-2004/03/28　　國立中正紀念堂

2004/04/23-2004/07/18　　國立自然科學博物館

2004/07/30-2004/11/21　　國立科學工藝博物館

● **2011 年埃及展**

『木乃伊傳奇—埃及古文明特展』

2011/06/12-2011/09/23　　國立中正紀念堂

2011/10/15-2012/02/12　　國立自然科學博物館

2012/03/03-2012/05/27　　國立科學工藝博物館

● **2017 年埃及展**

『大英博物館藏埃及木乃伊：探索古代生活』

2017/11/14-2018/02/18　　國立故宮博物院

Tips 34 商業藝文特展常用的宣傳操作？

其實一直到現在，我還是覺得每檔展覽的宣傳都不是件容易的事，最終還是要回歸展覽本身的內容，是否具備吸引人的力量，有足夠好的內容再搭配宣傳，就能夠讓整體的效果發散出去。過去我們常見的宣傳活動操作手法，有以下幾種：

1. **記者會**：大部分展覽都會舉辦宣告售票記者會（開展 2～3 個月前開賣預售票）、開箱記者會（開展約 2 週前展品運抵臺灣）、開幕記者會（對公眾開放的前一天），其他得看有沒有特殊議題，例如埃及展這種超級大展，一年前就可以先做簽約記者會曝光。

2. **平面、電子、網路媒體廣告**：這 30 年來媒體生態改變很大，辦展從過去有報紙、媒體集團的優勢，讓廣告預算可以有加成效果，逐漸走到報紙、電視媒體式微，集團的媒體效益也逐漸流失。每檔展覽都會編列一定程度的廣告預算，只是平面、電子、網路廣告的占比有所調整，過去以電視廣告最高，現在預算幾乎都在網路媒體、網紅、KOL 可以帶動發散效益的平臺上，當議題被創造出來後，媒體也就自然會來追新聞。

3. **名人看展**：過去兩大報系辦展時期，很常會運用自家的媒體資源，如果在展場看到各界名人就一定會報導，無論政治人物、影視明星、體育明星等，有些也可能是請記者邀約，名人效益還是會帶動一定的人潮與買氣。像林志玲去米勒特展看展，在賣店圍了一條絲巾幫忙宣傳，隔天一上報後絲巾就賣到斷貨了。

4. **活動舉辦**：每檔展覽會針對活動屬性、目標客群而衍生出不同活動，例如

針對一般大眾，可能推出入場第 30 萬名觀眾送限量版商品等，可以創造話題做一波宣傳；又或者像普立茲展搭配講座舉辦，進行更深度的內容探討；企鵝黏土展，以工作坊的方式吸引更多親子參加，透過不同類型的活動管道，讓展覽消息再擴散。

5. 異業結合：現在比較多是和書店、百貨商場的空間合作，一來可以讓展覽資訊在展場之外的地方被看到，這些空間有一定程度的客流量，能接觸到更多客群；另外書店也會做主題專區規劃或會員交換，除了讓展覽多一波宣傳，同時對書店或賣場也有活動效益，雙方平行互惠合作。

Tips 35 同主題的展覽，看展人數是不是一次比一次少？

依照我 30 年的辦展經驗判斷，臺灣觀眾喜歡新鮮感，辦過的展演如果第二次再來，通常人數只會越來越少。像兵馬俑展、航海王展、長毛象展、teamLab 展、太陽劇團等都是如此的結果，唯獨木乃伊展不同，2003 年國內首次展出，臺北站大約有 45 萬人，2011 年第二次展出臺北站有 60 萬人，2017 年則下降至 26 萬人，雖有高低，但這三檔應該都是同時期人數最多的展覽，顯示它受歡迎的程度。

不過還是要強調，我只是概略用「同一個主題」來做比較，畢竟每檔的策展內容不同、展品不同、天數不同、展場不同、檔期不同、展覽期間的社會氛圍不同……不算是精準的比較，請讀者參考。

Tips 36 藝文商業策展，我們還要向日本學習

雖然我辦過四大古文明展很得意，但畢竟這四個展是在不同時期經歷了四年才陸續完成，分別是 2000 年歷史博物館的「兵馬俑特展」、2001 年歷史博物館「美索不達米亞特展」、2003 年歷史博物館「印度古文明特展」、2003 年中正紀念堂「羅浮宮埃及文物展」；結果，2000 年我在東京就大開眼界，NHK 為慶祝放送 75 週年，策劃在東京、橫濱同一個時間、不同場館舉辦四大古文明展，可以想像這是一件多浩大的工程。

我們通常用二年的時間策展，日本的同業則是用四年的時間策展，比較長的策展時間讓展覽的結構及主題更開闊，也可以借到更多好展品，而且東京的展覽市場成熟、觀眾接受較高的票價，借展方也信任策展單位的專業度、又可獲得較高的借展費，因此日本策展公司就更有機會策劃自己想要的主題及主展品，展覽自然比我們更精彩。

Tips 37 展覽當下的社會氛圍也會影響票房

2004 年 3 月 20 日總統大選，由陳水扁當選總統，接下來幾天許多藍營支持者集結在中正紀念堂抗議示威，整個社會瀰漫不安的情緒，也造成第一次的埃及展在展期最後倒數時，原本該爆滿的情況反而變得冷冷清清，展覽遇到了政治、社會大事、疫情等天災人禍都是第一個遭殃，對主辦方來說真的是無可奈何。

積木展：團購網開賣一週 10 萬張

2012 年的「積木夢工場」展覽，當時雖然有「CNN 必看十大展覽」
的好評，但其實公司內部的前期評估，一路不被看好。

同時期的主流藝術特展，大多仍為國際大博物館、美術館的名家藏品，
IP 動漫展也還停留在 Hello Kitty 樂園形式互動展試水溫的階段；團隊
花了一個月的時間蒐集資料、產出各種評估報告，從數據來看總是不
樂觀，但每每看到積木藝術家 Nathan Sawaya 的新創作時，驚喜、

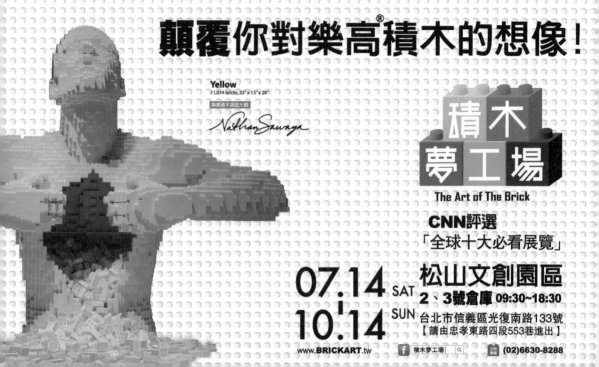

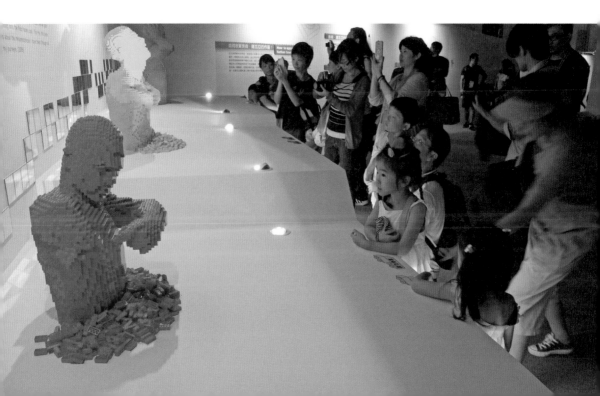

驚豔的程度又讓我們為之一振，覺得錯過這個展覽實在太可惜！

國內的展覽空間也逐漸產生變化，臺北華山文創產業園區、高雄駁二藝術特區，開始匯聚年輕族群，有別於過去只能在博物館、科教館、中正紀念堂等傳統空間，老廠房改裝的文創園區開拓出新興的人流市場。當時松菸文創園區才開園一年之際，「積木夢工場」成為它第一檔大爆滿的展覽。

積木雖然是許多人的兒時回憶，但要觀眾願意花錢看積木展也不是這麼容易。創作藝術家 Nathan Sawaya 來頭不小，他原本是美國的帥哥律師，但玩積木玩出興趣來，更把積木玩成藝術品讓藏家收藏，是樂高總公司獨家認證的積木大師，全球只有 11 位。他把積木視為藝術創作的媒材，不只是拿來拼出房子、道路、車子，他用積木方塊的顏色來作畫，堆疊的層次與高度製造出類似立體雕刻的陰影效果，創作前所未見的作品，顛覆觀眾對積木的想法，也在藝術市場上創造出積木藝術品的價值。因此，展覽的借展費並不低。

雖然他用樂高創作，但基於種種原因，不能把「樂高」當作主題名稱的，對臺灣觀眾來說，樂高幾乎是積木的代名詞，無法主打「樂高展覽」，又讓整個宣傳失去一大賣點。

就在對票房提心弔膽的狀態下，同事提議試著將預售票在 Groupon、Gomaji 等團購網上販售，當時團購網正興起，會員下單容易、消費者

又能搶快搶便宜，逐漸影響民眾的消費習慣。本來只是以試水溫的心態來操作，從過去的經驗來說，預售一週如果可以賣出近萬張票就是個不錯的開始，沒想到同事回報的預售數字竟然是 10 萬張，簡直跌破全公司的眼鏡！

因為預售票階段還沒做太多宣傳，訊息主要憑藉團購網的會員彼此分享，端看消費者對展覽主題的第一眼好感度，就決定買或不買，很吃展覽的新鮮感。積木展開賣一週創下 10 萬張紀錄，應該是前無古人、後無來者了。

團購網之後，藝術特展的門票販售通路也越來越多元：例如現在大家熟悉的便利商店 CVS 通路系統，四大超商都有自己的平臺，不過以展覽票券來說，比較多還是與 7-11 的 ibon、全家的 FamiPort 合作，較

多實體店面可以提供宣傳資源曝光合作，而且有時通路商也會為了搶下獨家開賣權，給予優惠的手續費。另外，網路售票系統也是長期經營的通路，例如博客來、寬宏、年代、兩廳院、UDN 售票網，KKtix 等各自有其客群屬性。古典音樂演出就比較多在兩廳院販售，博客來的客群則相對比較文青，如果是親子族群會更適合在 CVS 超商系統或團購網上賣票。每檔展覽會依屬性選擇適合的通路。

以經驗來說，積木展 10 萬張的預售票，就代表著實際可能會有 30 萬

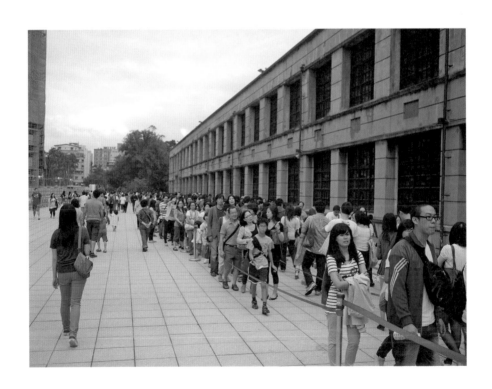

人次進場參觀，而且開展前期大多是持預售票的觀眾觀展，展覽如果
夠精彩，光靠他們的口耳相傳，少說可以帶動1、20萬人買票。因此，
團隊就調整了工作重心，捨棄原本苦心規劃的各種促銷優惠，轉為著
重在讓展示內容贏得好口碑，以及調整參觀動線以吸納更多群眾，讓
持票的觀眾都能滿
懷期待入場、滿載
而歸離場。

但問題是，積木展
屬於偏向潮流當代
藝術，沒有文物展
豐厚的歷史背景，
也不像古典藝術大
師有許多經典小故
事，對於當時臺灣
觀眾的觀展習慣來
說，如果只有將積
木創作擺出來，較
缺乏展覽的故事線，
難以拉近與觀眾的
距離。因此團隊花

全場作品以樂高積木打造，積木版的珍珠奶茶，及6
公尺長的暴龍很逼真。圖／聯合報系

了很大的力氣與國外策展單位溝通，展示牆不能像在過去國外展出時那樣乾淨、沒有任何說明文字或輔佐圖像，必須要加入大量的視覺意象與文字創作說明，讓展覽看起來更豐富。

此外，為了讓臺灣觀眾更有感，三站分別推出獨家的城市作品。臺北首站打造了樂高積木版的 101 大樓；高雄則以駁二特區的公仔「工人與漁婦」為題，特別花了三週的時間製作，從海外運來高雄展出；而

臺中站則是使用 1 萬 4 千多顆積木，做了一杯超大的粉紅色珍珠奶茶。
這一系列「接地氣」的積木作品，果然在各地宣傳上起了很大的效用，
自然而然與觀眾之間創造出話題。最終三站一共吸引了 80 多萬人次
參觀！

「積木夢工場顛覆你對樂高的無限想像」，如同當初提出的這句宣傳
標語，這檔展覽讓執行團隊玩到不亦樂乎，新穎的主題、前所未見的
展品、又有國際公正媒體背書，加上對積木兒時回憶的親切感，觸發
了讓觀眾掏錢買單的無限可能！

—— 展／演／資／訊 ——

『 **Nathan Sawaya 積木夢工場** 』

2012/07/14-2012/10/14 松山文創園區

2012/11/03-2013/02/17 駁二藝術特區

2013/03/09-2013/06/09 臺中朝馬工商展覽中心

Tips 38 一檔展覽有哪些門票販售通路？

最早期的特展只有現場售票，預售票頂多是透過報社的地方特派記者或駐地代表，經由人脈關係向在地企業福委會販售團體票，停留在比較依賴人力的方式。

後來隨著網路團購出現、CVS 超商系統加入，這些平臺也在尋找好的產品來服務消費者，所以開始販售藝文活動票券，特展也開始衍生出各種通路的可能性。無論是預購票、早鳥票、雙人預售等各種票券，通常都會有比較優惠的價格，或者買票送贈品等，對主辦單位來說，提早開始銷售，除了能盡早產生實質上的金錢收益外，推出這些票券也讓展覽提早曝光，盡快了解市場反應，可以提供後續宣傳操作上的參考。

但從目前的數據來看，臺灣還是以現場購票為大宗。可能因為觀展的消費習慣還是比較機動性，想去看展就和朋友相約去現場，最多提早一兩週預約；不像日本賣預售票，甚至可以限定檔期、再加上預約時段，例如開賣三個月檔期中第一個月的票，觀眾買票時要選定某天的某個時段。預約制有助展覽現場進行人流管控，提供較好的觀展品質，臺灣目前開始有美術館開始實施，不過在商業藝文特展領域甚少進行。

達利展：企業贊助的夥伴關係

面對一檔展覽的投資時，最先想到的必然是票房收入，其次是衍生性商品營收，再加上企業贊助，是展覽的三大財源。

企業贊助幾乎是藝術商業特展的第三大收入來源，所以評估展覽時，能否獲得贊助也是很重要的指標之一；因此在評估階段就得思考可能會贊助的企業有哪些？以 2012 年的達利展為例，由於中時過去在 2001 年展出的第一次魔幻達利展，曾吸引 40 萬人次參觀，可見達利算是臺灣觀眾熟悉而且喜歡的藝術家，有一定的市場魅力；面對這種國際型、高知名度的藝術家，我們會先搜尋過去曾贊助過同類型展覽或表演的企業，包含可能列名主要贊助的金融機構、列名指定運輸的航空單位，或者與科技產業基金會的教育推廣合作等。

長期支持大型國際藝文特展的中國信託，即是當時達利展的主要贊助。過去包含米勒展、奧塞展等高成本大型展覽，皆曾獲得中國信託的現金贊助，對於臺灣的藝文產業來說，很幸運能夠有這樣大型的金控集團，20 多年來持續堅持對藝文活動的贊助政策，讓民眾有機會繼續在臺灣看見國際級的專業藝術特展。其他例如台新藝術獎、富邦基金會

籌辦的粉樂町等，不同的金融機構各自關注不一樣的主題，都是臺灣藝文產業的重要推手。

金融機構贊助的幾種回饋方式，由於過去在聯合、中時媒體體系下，展覽相關的企業形象廣告露出是必備的，另外經常回饋的項目還包括卡友優惠，提供銀行卡友會員在展覽期間仍享有刷卡購票優惠；舉辦貴賓之夜，特別開立展覽專場，邀請銀行 VIP 享受藝文饗宴；或者展期間，由國外借展方授權，於企業大樓展示藝術品或衍生裝置。達利展就曾授權把《時間之舞》的複製品，懸掛於中國信託金控總部，除了能讓員工、貴賓感受到企業對藝文活動的支持外，也同時推動展覽的宣傳。

除了金融業之外，科技業也是臺灣藝文活動的贊助主力，許多科技業老闆本身也都是大藏家，各自有偏愛的藝文風格，除了透過專業判斷外，有時老闆的喜好度也會影響贊助的可能性。不過因為臺灣科技業主要的客戶都是面向國際，產品不是直接面對國內消費者，所以他們的基金會大多著重於文教、文化類，相對更重視藝

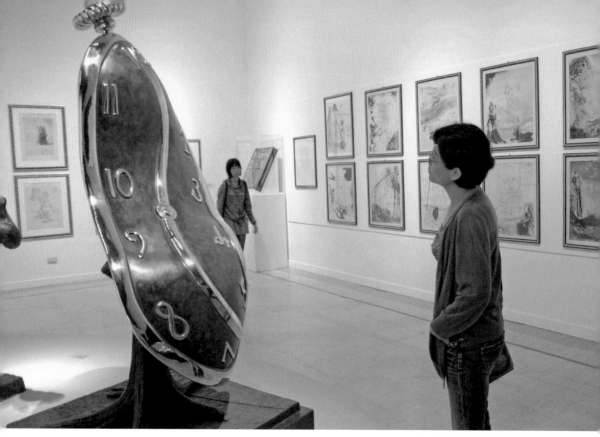

「瘋狂達利─超現實主義大師特展」在高美館展出。圖／聯合報系

術教育推廣、邀請偏鄉學童來看展等。

或者像廣達文教基金會的「游於藝」即是長期透過授權複製藝術品，再帶到偏鄉學校進行藝術推廣。雖然對我們來說，有時候贊助的金額幾乎都用於公益活動上，對增加營收的助益有限，但能夠在行有餘力的時候，照顧到弱勢族群的知識權，也是我們這麼多年下來一直堅持的事情。

由於國際型的展覽，大部分展品都需要從國外借展，自然會產生空運的

需求；另外還有布展與卸展的押運人員、博物館專家、策展人及開幕貴賓等相關人員的機票需求，因此航空公司的贊助也就格外的重要。

2001 年、2012 年兩次達利展品來臺展出，都獲得長榮航空的贊助。長榮航空長期以來贊助國際藝術特展，是很支持文化藝術領域的企業，對主辦方來說，能提供展品運輸、機票上的實質協助，可以減去一大部分成本，幾乎等同現金贊助的效益。不過尋求指定航空的贊助，也必須考慮航線的問題，展品的來源地、貴賓來自哪個城市，是否在航空公司的航線上，如果運輸計畫無法搭配，航空公司也愛莫能助。

這檔達利展在企業贊助上，還有其他獨特的連結：1960 年代，達利曾與瑞士頂級鐘錶品牌伯爵 Piaget 合作，以不同幣值、不同尺寸的金幣發想出一系列 Dali d' Or 創作，並衍生成腕錶、懷錶、手鍊、袖釦等設計品。這組系列作品，正好有五件在此次展品清單中，因此就積極洽談伯爵錶的贊助合作，順水推舟促成了達利與伯爵的再次相會！

展場中特別規劃一個獨立展區，搭配五件 Dali d' Or 系列作品，視覺氛圍延續伯爵 Piaget 日內瓦總部的「時間之廊」空間設計，將品牌風格注入展區設計之中。並且由伯爵 Piaget 主辦一場貴賓之夜，這場貴賓之夜到現在我還記憶猶新，布置不僅僅是搭個背板就簡單解決，整個中正紀念堂幻化成一場「伯爵」晚宴，就在那一個晚上，燈光布景、餐點裝飾，每個細節都處理得一絲不苟，讓我見識到精品業 VVIP 的頂級服務。

類似達利與伯爵 Piaget 品牌的連結，也是我們在思考展覽的潛在贊助單位時，經常會發想的方向：與藝術家相同國籍的品牌，藝術家過去曾聯名合作過的品牌，或某企業老闆有收藏這位藝術家的作品……等，多一個連結，對贊助就多一分機會。

每個企業想法不同，鎖定的贊助方向也都不大一樣。面對有長期贊助策略的單位，提案比較容易投其所好，但也有非常多企業很難抓得住他們想要什麼，只能試著提案，再從他們的反應去做判斷，問題問越

多表示越有興趣。不過最終談贊助這件事，關係還是很重要。如果沒有關係，只能從公關或行銷窗口一層一層提報上去，內部評估的流程很長，要成功的機率自然不會太高。

這幾年隨著展覽參觀人數遞減，對贊助企業來說效益從 30 萬、20 萬人次，下降到可能不到 10 萬人次，整體贊助洽談也就越來越困難，除了意願降低外，贊助金額也越來越低，需回饋的執行項目也越多元、花費成本越高，對主辦方來說都是比較不利的發展。

― 展／演／資／訊 ―

『瘋狂達利—超現實主義大師特展』

2012/06/16-2012/09/30　國立中正紀念堂
2012/10/20-2013/02/17　高雄市立美術館

『瘋癲、夢境、神曲—天才達利展』

2022/01/01-2022/04/13　國立中正紀念堂

Tips 39 企業贊助的掛名方式

臺灣企業贊助展演活動，有冠名贊助、獨家贊助、主要贊助、公益贊助等各式各樣的掛名方式，有沒有一定規範？其實並沒有，端看主辦單位的考量而決定。

在國內，倒是有個約定俗成的作法一直延續到現在，那就是展覽幾乎很少看到冠名贊助，但古典音樂節目則較常有冠名方式，像台新銀行冠名贊助 2018 年柏林愛樂音樂會、富邦金控冠名贊助 2018 年紐約愛樂音樂會、玉山銀行冠名 2020 年波士頓交響樂團等。展覽的部分則較多主要贊助或獨家贊助，例如：中信金控掛名 2017 年奧塞美術館 30 週年特展、台新銀行贊助 2015 年草間彌生特展、玉山銀贊助 2015 年冰雪奇緣特展⋯⋯等。

以日本為例，展演也大概是同樣的掛名方式；但近年來中國大陸的展覽就有冠名贊助的案例。形成這種運作模式的原因，我個人的觀察是，最早期國內展覽的主辦單位就是聯合報系及中時報系兩大媒體，在那個時期，這兩家是強勢媒體，一般企業都對這兩大集團「敬畏」三分，那時候的贊助也有維繫關係的成分在，自然就不會在掛名上去搶大媒體的光采。

另外，贊助也有競業的問題，找了中信贊助就不會找台新、找了長榮航空就不會找華航等，但還是有一個展覽打破了行規，就是 2008 年的米勒展，當時公益贊助同時掛名廣達、力晶及台積電三家科技公司的基金會，顯示米勒展的高規格，有辦法說服三個同業基金會共同掛名，應該是很難得的案例。

Tips 40 贊助展覽能提供企業哪些回饋？

過去企業贊助比較像公益回饋，提撥經費支持藝文產業，大多只要求企業形

象掛名，但後來漸漸重視實質效益，能提供哪些回饋項目就很重要，下面列出幾種常見的回饋方式：

1. **企業形象列名**：企業 LOGO 露出於展覽相關文宣品，現在已經是贊助基本盤。對於企業形象考量，會選擇與品牌比較吻合的活動，才有助於提升品牌價值。通常國際大館、知名藝術家的特展比較容易吸引企業贊助。

2. **卡友／會員回饋**：針對企業會員或金融業的卡友，可以回饋門票、圖錄、衍生商品等作為公關使用，或提供卡友門票、商品刷卡購買優惠。

3. **VIP 服務**：例如貴賓之夜，超級大展的參觀人潮常會塞爆展場，以專場的方式提供貴賓服務，搭配展覽參觀提供餐點、導覽、贈品等，不同價位有各種規格的回饋。

4. **媒體效益**：在媒體集團下辦展，贊助時藝、聯合報系，一部分就等同於媒體廣告交換，搭配展覽內容下報紙廣告、發廣編稿。

5. **展覽現場攤位**：例如以展覽商店裡的一塊區域，作為銀行推卡攤位。

6. **客制化服務**：類似異業結合的操作，針對企業舉辦講座或活動，衍生出企業專屬的商品或限量贈品，甚至透過展覽洽談版權，推出企業聯名產品，在通路上贈送或銷售等。

還有一種與企業贊助相關的是「抵稅」，但並非所有單位贊助藝文活動都能抵稅，只有基金會、公家單位可以抵稅，私人企業則無法。贊助回饋的方式越來越多元，不過相對的回饋成本也越來越高，以現況來說希望能將贊助成本盡量控制在 50% 以內，意思是拿到 100 萬元的贊助，扣掉真正需要花錢的回饋成本，可能只剩下 50 萬元可以進帳。

衍生商機

在推廣藝文與大眾參與體驗的同時，必須面對市場最真實的考驗。除了熟知的門票收入外，展演活動的經濟效益再延伸、再發展，還能有哪些可能性呢？

曾經有一份研究指出，人在看完展覽後，進入主題商店容易衝動消費，經過感動與知識獲得的認同後，期待能擁有卻無法擁有原件，加上結合日常生活使用的功能性，更擴大這部分的衍生應用；近年除了主題延伸商品的商店外，以 IP 經營概念來看，再轉換成不同形式的呈現，如路跑活動、主題餐飲或雙品牌授權等，都是商業價值再創造的可能性。同時自策主題的發展，則是往更源頭的所有權與長期經營的規劃。

D01

草間彌生展：每一圓點都要審核

有些展覽還沒做之前，就知道一定可以叫好又叫座，草間彌生、奈良美智、安藤忠雄就是屬於這樣的超級巨星！很難清晰的說明原因，也無法簡單的用知名度、藝術高度、稀有度等要素判斷，或許是一種綜合性的、依賴過去經驗培養的嗅覺，讓我知道這些展覽一定會成功。所以當我聽到陸蓉之老師提及草間彌生巡展的規劃時，就非常積極的去爭取。

「夢我所夢：草間彌生亞洲巡迴展」是由韓國大邱市立美術館金善姬

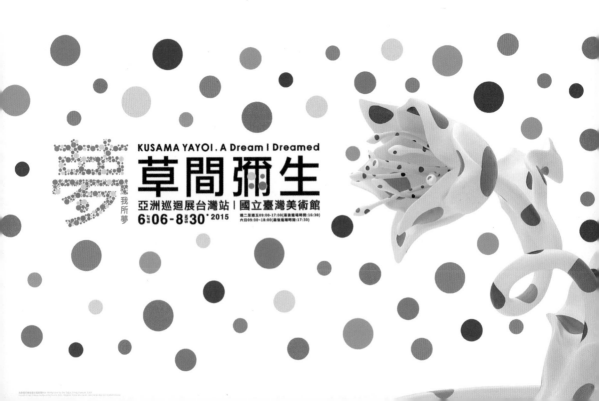

（Kim Sunhee）館長策劃，金館長過去曾在韓國、日本、中國大陸工作，和陸老師曾在上海當代館共事，當她預計上任大邱美術館館長時，就動用各種關係與人脈，規劃草間彌生個展作為第一檔開館展。由於這是個難得的大展，在規劃階段就已經促成巡展規模，安排於韓國大邱、首爾展出後，到上海當代館與臺灣巡迴展出。

舉辦在世當代藝術家的展覽，有許多助力但也有不同的挑戰。此次亞洲巡迴展在作品選件上，草間彌生本人就親自主導參與。最終選出 120件作品，包含繪畫、裝置、軟雕塑與影像展件，完整呈現草間彌生圓點、網紋、鏡屋、重覆與積累等極具代表性的創作元素，表現藝術家橫跨60 年的豐富創作生涯。

草間彌生
〈生命的足跡〉
"Footprints of Life" by KUSAMA YAYOI

基於草間彌生與臺灣的友好情懷，她還特別在開展前為臺灣站錄製一段影片，作為展覽第一波宣傳：

「（…）也許是因為臺灣這片土地離我們最接近／所以我對臺灣非常期待／總有一天一定要到臺灣看看／我將懷抱著無比的喜悅與各位見面／希望大家都能來參觀明年舉辦的草間彌生展／還請多多指教。」

展覽期間，陸蓉之老師也親赴日本松本市，拍攝草間彌生藝術推廣紀

延伸展場於贊助企業大樓。

錄片，畫面中激動的草間彌生多次眼眶泛淚，甚至直接說出：「我最喜歡臺灣！」深切且動容的呼籲臺灣年輕觀眾，要同心協力對世界和平有所貢獻。這些重要的影片，成為日後推動展覽的關鍵素材。

不過當代藝術家對於圖像版權的控管，也是非同小可的高規格。搭配此次展覽，我們做了一些衍生性的嘗試：除了開發展覽限定商品，還開設草間彌生 Pop-Up Café 與教育推廣基地。每一個項目都不是一蹴

可幾，需費盡心思溝通。

對當代藝術家來說，由於他們非常清楚自己作品的市場價值，對於各種商業性的衍生應用特別在意。當牽涉到商業利益時，會比較謹慎、敏感，擔心被不肖者利用；也會非常保護作品的藝術價值，避免因為過度商業化而被削弱。整體來說，比起其他古典大師的藝術作品，在圖像授權的應用上更加保守。

展覽限定商品的開發洽談，即是「意料之內」的超高難度。相較於臺灣其他藝術商業特展，動輒 50、100 個品項開發，草間彌生巡展的衍生商品，大邱站只授權了 3 個品項，上海站也只有 10 個品項，臺灣站算比較好的，爭取到 30 多個品項。可能因為我們當時在文創商品的應用上，比其他城市來得靈活、經驗也比較多，有別於美術館僅以較傳統的教育推廣層面來開發商品；再加上時藝當時已有經營博物館賣店

的經驗，有相關的數據可以輔助說明，操作起來也更加熟稔。

其中最麻煩的莫過於審圖，草間彌生的商品設計、文宣設計審稿，不只是把圖稿寄去確認，而是要提供原始設計檔，日本方會直接調整圓點的大小、位置後，再回覆給我們最終確認稿，同意可以依圖製作。而且每換一個顏色、換一個尺寸，就是一個新的品項，都必須通過審查才能製作。幸好我們的執行團隊很有經驗，掌握到與草間工作室的溝通節奏，雙方建立出良好的工作默契與信任度，以至於後來趕急件時，會提供二選一的方式，取代 yes/no 的回覆，避免直接被打槍；或者運用已通過審核圖的局部、搭配輔助說明，順利快速通關。

除了限定商品之外，展場與咖啡店空間裡的天花板、牆壁，以及地面上的每一個圓點，也都需經過日本方監修確認！首先在設計階段，先決定圓點的尺寸及顏色，透過設計模擬圖確認出大、中、小三種圓點

特別向草間工作室申請期間限定的教育基地，複合式咖啡文創與紀錄片更進一步認識草間彌生。

尺寸，咖啡店定調以紅色、白色圓點裝飾，展覽現場則搭配黃色南瓜雕塑使用黃色、黑色圓點。接著我們再去發包印製一大堆圓點貼紙，待草間彌生工作室與畫廊代表來臺灣後，在他們的監督下，才能開始把圓點貼在預定的位置上，花費將近一週的時間布置，拚到日方趕去松山機場搭返航班機前的最後一刻才完工。

「夢我所夢：草間彌生亞洲巡迴展」臺灣站，最初洽談的地點也包含臺北市立美術館，當時我們曾偕同策展人拜會北美館館長，臺北市政府文化局也非常支持這個展覽，在時藝取得借展方的授權書後，最終卻意外敗給了美術館的招標行政程序。一切發生得讓我們措手不及，甚至為了鞏固與策展人的信任，我的特助瀅潔還跟陸蓉之老師一日往返首爾，當面向對方說明清楚，花了很大的力氣溝通才得以化解危機。

臺灣站最後落腳在高雄市立美術館、臺中國立臺灣美術館，獨缺臺北展館的狀況，也讓我們積極在臺北展開相關衍生性活動推廣，包含在臺北台新金控總部大樓設置公共藝術，以及臺北的華山文創園區開設橫跨兩檔展期的草間彌生期間限定咖啡文創館 Pop-Up Café，成為教育推廣基地，除了有實質收益外，也增加展覽曝光，吸引更多臺北民眾南下觀展。

草間彌生 Pop-Up Café 在日本雖然已有前例，但從未在海外授權，為了說服工作室同意在海外設點，除了要能配合高規格的監修外，也需盡量降低衍生活動的商業色彩，因此我們特別賦予臺灣的 Pop-Up

Café 教育推廣意義，讓民眾能從不同的媒介認識藝術家。在布滿紅白圓點的咖啡店中，可以吃到特製的南瓜點心、買到期間限定的特展商品，同時也可以觀賞陸蓉之老師製作的草間彌生訪談紀錄片，透過藝術家的親身表述、肢體動作，觀眾可以更貼近她的創作理想與願景。

草間彌生巡展對我來說，是可遇不可求的好展覽！辦展過程團隊激盪出許多展覽本體外的衍生火花，經過與策展人、藝術家工作室、畫廊的反覆來回溝通，在大家一起努力奮鬥下，才能讓 2015 年春夏的臺灣颳起「圓點旋風」。

「為了未來的美好發展／大家要同心協力／對世界和平有所貢獻／我們將盡全力地／對人類的尊嚴與宇宙的神祕／心存敬畏／一起奮鬥／這是我呼籲臺灣年輕觀眾的訊息（…）

我最喜歡臺灣／今後我們也會努力為世界和平盡自己力量／希望能和大家一起努力奮鬥／請多多指教」──草間彌生。

『夢我所夢：草間彌生亞洲巡迴展』

2015/02/07-2015/05/17　高雄市立美術館

2015/06/06-2015/08/30　國立臺灣美術館

Tips 41 用藝術作品開發商品，要注意哪些事情？

用藝術品開發衍生商品，除了取得合法使用、支付版權費之外，在實際操作上有許多細節需留意：對於原創圖片的再詮釋可以運用到什麼程度，圖片是否可以被裁切、被拼接等，商品設計稿完成後要提供給授權單位審查；有哪些品項可以被應用開發，例如草間彌生的作品就不願意被放在餐巾紙上，這種用完即丟棄的品項；馬諦斯家族不同意作品被局部應用開發出商品，也不同意製作像踩在腳下的地墊等；打樣的品質也是商品監修的重要環節，不同的材質會呈現出極大的差異。開發衍生商品就是要在尊重原創與如何被大眾接受兩者之間，去平衡考量。

Tips 42 藝文展覽的期間限定店

草間彌生其實在日本已有主題咖啡館，但一直沒有授權海外，此次華山的期間限定咖啡店，是團隊特別爭取而來的成果。對於操作 IP 授權的公司來說，期間限定店的經營並不陌生，運用「限量」、「限定」對消費者進行飢餓行銷，短時間內快速炒一波話題賺取獲利。但對於策展公司來說，展覽的期間限定店，比較像是展覽的延伸，是從展覽宣傳推廣的角度出發，同時具備商業收益與教育意義的考量，例如草間彌生的 Pop-Up Café，空間內的所有圓點都是日本人親自來貼，他們把這間店視為藝術家形象的延伸，讓觀眾能夠從空間、紀錄片、衍生商品、設計餐點中，運用不同的形式去認識草間彌生。

常玉展：199 套高檔限量複製畫

1964 年旅居巴黎的常玉，應教育部的邀請準備到臺灣舉辦個展，寄了 42 件作品到臺灣，但因為護照問題無法來臺，一直到 1966 年他因煤氣中毒意外身亡，這些作品輾轉成為國立歷史博物館的典藏，加上後來陸陸續續購置，史博館一共收藏了 52 件作品（49 幅油畫、3 幅素描），並在 2017 年常玉逝世 50 週年時舉辦「相思巴黎─館藏常玉展」，將多年修復的作品呈現給觀眾。

在臺灣著作權的法律規範上，藝術家逝世 50 年是個重要的時間點，藝術家的著作權將變成公共財，允許開放大眾免費使用。由於常玉沒有後代子孫，或成立基金會協助管理版權，2017 年以前他的圖像版權取得非常困難，史博館曾經以教育推廣的名義製作少量衍生品，顯然也是有爭議的作法；然而，一旦過了 50 年的門檻，就代表常玉的文創商品可以大大方方、合法正式的開發。

因此，史博館也打算搭配展覽推出一系列常玉的文創商品，開展前一年就廣邀潛在的商品開發商召開說明會。不過當時並沒有太多人認識常玉，也還沒出現 2019 年香港蘇富比現代藝術晚拍，常玉的《曲腿裸

女》以 1.97 億港元成交的紀錄，一般觀眾對於這位擁有「東方的馬諦斯」、「中國的蒙迪里亞尼」稱號的藝術家不太熟悉，廠商對常玉商品開發自然也就興趣缺缺。

時藝自 2012 年起就負責國立歷史博物館商店經營以及商品開發，所以對史博館的館藏與特展規劃和衍生商品的銷售狀況，有一定程度的了解。再加上我個人對常玉的畫作特別熱愛，很喜歡常玉營造出來的畫面，花、裸女、動物線條簡單、用色別緻，看了就很舒服，氣質高雅且幽靜。

不過純粹用個人喜好去判斷常玉的商品市場性，大量開發還沒有知名度的商品，其實具備一定的風險；所以主要還是參考史博館過去曾少量製作衍生品的反應不錯，在國際拍賣市場的成交價也越來越高，全球知名度逐漸打開，加上他的畫作風格和色彩很討喜，很適合開發成商品，綜合這些因素做出最後的決策，時藝將搭配這次常玉逝世 50 週年特展的契機，好好投入常玉系列商品的開發。

時藝連同合作廠商共開發了數百項商品，其中最轟動的，應該就是 199 套的常玉限量複製畫。

這個限量複製畫的商業想法，其實並不是時藝首創。2013 年 10 月有廠商在 BELLAVITA 百貨銷售由荷蘭梵谷博物館籌劃多年的全球限量梵谷「浮雕版畫」（The RELIEVO™ Collection by Van Gogh Museum），精選梵谷《向日葵》、《盛開的杏樹》、《雷雨雲下的麥田》、《豐收》、《克利齊大道》五幅代表作品向全球限量推出，這批 3D 複製畫利用富士軟片公司的「浮雕體層攝影術」（Reliefography）完成，結合 3D 掃描和高解析度印刷，每幅限量 260 張，都有唯一的序號、編碼及館長親筆簽名的證明書。一張極為尊貴獨特的「複製畫」售價 100 萬臺幣，據說在臺北還賣了十幾張。

有了梵谷美術館的經驗參考，觸發我興起製作常玉限量複製畫的念頭。因此向史博館申請授權製作限量複製畫，從館藏中精選 20 件作品，用數位微噴技術並縮小約 90% 畫面比率，以高級進口無酸紙、油畫布製作，限量 199 套。並由博物館蓋鋼印、編號確保其數量，預計搭配常玉紀念展開展時推出。

這套限量複製畫成本高，定價也不便宜，一套要價新臺幣 70 萬元，平均一張 3.5 萬元，是相當高價位的產品。史博館為求慎重，特別找了內、外部委員召開審查會，通過後再報請館長核准，由時藝製作。製作過程也是層層把關，先提供書面選件提案說明製作細節，同意後才進行打樣、校色，經館方確認品質核可後，再提交畫作的防偽設計與外包裝設計，從頭到尾經過多次設計打樣，通通確認完才開始製作。

由於採限量、高質感、高單價，一開始在開展前預購的市場反應並不好，讓我們很擔心可能要虧錢。直到 2017 年 3 月 10 日展覽開幕酒會當天，大批常玉愛好者參加開幕式，其中也不乏常玉的藏家，爭相前來觀賞這批修復後首次亮相的常玉大作，也許是真跡讓人太感動，展覽特展商店中的各項商品令觀眾愛不釋手，造成了搶購的風潮，而掛在牆上的限量複製畫與真跡相似度非常高，幾乎一模一樣，幾個大藏家馬上 5 套、10 套地訂購，當天 199 套就銷售一空，業績超過億元，相信是創下國內複製畫的日銷售紀錄。

常玉的商品開發，也跳脫以往特展的模式。由於常玉在當時並非知名度很高的藝術家，會認識他的人一部分可能是藏家，或是對藝術領域比較熟悉的知識分子，這些人都屬於中高消費群，因此把常玉的商品單價定調在中高價位，開發例如絲巾、限量紅白酒、無框畫、需要開模的杯盤、訂製包包、高級抱枕等家居用品等，而比較少印製像明信片、資料夾等低單價商品。

我們想打造一種藝術生活化的概念，讓常玉的畫作走入現代人的日常生活中。包括史博館特展商店，以及時藝在 BELLAVITA 百貨開設的「相思巴黎遇見常玉 MAISON de SANYU 展售會」，空間都特別布置成居家場景的氛圍：舒適典雅的寢具，搭配著由瑪商法式生活美學 Marchand de Linge 開發的常玉北京馬戲抱枕；簡潔雅致的餐桌上，放著與星巴克馬克杯製造商——瓷林合作的杯盤組，搭配法國名莊出

常玉咖啡館

餐廳內部

主廚推薦 Chef's recommendation

碳烤豬肩肉泡菜三明治 套餐
$300

窯烤紅燒牛肉麵 套餐 $360

荷花池畔蔬菜麵 套餐
$290

手工甜點 桂枝糖蛋捲 $160

手工甜點 鴛鴦餅乾 $160

手工甜點 焦女琴酥 $160

限量 199 套複製畫經過館方最後確認鋼印程序。

品的「常玉 100 年」限量紅酒。企圖讓觀眾想像，當常玉走入家裡後營造出的空間氛圍。

當時還聽到貴婦朋友圈開玩笑說：「如果在臺北沒有圍一條常玉的絲巾，就不是有質感的貴婦」。常玉的衍生性商品變成了一種代表身分地位的氣質精品，它不像 LV、Burberry 這類時尚奢華品，而是透過藝術品味營造出一種高尚的生活層次，讓常玉的藝術衍生商品創造出新的定位。

後來跟瑪商法式生活美學在安和路合資開了一家「常寓」法式餐廳，從整體空間布置、餐桌擺設，甚至餐點設計都融入了常玉的畫作，現場也販售一些商品，做了複合式商業空間的嘗試。另外在史博館的樓上，時藝也開了常玉咖啡館，常玉畫中奔跑的長頸鹿，變成下午茶的精緻造型點心，盤上佇立著一隻長頸鹿烤餅乾，可以欣賞、可以吃又可以玩，成為當時親子界的超人氣甜點。

常玉，對我來說是很特別的案例，除了我個人很愛這位藝術家之外，常玉限量複製畫以及衍生商品的成功，幾乎是可遇不可求的機緣。透過這次豐碩的成果，也讓我意識到，衍生商品只要有話題、有稀有性、高質感，即使是高單價都能創造出好成績。買不了價值不菲的常玉真跡，家裡如果能掛上一幅限量常玉複製畫，仍然能讓生活充滿藝術的美好。

「我的生命一無所有，我只是一個畫家。關於我的作品，我認為毋須賦予任何解釋，當觀賞我的作品時，應清楚了解我所要表達的⋯⋯只是一個簡單的概念。」常玉為自己的作品下了最好的註解。

『相思巴黎─館藏常玉展』

2017/03/11-2017/07/02 國立歷史博物館

『常玉限量複製畫的開發』

2017 年　授權單位：國立歷史博物館

Tips 43 若作品已超過著作權保障年限，為何還需要博物館授權圖像？

在臺灣，藝術家逝世 50 年後，雖然作品本身已過著作權保障年限，成為公領域資產，但那張作品被拍攝的照片圖檔，其著作權屬於博物館所有。這幾年國際各館紛紛開放圖像授權，讓民眾能免費下載使用，甚至有些還允許商業用途。或許是因為作品本身已屬公共財，若還要花時間人力去做授權管理、抓侵權有些不符成本。也可能因為只開放部分作品，或有解析度的下載限制，對於圖像衍生商品的收益，目前各館表示影響不大，反而因為圖像開放後的自主推廣，帶來更多潛藏效益或收益。

若我自己拍攝現場作品的照片，可以不用博物館授權就做成商品嗎？理論上是的，但會有解析度與細緻度的問題，以及沒有博物館的 trademark 加持也會影響銷路。

臺灣另外還有一相關法規，雖然公共所有之古物任何人均得於不侵害著作人格權之情形下自由利用，但依文化資產保存法第十六條規定：「公立古物保管機構保管之公有古物，得由原保管機構自行複製出售，以資宣揚。他人非經原保管機構准許及監製，不得再複製。」所以臺灣典藏的文物若要製作成衍生商品，仍需獲得博物館許可。

附上著作權法的連結，供讀者可查閱：

https://law.moj.gov.tw/LawClass/LawAll.aspx?PCode=J0070017。

Tips 44 稀缺性創造出價值

史博館收藏常玉油畫 49 張、素描 3 張，是全世界收藏常玉最多的博物館；而在私人藏家手上的常玉油畫應該也不超過 250 張，加上約 1800 張素描、上百張水彩及少量的版畫、雕塑，為數不多的創作創造出市場稀缺性，讓常玉的拍賣價屢創新高。1993 年，常玉的《五裸女》在蘇富比臺北秋拍賣出 400 多萬臺幣；2019 年則在香港拍出 12 億臺幣，26 年有 300 倍的漲幅，非常驚人。

而常玉限量複製畫的成功也算是稀缺性的結果，史博館的收藏就是國家收藏，永遠也不可能拿出來拍賣，而最多讓 199 人擁有的「限量」感受創造出價值，即使只是複製畫都造成搶購。2017 年一套限量複製畫定價 70 萬；2022 年有人開價 150 萬都沒有人願意割愛，雖然沒有 300 倍的漲幅，投報率也算是不錯了。

小丸子展：辦路跑、續命 IP

2015 年「櫻桃小丸子學園祭 25 週年特展」在華山展出，由時藝策展規劃，展品包含作者櫻桃子的手稿，以及小丸子家裡、學校的經典場景，最後一個展區還與在地連結，邀請不同領域的 25 位名人 crossover，設計 100 公分不同造型的小丸子公仔。臺北站共吸引了26 萬參觀人次；到高雄駁二巡展也有 13 萬人次觀展的佳績。於是，授權公司東友企業的代表就詢問我們：「隔年」是櫻桃小丸子漫畫 30 週年，想再推出一場大型活動，時藝有沒有興趣策劃？

只隔一年，再做一次展覽？雖然櫻桃小丸子的展覽很成功，但理論上
IP 類型的展覽，幾乎不太可能這麼頻繁舉辦，過去唯一的成功案例只
有航海王；但如果時藝不接下這個授權機會，今年才經營好的 IP 就要
拱手讓給別人，我們也很不願意。因此就跟同事開始構思，除了展覽
外，還有什麼適合的活動？

當時路跑風潮漸起，除了比賽型的馬拉松外，陸續出現 FUN RUN 形式
的主題路跑，在路跑賽事的各個環節，從報到發送的物資包、跑步路
線布置、完賽獎牌等都加入娛樂性，讓 IP 全面性的被應用。於是，我
們就向東友企業提了這個想法，獲得同意後，立即展開「櫻桃小丸子
漫畫 30 週年紀念路跑」規劃。

過去較少藝術結合運動賽事的案例，而且就算是 FUN RUN 形式，也依
然要符合正規的馬拉松路跑規範，因此找了一家對路跑現場操作熟悉
的公關公司合作，處理報名、基礎路線規劃及執行等馬拉松賽事的安
排。至於如何將小丸子的主題風格融入，則由時藝操刀，參賽者支付
報名費用 1,280 元後，現場會獲得滿滿的小丸子路跑紀念品，包含號
碼布、紀念衣、運動毛巾、運動頭巾、迷你托特包、紀念獎牌，甚至
連完賽證書與活動手冊也都有小丸子的圖樣，讓粉絲們滿載而歸。當
然所有的設計，都需事先經過授權單位的確認才能製作。

設置於三重水漾公園的 5 公里路程，每間隔一段距離就會擺放小丸子

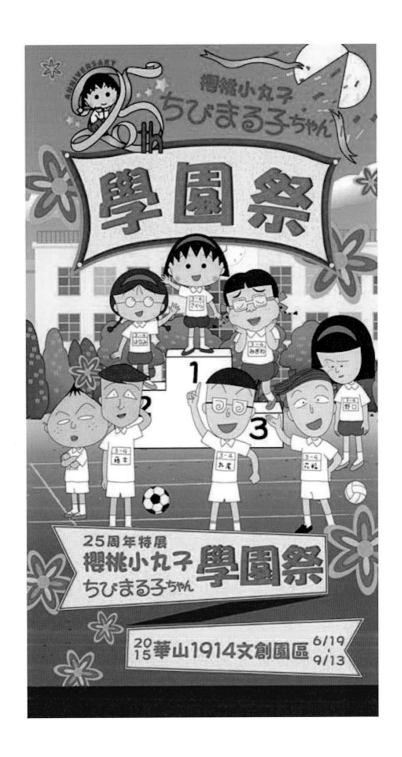

的 FRP 公仔或場景讓參賽者拍照，對於許多的小丸子粉絲來説，路跑幾乎變成了大型交流會，一路邊快走邊拍照邊聊天，甚至有人都還沒出發，第一個跑者已經完成比賽了。這場愉快的小丸子路跑比賽，半天的時間就吸引了 1 萬 2 千多人報名，成果非常出色！當同事結算收支後，我忍不住笑說，展覽要弄三個月、路跑一個上午就結束了，感覺辦路跑好像比較好賺！

不過動漫 IP 類型的展演活動，還是屬於比較潮流的東西，而潮流的東西本來壽命就比較短。以 IP 路跑為例，第一、二名應該是航海王與小丸子，分別有約 1.5 萬人、1.2 萬人參加，但後來風行之後，許多動漫 IP 一窩蜂跟著做路跑，只是換個 IP 圖像，內容缺少亮點，新鮮感也沒有了，頂多幾千人報名，連支付授權費都有困難。

近年來動漫 IP 活動的趨勢，大多轉向商售展。因為願意買票看展的觀

眾已經越來越少，過去一檔展覽成本約 3 千萬，即使砍半用 1 千 5 百萬計算，以平均票價兩百多元為基準，也需要 6、7 萬人看展才能打平，但這個數字對現在許多展覽來說，卻是非常不易達到的數字。門票收入難以支撐展覽成本的狀況下，不如乾脆轉成免費入場的商售展，展覽授權金只需依照賣場營業額比例抽成，不需另外支付一筆展覽的 IP 授權金，降低主辦單位的經營成本。

一場免費的商售展，現場仍然有將近三成空間作為 IP 主題故事，也可能有 FRP 場景展示，觀眾可以打卡拍照，達到與 IP 互動的效果，主辦單位只要花一點錢去營造整體的氣氛，接著主力就是販賣商品。過去曾聽聞幾檔操作下來，粉絲的購買力都很強，逐漸地商售展就成為 IP 活動的主流。

哪些 IP 適合操作成特展？過去時藝曾經請民調公司針對動漫 IP 做調查，概念上民調結果越受歡迎的，當然也就越適合作展，參觀人數一

多，操作起來自然比較容易。從民調結果大致可以把 IP 分成幾個等級，第一級強勢型 IP，例如吉卜力、航海王、哆啦 A 夢；第二級長壽型 IP，包含小丸子、蠟筆小新等，雖然總體粉絲人數涵蓋範圍沒有第一級廣泛，但 IP 經營時間長，實力仍然很堅強。

即使是強勢型 IP，儘管做起來人數一定不會差，但一旦做久了，內容其實很難創新，展示手法經常難以跳脫既有的幾種形式。例如在時藝舉辦完航海王的手稿展後，隔幾年我又有機會到日本，看了集英社策劃的《週刊少年 Jump》雜誌週年展出，基本上展示手法還是大同小異，好像又看到了航海王展覽的影子，沒辦法跨越基本的框架。

相較於古文明類、藝術類的展覽，動漫 IP 類展覽還是比較需要隨著時代脈動，就像時藝雖然沒有再做小丸子展覽，但搭著 COVID-19 疫情推出小丸子口罩，在最初也依然獲得好評，熱賣幾十萬個。而歷史文化、古典藝術的題材，經過了百年、甚至千年的淬鍊，藉由時間慢慢地淘汰沉澱後留存的，代表能夠禁得起考驗，到今日依然是長存不敗的經典，所以像古文明類、藝術類型的主題，我認為還是比較能持續地舉辦展覽。

● **2015 年小丸子展**

『櫻桃小丸子學園祭 25 週年特展』

2015/06/19-2015/09/13　華山 1914 文化創意產業園區

2015/12/26-2016/04/05　駁二藝術特區

● **2016 年小丸子路跑**

『櫻桃小丸子漫畫 30 週年紀念路跑（臺北）』

2016/12/17　幸福水漾公園

『櫻桃小丸子漫畫 30 週年紀念路跑（高雄）』

2017/06/10　夢時代 時代廣場

Tips 45 在臺灣動漫、電影 IP 的授權使用商機

一個具全球知名度的強大 IP，可以衍生出各形各色的商機，創造出獲利可觀的內容產業。以電影《哈利波特》為例，它原本是一本小說，爆紅後拍成系列電影，並授權做了商品、線上及手機遊戲，還衍生出主題樂園、售票展覽、舞臺劇、音樂會、路跑、商售展等，可說是商機無限。

在臺灣，大部分的 IP 除了製作商品外，最常見的就是售票展覽及商售會，偶爾舉辦 IP 路跑，也許是市場不夠大，限制了想像力吧。

D04

顛倒屋巡展

自策展「顛倒屋」臺北站的成功，在網路上引起熱烈討論，展期間就吸引了許多城市的詢問，除了臺中、高雄之外，還有來自大陸及亞洲的城市，包含哈爾濱、深圳、上海、杭州、成都、韓國首爾……等，讓時藝開啟了自策展巡展的模式，也在過程中結識重要的韓國合作夥伴。

由於自策展的風險很高，沒有做出來之前都不知道會不會成功，所以最初只設定了臺北站。但也因為有第一站的經驗，我們可以明確知道房屋搭建的營造成本、辦展過程中會遇到的關鍵問題、展期長度與人流評估等，當其他潛在合作單位來洽談時，就能提供專業且負責任的巡展評估。

因此，當我接到時任高雄市文化局長史哲的邀請時，即提出二個重要的議題與同事討論：第一，高雄的藝文市場能不能支撐顛倒屋的成本？過去時藝有許多展覽到南部巡迴，包括普立茲攝影展、達利展、米羅展、蒙娜麗莎 500 年特展等，但幾乎都是賠錢收場，比較不受南部民眾的青睞。不過顛倒屋展屬於偏

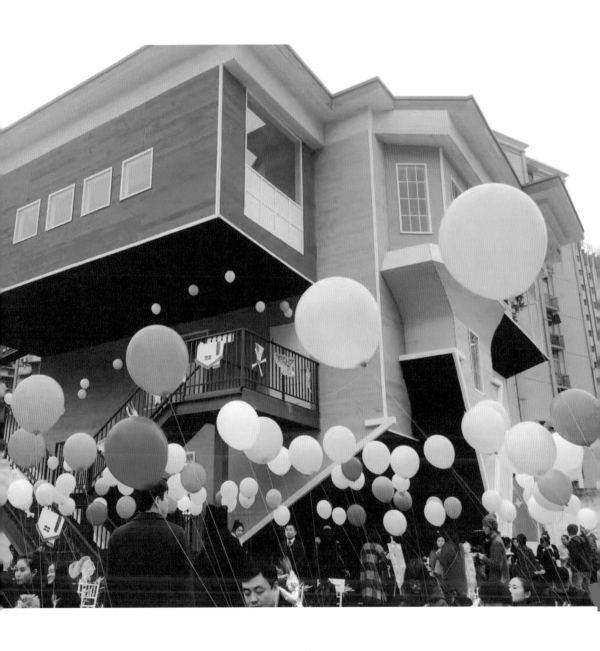

重娛樂的形式，再加上票價不高，觀眾能輕鬆自在的與空間拍照、互動，反而可以獲得較高的參與度，所以應該可行！

第二，需要有一塊夠大的空地，位於熱門景點區、本身具備一定的參觀人潮，並且還要能處理臨時建照六個月的限制。有了臺北站與市政府交涉延展的慘痛經驗，我們直接提出需要八個月展期，依照過去經驗南部參觀人數通常比臺北低，需要拉長時間才更有機會打平成本。最後在市府的交涉下，協議出駁二園區內一塊部分屬於文化局、部分屬於台糖的空地，能符合這個條件，才得以讓那棟瀰漫海港風情的高雄顛倒屋順利落成！

找一個適合的地點、再去申請臨時建照，其實沒有想像中的容易，這也是後來許多城市卡關，無法辦展的主因。顛倒屋展覽的操作，適合座落在人潮聚集的地方，吸睛的外觀能讓人流自然成為買票進場的觀眾，不建議蓋在荒郊野外。如果以大城市來說，也許就是捷運站口，或者名勝古蹟旁等，但在這樣的地點，相對容易碰到一些特別的法規問題。

例如上海站，我們與當地的報紙集團洽談，幾乎已經進入細節討論，挑選位於上海蛋黃區靜安區的上海自然博物館，園區內的雕塑公園，環境優美而且每天人來人往，透過媒體關係跟區政府談了半天，但還是沒有通過；後來又試了其他空間，一處位於浦東的文創系百貨公司，最終仍然無法克服法令的問題。

2017 年 4 月，第三棟顛倒屋終於落成於重慶龍湖時代天街，正式進入大陸市場。其實最初規劃的場地，是在重慶另一處知名百貨公司商場，占地非常廣大、中間有一個廣場，為了挖顛倒屋的地基，廣場圍了一圈工地，裡面的磁磚都已經被剷除，而且挖出了一個很大的洞準備要蓋房，但是進行到一半忽然喊停，說要換地方！當時看到工地現場傳來的照片超傻眼，地基都挖了，或許是申請上又碰到什麼問題，只好更換地點。

重慶站的顛倒屋，我們增加了一些城市特色，餐桌上擺的是火鍋，多出來的空間又放一桌麻將，設計上加入一些在地元素的小巧思。執行過程中，我們除了協助房屋的監造外，也提供許多營運上的建議，例如票價不要訂太高；但或許每個城市有各自的考量，最後重慶主辦方還是堅持設定一張票要價人民幣 60 元（換算成新臺幣約 299 元，比臺灣展的票價還要貴 100 元），結果最終參觀人數不如預期。

顛倒屋的巡展洽談，還意外牽起時藝與韓國策展公司 GNC 的緣分。華山顛倒屋的成功，吸引許多國際媒體報導、社群擴散發酵程度也很高，

相關消息剛好被 GNC 的員工看到，便主動寫信陌生拜訪時藝，希望能來臺灣看這個展覽，並洽談巡展授權。

結果信件來回幾次後，GNC 的老闆和同仁就真的飛來臺北，直奔華山。洽談中才發現，GNC 原來是韓國一家大型策展公司，過去曾在首爾舉辦許多國際大展，引進羅浮宮、奧賽美術館、大英博物館等世界級博物館的展覽，相當於臺灣的時藝。進一步認識後又發現，GNC 正在策劃一檔非常大型的韓國與法國交流展，目前只安排了首爾一站，我們立刻積極提出合作條件，用顛倒屋首爾站的策展授權，交換這檔展覽來臺巡展，也就是時藝 2017 年在故宮推出的「奧塞美術館 30 週年特展」。只可惜，最後顛倒屋也是因為各種法令問題，沒能順利在首爾落地，不過時藝與 GNC 的關係越走越緊密，也促成後來的許多合作。

推動自策展顛倒屋的巡展後，我開始接受到一些問題挑戰：世界各地都有顛倒屋，概念並不是時藝發明的，也沒有辦法申請專利，為什麼需要透過時藝授權？甚至有些潛在的大陸買家認為，來現場參觀後拍幾張照片回去，就能自己蓋一棟顛倒屋，何必還要付授權金？

確實目前臺灣市場推出的自策展，大部分都因為缺乏關鍵的著作權或開發專利，在推廣上受到限制，不過以顛倒屋來說，時藝賣的其實是建造顛倒屋的 know how，更接近策展顧問的服務。蓋一棟房子還是免不了要找建築師事務所、營造公司合作，畫出設計圖、監督建造過

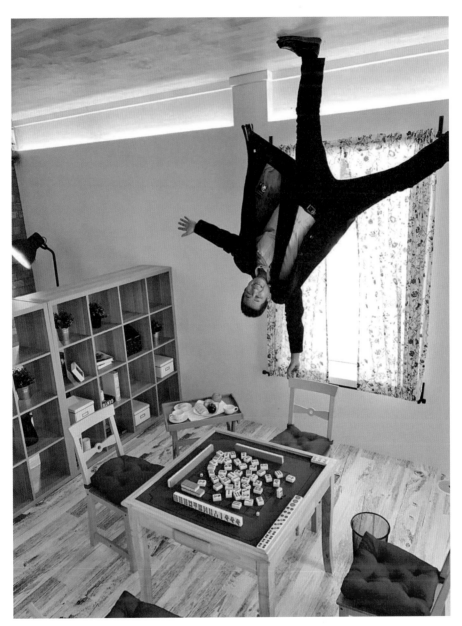

蓋在重慶的顛倒屋，配合文化加入了麻將桌。

程、確保展覽能順利營運，如果全部都自己來，會耗費大量時間成本，因為缺乏「倒著蓋」房子的經驗，將碰到許多我們曾經歷過的問題，增加人力、材料，整體的建造成本也會隨之提高。

整體來說，受到亞洲藝術策展市場的帶動，自策展仍然是我認為可以發展的方向。

――― 展／演／資／訊 ―――

『反轉世界 華山顛倒屋 Upside Down House, Taipei』

2016/02/06-2016/09/18 華山 1949 文創園區

『反轉世界 駁二顛倒屋 Upside Down House, Kaohsiung』

2016/07/06-2017/02/28 駁二藝術特區

『反轉世界 重慶顛倒屋 Upside Down House, Chorngchinq』

2017/01/23-2017/10/31 龍湖時代天街

Tips 46 顛倒屋無法申請專利

〜〜

雖然說華山顛倒屋是時藝自策的展覽，但顛倒屋畢竟不是時藝發明的產物，因此無法登記專利，自然也無法「授權」到其他城市去舉辦。所以在顛倒屋與重慶的合作執行中，時藝收的不是授權費，而是顧問費，我們提供房子的設計圖及興建評估、興建時的監造及各項宣傳設計檔案，讓重慶的主辦方可以省去許多前期規劃的工作及成本，有效達到雙方合作互利的成果。

臺灣現階段商業藝文特展的自策展還在比較初級的階段，大多有難以申請專利的問題，策劃出來後很容易被模仿，也就喪失了原本希望透過自策展巡展收穫授權金的目的。未來時藝的自策展會更加進階，策劃出具有展品或內容授權專利條件的展覽，巡迴至世界各國的博物館。

Tips 47 臺灣展演市場的隱憂

〜〜

中國大陸藝文市場崛起，幾個大城市如上海、北京、深圳等都有上千萬的人口，民眾的收入及消費水平已經不比臺北差，這幾年也開始有成功的商業特展案例，這對未來臺北爭取國際特展產生極大的威脅，加上國內看展的人數一直在萎縮，一來一回之間著實讓我們擔心臺灣的特展市場發展，再悲觀一點看未來，也許幾年後想看國際大展，得要飛到臺灣以外的城市看了。

危機意外

不是每個案子都能順利圓滿，每個環節有太多細節要注意與克服，但有些是人為無法控制的天災，雖然無奈，但還是得面對。

專業的知識與累積的經驗，減低我們失誤的發生。遵守法令與尊重專業是基本職能，但在不涉及違背法令，卻挑戰著社會觀感界線時，溝通與資訊就相對重要。成功案例是基本的期待，但失敗的過程也是一種學習，學習判斷、應變與決策，學習溝通、協調與互助，特別是不可抗力因素的發生，可能無預警或無止盡，但面臨的是巨大的損失與不知有沒有的未來。打起精神面對，堅持下去才有機會，而機會是自己創造的。

E01

瘋馬秀：挑戰裸露尺度

舞臺秀挑戰裸露尺度，感覺是件很刺激、有趣的事，不過得要付出代價就是了。

2010 年，兩位音樂界好友張龍雲老師及史擷詠老師，找我提出了大膽的計畫，邀請法國三大秀之一的「瘋馬秀」來臺演出，我曾經在巴黎看過這個秀，精彩絕倫、心跳指數破表，但腦中聲音馬上響起：保守的臺灣政府會同意上空秀在臺北演出嗎？

瘋馬秀（Crazy horse）由法國人貝赫納汀（Alain Bernardin）創立於 1951 年，與麗都（Lidos）、紅磨坊（Moulin rouge）並稱法國三大秀，包括時尚大帝 Karl Lagerfeld、Prada 掌門人 Miuccia Prada、義大利頂尖服裝設計師 Roberto Cavalli 都曾相繼為瘋馬女郎設計表演服裝，紅底鞋設計師 Christian Louboutin 也親自打造專屬舞鞋，超現實主義大師 Salvador Dali 為瘋馬秀設計其經典橋段之紅唇沙發，都是名噪一時的跨界合作；而瘋馬秀不走大型康康舞路線，採精緻、小型的演出，挑選身材一流的專業舞者，搭配現場時尚的聲光效果，呈現光影舞姿交錯的絕美畫面，包括美國總統約翰・甘乃迪、

史帝芬・史匹柏、瑪丹娜等名人看過後都讚不絕口。

做國際巡演最核心的工作之一，就是要讓表演團隊順利來臺。先從蒐集過去案例開始，找到過去勞委會（現為勞動部）曾核准過幾檔外籍上空表演者的工作許可證，包括 2005 年的拉斯維加斯上空綺幻歌舞秀、2006 年夜巴黎法國上空歌舞秀、2010 年的馬伯樂國際歌舞秀。有前例可循，勞委會很快就同意了舞者入臺工作證的申請，因此等到與國外簽好約後，馬上展開預售票的宣傳。

沒想到預售新聞一曝光，就是夢魘的開始！馬上有立法委員借題大作文章，質詢當時的內政部長江宜樺，上空秀可否在臺演出？結果部長的回覆，直接上了隔天《蘋果日報》的標題「瘋馬秀即將來臺演出，江宜樺表示：有猥褻行為將取締」，任誰看了都會覺得這個秀是違法的吧？而勞委會馬上見風轉舵，通知我們由於表演已引起社會關切，需要開跨部會審查會議，才能同意演出。

所有的預售票只能先停止販售、宣傳也被迫中斷，一切須等到審查結果出來才能繼續。勞委會邀集法務部、文建會、移民署、警政署、臺北市政府勞工局及相關學者等，初步就送審影片內容進行審查。據說會議上，有推動兩性平權的委員表示，憑什麼男性就可以露點演出，女性就不行？也有委員強調，瘋馬秀是法國的三大秀之一，享譽國際，不應把它當做低俗的脫衣舞秀看待。最後勞委會通過核准演出。

接下來換成警方關切。當時演出的地點 ATT 4 Fun 隸屬臺北市信義分局，開演前我就接到分局長來電，表示雖然演出已獲勞委會許可，不過一旦有問題仍然會怪罪基層人員，因此希望能在頭幾場演出到現場錄影蒐證，影片再交由檢察官確認沒有「猥褻行為」就可以。雖然非常不願意，在幾經協調後只好配合警方，拜託警察穿便服在旁側錄，否則真像回到幾十年前抓「小電影」的場景了。

才與信義分局協調完，轄下的三張犁派出所又來電，說法大致跟信義分局差不多，表示出事了會怪罪給基層，最後的結果是「建議」瘋馬女郎要貼胸貼！這簡直把我們逼瘋，立即與集團內部高層溝通，決定讓媒體報導相關新聞，隔天《中國時報》、yahoo 新聞都轟警方太離譜，最終才以不需蒐證、不用貼胸貼收場，讓演出順利舉行。

瘋馬秀在臺北的首演確實引起了不小的騷動，不少人好奇這個秀的演出究竟是色情還是時尚？演出方帶來了對創辦人致意的經典劇碼《Forever Crazy》，由十位來自不同文化且受過古典舞蹈訓練的美艷舞者，利用舞者完美的身體線條「穿戴」繽紛的投影、聲光特效，虛實交錯，令人目不暇給。

獨特及艷辣的上空秀演出，確實帶來不錯的票房收入，因此於 2016 年再度引進瘋馬秀到信義區新光三越演出。有了第一次的經驗，各種風波都平息不少。第二次演出在宣傳上，又更加往「時尚」領域靠攏，售票

管道也從原本偏重表演藝術演出類型的兩廳院售票系統，換成考量通路廣泛性的ibon。並且特別在場地規劃了雅座包廂區，每組擺放兩椅一桌、還附上酒水，主推情侶或夫妻一起來享受時尚華麗的巴黎之夜。

宣傳上同事還異想天開，想出在臺灣徵求瘋馬女郎的行銷點子，得到法方同意後，提供給我們相關的徵求條件：瘋馬女郎首先必須是受過專業訓練的舞者；身體條件均需符合創辦人所訂立的美學標準，身高168-172公分，腳長與身長比例為1/3-2/3，乳峰距離21公分，肚臍與恥骨的距離13公分。看到條件後瞠目結舌，我馬上詢問伊林娛樂總經理陳婉若，問他們是否有符合條件的模特兒可以配合宣傳，婉若直接回覆我：「要當瘋馬女郎也太難了吧？」

最後的結果當然是沒有徵求到，不過也讓我們見識到，瘋馬秀為了呈現出極致唯美的演出表演，在各個細節都要求盡善盡美，舞者身材條件要求高度的一致性，才能搭配舞臺聲光效果，做出最高規格的展現。

對我來說，這場有聲有色的瘋馬秀，除了上空話題十足外，更重要的是它具備高度的藝術專業性與國際知名度，是絕佳的商業藝術展演題材，當危機順利化解為轉機，禁忌話題反而成為票房催化劑，就像我常開的玩笑：裸體與屍體都賺錢！

● **2011 年瘋馬秀**

『**Forever Crazy 永恆的瘋馬**』

2011/11/25-2011/12/17，共計 30 場

ATT 4 FUN 7 樓 SHOW BOX 展演立方

● **2016 年瘋馬秀**

『**2016 巴黎瘋馬秀 經典再現**』

2016/05/18-2016/06/05 新光三越 A11 館 6 樓

Tips 48 政府單位對商業展演的規範？

臺灣政府沒有特別針對商業展演制定法令，但在執行的過程中，會牽涉到相關的政府規範，常見的幾種如下：

1. **售票稅務減免**：政府為了扶植藝文產業，有提供相關門票銷售稅務減免，表演有娛樂稅減免，展覽有娛樂稅、營業稅減免，在票券開賣前記得要先向國稅局申請。

2. **展品運輸進出口關稅**：國外展品入關後，因為沒有銷售就不用課稅，而是以質押方式進行，且必須在六個月內要出口。執行上會請館方發函給海關，由公務單位發函擔保該批作品僅作為展覽使用，不會販售，接著主辦單位將稅金質押在海關，確認展品運出後再歸還。

3. **人員來臺申請**：除了入臺簽證外，外國人來臺演出需要申請工作證，就算人員已經順利在臺灣、表演已經向文化部報備，但只要沒有工作證，就沒辦法演出。

E02

UNITE With Tomorrowland：
颱風警報的代價

對時藝來説，我們願意去嘗試與全世界各種領域的頂尖品牌合作，像太陽劇團、奧賽美術館都各自代表著一種指標，而 UNITE With Tomorrowland 也是全球電音趴最頂尖的品牌，所以讓我們興起了想在臺舉辦的念頭。

Tomorrowland（明日世界電子音樂節）於 2005 年在比利時第二大城安特衛普創立，是最重視裝置藝術與背景故事的全球音樂節品

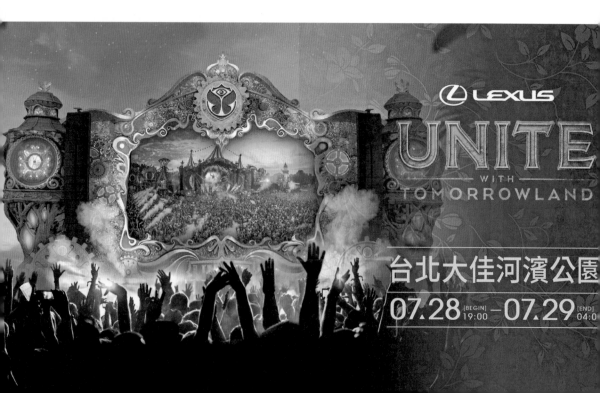

已經搭建好的舞台，因颱風將來襲宣布停班停課，即使當時尚無風無雨也只能忍痛拆除。

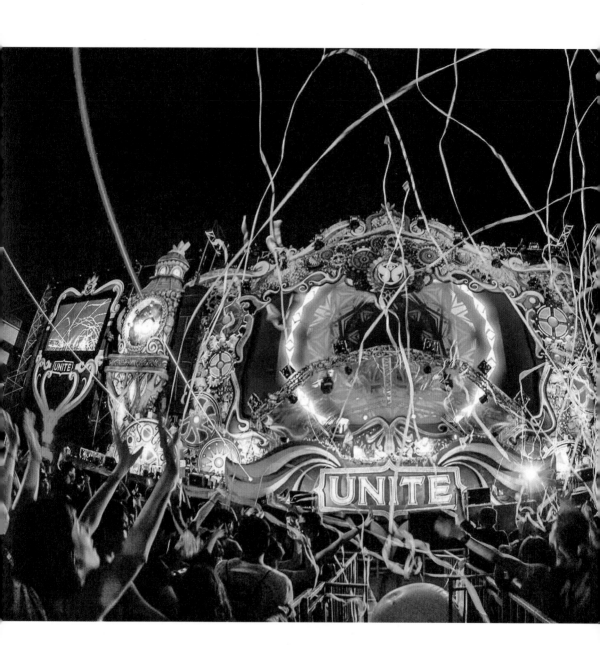

牌，發展至今每年在博姆（Boom）舉辦，每次吸引超過 20 萬人參加，2015 年當時聯合國的祕書長潘基文更出席記者會，公開讚揚 Tomorrowland 致力於多元文化融合及世界和平。全世界電音迷一生必去朝聖的大活動，也是全球 DJ 夢想演出的舞臺，說它是全球最大的電音趴也不為過。

除了邀請世界百大 DJ 到場演出外，UNITE With Tomorrowland 最大的特色之一，就是聯合世界各地不同國家組成陣線，與主場的比利時連線演出，2017 年共有 8 個城市入選，有德國、杜拜、韓國、臺灣、馬爾他、以色列、西班牙和黎巴嫩，在同一時間連線表演，同步狂歡。

時間一到，比利時主場會透過衛星連線，由當年度最厲害的 DJ 上場，控制位於全世界 8 個場地的燈光和音響，現場的切割畫面可以看到各地的 LIVE 狀況，各個城市的樂迷一起揮灑汗水，異地同步嗨翻全球。

為了達成即時連線，我們必須付出高昂的製作

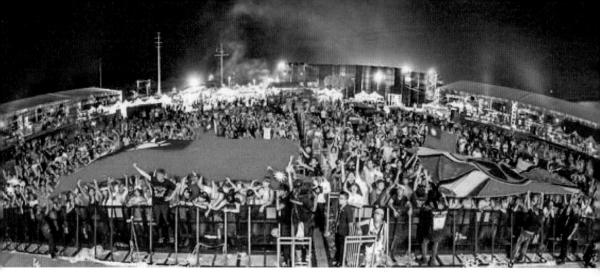

透過全球連線，將臺灣現場放送給全世界看到。

成本，來滿足比利時非常「硬」的要求：現場所有燈光音響、舞臺特效等硬體設備廠牌，全部由比利時主辦方指定，無法用相同規格的設備取代，以確保衛星連線控制時不會出狀況；60 公尺寬、5 層樓高的舞臺施工圖，也是由比利時直接提供，要完全依照圖面製作，毫無妥協空間；連主舞臺兩邊的鐘塔，因距離觀眾比較遠，本來想用平面輸出的方式來取代要價 700 萬的保麗龍立體雕塑，結果也被拒絕。最終打造出幾乎是臺灣有史以來最高等級的戶外表演舞臺，斥資 1 千 7 百多萬！

雖然硬體設備解決了，還有時差的問題。依照比利時主辦方的規劃，全球連線的時間，正好是臺灣半夜 3、4 點！臺灣任何一個地方的演出規定，都是晚上 10 點前要停止，大半夜的時間還在咚次咚次、嗨到最高點，實在很難找到適合的地方。同仁評估了許多場地後，才找到高雄義大世界，相對地處偏遠、附近鄰居較少，但義大世界內有兩個飯店，為了不影響房客住宿品質，要求我們除了租借表演場地外，必須直接包下當晚將近兩百間全數客房。

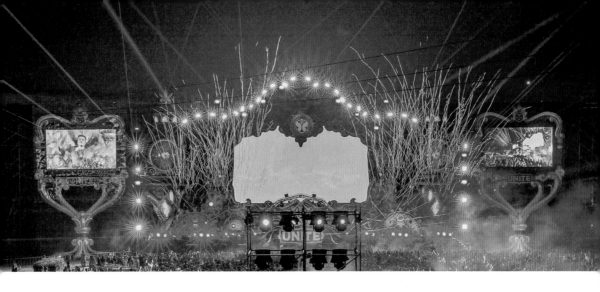

也因為要全球同步，UNITE With Tomorrowland 沒有延期的條件。同事還特別去調查高雄義大世界的氣象紀錄，確認了演出當天 7 月 29 日 10 年來的天氣狀況，不要說颱風了、就連下雨都沒有，清一色的好天氣！

門票開賣後，很快地交出好成績，電音趴搭配義大住宿的套票幾乎銷售一空，最後共賣出 1 萬多張票！

開演前三天，中央氣象局預估尼莎颱風正式在臺灣東方海域形成，預報會從東邊登陸，而且可能升格為中度颱風。我們開始產生一些壓力，找了中天電視氣象主播諮詢，也詢問了高雄市政府副市長，一致認為尼莎颱風的路徑陸續向北修正，依照過去的經驗判斷，應該對高雄的影響不大。

開演前一天，早上 8 點氣象局發布了尼莎颱風海上警報、下午 2 點發布陸上警報，同仁就更緊張了，開始不斷的跟我確認，Tomorrowland 要繼續？還是要取消？從國外邀請來的 DJ 早已紛紛抵達臺灣，舞臺也

都已經搭建好，正在進行最後彩排。我和幾位核心主管，持續向不同的氣象專家詢問意見，得到的都還是正面回應，因此決定只要高雄市沒有宣布停班停課，就繼續硬幹。

但由於已經發布陸上警報，硬體廠商看著 5、6 層樓高的巨大舞臺，非常擔心萬一颱風造成設備損壞，甚至有人員傷亡等安全問題，便要求

時藝簽切結書，保證會負全責，並提出因應的防護措施。結果切結書資料一來，我真是嚇壞，為了撐住巨幅舞臺背板，需要使用 3 臺超大型堆高機從舞臺後方支撐，加上其他器材的安全加固，光是防護設備就大概要價 1 億多元！

本來試圖透過保險來分散風險，但直接被保險公司拒絕，表示一旦陸上警報發布，就已經視為天災發生，無法投保。和同仁一路討論到半夜，最後為了繼續進行下去，我也只好閉著眼睛，硬簽了切結書。

演出當日早上，我和同事搭一早的高鐵南下，路上持續與氣象專家、高雄市府密切聯繫，現場同事也在群組裡面不斷報告最新進度，舞臺已準備好、工作人員和工讀生也都已就位，現場目前無風無雨。

結果，高鐵都還沒抵達高雄，我就接到副市長的私訊通知，稍後高雄市會宣布停班、停課。這下慘了，只能停辦了。

抵達現場後，印象非常深刻，天氣還很晴朗、一切都已準備就緒，同事問我：「標哥，舞臺可以拆了嗎？颱風要來了」、「標哥，乾冰可以噴了嗎？」所有的工作同仁就一起看著乾冰在現場噴光、煙火全放光，上千萬投資在瞬間化為烏有。

2017 年 7 月 29 日，氣象局發布 50 年來首度雙颱陸上警報，尼莎、海棠颱風一北一南夾擊臺灣，高雄市政府宣布晚上 6 點開始停班停課。

UNITE With Tomorrowland 今日暫停演出。

對安全的一切擔心雖然沒有了，但接下來就要面對活動取消的巨大損失。因為是第一次執行這類型的專案，找了九井廣告、大聲公國際共同投資，即使有分散風險，時藝仍然是最大股東。最終一共賠了 2、3 千萬。

接踵而來的退票，還好沒有想像中的洶湧。許多觀眾能理解主辦單位的用心，知道我們也不願因天災被迫取消，所以沒有很多客訴，甚至有些人選擇不退票，用實際的行動小小支持主辦單位。

隔年，時藝再次於臺北大佳河濱公園舉辦 UNITE With Tomorrowland，這次我們投保了演出中斷險，確保即使受到天災影響，公司也不會遭受到巨大的損失。不過相對應的代價也不便宜，光是保險的費用就要上百萬。

不知道是不是因為我吃了一個月的素，所以祈願成功，第二次終於順利舉辦，臺灣成為亞洲唯一入選城市，甚至吸引來自東南亞、香港等地觀眾，與比利時和全球其他六個城市的樂迷一同零時差享受音樂！

- **2017 年 Tomorrowland 音樂節**

『**UNITE With Tomorrowland TAIWAN（停辦）**』

2017/07/29　義大世界大草坪

- **2018 年 Tomorrowland 音樂節**

『**UNITE With Tomorrowland TAIWAN**』

2018/07/28　大佳河濱公園

Tips 49 演出碰上天災「節目中斷險」？

節目中斷險的保費約為總門票收入的 15%，對展演活動來說保費相當高昂，所以主辦單位會去進行各種風險評估，調查演出地點在過去 10 幾年來的氣候狀況，是否容易碰上颱風，災害發生的可能性大不大？有沒有其他延期的辦法？畢竟買了保障後，就是多增加的成本，本來可以打平的演出，也可能因此賠錢。

因為保費過高，過去很少大型表演活動會進行投保，一檔演出下來，保費可能就要幾百萬；對於保險公司來說，因價值過高也很少願意承保。在疫情之後，邀請國外演出的風險增加，節目中斷險又再次成為討論的議題。

浮世繪展：展覽直面 COVID-19

其實做展演這件事，基本上都在解決問題，各式各樣、五花八門的困境；不過碰上 COVID-19 這種天災人禍，只能說：「穩死了！」

2020 年 1 月 18 日「江戶風華｜五大浮世繪師展」在中正紀念堂盛大展開，匯集五位江戶時期知名的浮世繪師：葛飾北齋、喜多川歌麿、東洲齋寫樂、歌川廣重和歌川國芳的作品，由日本神戶新聞規劃借展，包含世界級名作《富嶽 36 景：神奈川沖浪裏》也都在展出清單中。

由於浮世繪版畫的尺幅都比較小，為了提升展場視覺的氣勢、增加展示互動性，團隊將浮世繪放大輸出，做成環境空間裝置，並特別規劃《神奈川沖浪裏》的多媒體投影動畫，觀眾彷彿直接走入畫中場景，波濤洶湧的海浪就在四周翻攪。這些呈現的形式，正好也符合現代觀眾拍照打卡的取向，現場拍照後在個人的自媒體或社群媒體發散，同時達到宣傳的效果。

但，怎麼算都沒有算到，就在展覽開放參觀日隔兩天，臺灣疫情指揮中心成立，COVID-19 風暴開始形成，這場似乎沒有盡頭的巨大災害，將大肆摧殘臺灣的展演產業。

浮世繪展期間，臺灣的 COVID-19 疫情還在控制中，尚未碰上完全閉館，只是限制最高人流管制。由於展廳空間坪數較大，我們以展區作為管制單位，每個展區最高人流管制以 100 人次來安排。現場除了多增加防疫設施，戴口罩、酒精消毒的安排，甚至裝了次氯酸水噴霧，加強防護。排隊的間距依照指揮中心 1.5 公尺社交距離的規定，人與人之間的距離拉開很大，每天的參觀人數也呈現雪崩式下降。

疫情來了，大家不願意出門，整個狀況都不樂觀。再做推廣也是無效的宣傳，只能想辦法 cost down，盡量減少成本支出，所有宣傳都盡可能先暫停。因為我們很清楚，在這個時刻，觀眾不來看展，不是對展覽有沒有興趣的問題，而是他們為了盡量減少染疫風險，所以不願意出入公共場所接觸人群，冒著生命危險出門看展。在這個時刻，我們完全無法做任何事來改變現況。

直面 COVID-19 這種大魔王等級的災害，展演活動幾乎全死。

表演方面，就算政府持續支持開放藝文場所，尚未完全封鎖場館，但依照人流管制、梅花座的規定計算下來，大概 1000 個演出座位只能對外販售 500 張票，就算五成票券全數賣完，對主辦單位來說幾乎還是虧損，一般來說至少要六、七成以上的售票率才能打平，所以怎麼做都是賠錢。展覽也好不到哪裡去，當最高容留人數被限制，對參觀人數的影響非常大。

儘管完全恢復到國門開放、觀光客自由進出的正常狀況，疫情已經對臺灣整體的藝文展演產業帶來巨大的打擊。即使時藝在疫情稍微消停期

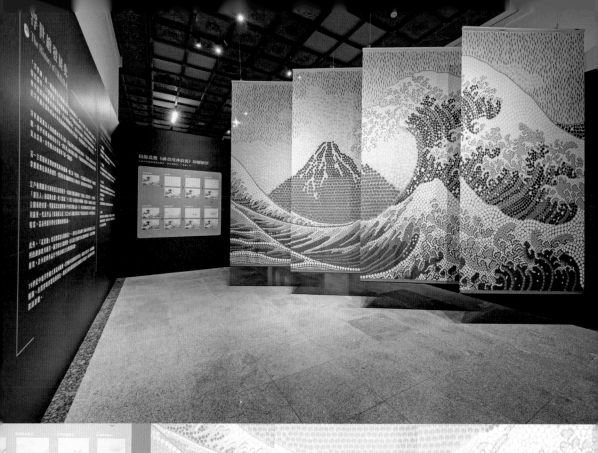

間，嘗試舉辦 Tomica 展、冰雪奇緣 2 特展，成效還勉勉強強，但疫情起伏仍然是票房消長的關鍵。

更重要的是，COVID-19 對民眾生活習慣的改變：過去雖然有外送但數量不多，因為疫情外送成為常態，許多人習慣叫 Uber Eats、foodpanda，懶得出門變成了習慣；過去要跟各公司的同仁開會，人員需從四面八方匯聚在一地，但因為疫情減少很多交通的往返，線上會議漸漸成為慣例，開會好像也不一定要出門。

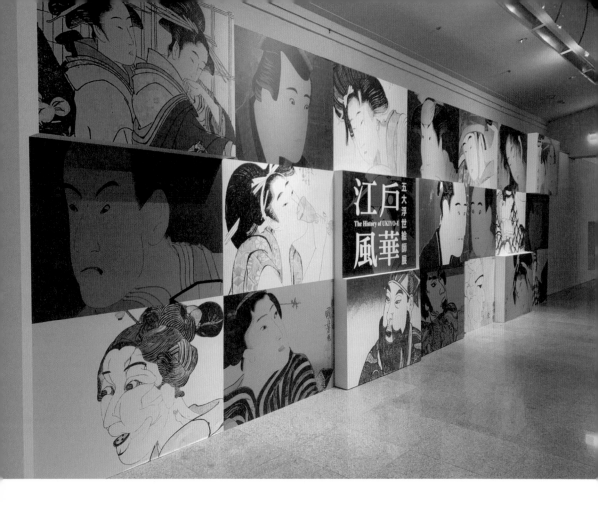

當「不出門」變成人們的生活常態，對於以體驗為訴求的展演產業就
會帶來很大的影響。展覽和演出非常強調觀眾在現場的感受，透過各
種聽覺、視覺以及其他感官，綜合出一種豐富多元的體驗。我們當然
可以理解，觀眾為了降低染疫風險而減少出門，但這代表著線下實體
的展演會面臨非常巨大的困境。

後疫情時代，展演如何從線下轉換到線上，或者兩者之間如何串聯，
已經是全球展演產業關注的話題。臺灣市場也已看到一些嘗試，線上

演唱會、線上展覽、線上舞臺劇,不過到目前為止,似乎還沒有發展出比較成熟的商業模式。例如 VR 展示在大眾體驗上,還是會受限於裝置數量、傳輸流量卡頓等問題,當消費者體驗無法獲得滿足,花錢的意願也就相對沒那麼高。

不過隨著科技持續進步,相信這些事情也會慢慢被改變。像最近開始看到用 VR 觀賞 8K 拍攝的影片,超高解析的細緻畫面,讓虛擬的體驗更趨近「真實」。舉個例子,看一場 NBA 球賽,如果想坐在第一排,可能要花好幾萬的門票錢,但如果 VR 體驗可以帶來相似的體驗感,戴上裝置就儼然是坐在第一排,而且你只要花很少的錢,就可以從各種不同的角度看球賽;演場會、音樂或劇場演出,原本非常昂貴的前排 VIP 區,都可能因為同樣的方式被複製,原本 100 個 VIP 座位就變成了一千個、一萬個甚至無限多。展覽如果能透過 VR 更近距離觀賞,更清晰地看到展品細節,梵谷畫作的筆觸、顏料質地,清代后冠上的珠寶裝飾、精工巧製,相較於隔著展櫃有距離的觀賞,有可能在未來被更厲害的線上展演取代。

進化的 VR 裝置,不用像過去需搭配主機,觀賞時不是背一個厚重的背包,不然就是連著一條傳輸線,讓體驗感受大打折扣。未來直接透過雲端演算、5G 傳輸,無延遲及超高傳輸量,可滿足數位內容的運作,加上 VR 設備越來越輕,體驗也將獲得大幅度的改善,將會讓線上體驗更具競爭力。

面對展演產業市場的黑暗時代，許多過去從來沒想過的習慣，都可能
改變，許多習以為常的方式，都可能被替代；不管這個黑夜有多長，
我們還是要努力，努力找出沒有辦法中的辦法。

——————— 展／演／資／訊 ———————

『江戶風華｜五大浮世繪師展』

2020/01/18-2020/04/19　國立中正紀念堂

Tips 50 疫情期間展覽為什麼無法如期舉行？

受疫情影響，國外的表演者無法來臺，因此演出被迫取消或延期，但是展覽
作品運送沒有受到限制，為何仍然無法如期舉行？

因為展出作品價值不菲，有時保險價值上看幾 10 億，所以隨著飛機來臺的布
卸展人員非常重要，他們必須在文物開箱時，代表國外借展方與臺灣主辦單
位一起確認作品狀況，也就是所謂的作品「點交」，這個環節也關係到保險
責任的釐清。一旦國外布卸展人員無法來臺灣，展覽就可能需要延期舉行；
或者需要找到其他雙方同意的替代方案，例如請該國駐臺文化單位人員代執
行、全程錄影或透過視訊方式處理等，但絕大多數還是會考慮延期。

商業藝術特展產業面分析

入行超過 30 年，舉辦超過上百場大型藝術展演活動，我曾經一年賺 4 億、也曾經兩年賠 1 億。我曾歷經臺灣商業藝文展演產業的萌芽階段，只有聯合報與中國時報兩大報系辦展，一年寒暑假各 2 檔大展，每檔展覽閉著眼睛做都是 20 萬人以上參觀，甚至可以吸引 50 萬、100 萬人次觀展，根本不知道什麼叫賠錢；到現在百家爭鳴，光是一個暑假臺北市就有超過 20 檔展覽，超過 10 萬人次就是超級大展，絕大多數的展覽無法突破 5 萬人次門檻，辦每檔展覽都是賭注，而且未來還要面對疫情所帶來的巨大變數。

綜觀臺灣商業藝文特展產業的發展，我試著從自己過往的經驗中，整理出一些對於產業的觀察，提供給大家參考。

商業藝文特展、博物館自辦特展的關鍵差異？

對於商業藝文特展的定義與發展脈絡，林詠能教授已經在前面的文章〈臺灣特展現象觀察〉（第 37 頁）中清楚撰述，這邊就不細談。我將從實際執行面來討論，商業藝文特展與博物館自辦的特展，兩者之間有何不同？

首先，辦展目的不同。商業藝文特展是以獲利為前提去策劃，博物館自辦特展則著重於博物館的策展研究、推廣教育功能性。所以商業特展不

會去挑戰觀眾不熟悉的領域，反而主辦方會投其所好，挑觀眾感興趣的主題來策劃，人潮自然就會比較多。所以對於博物館來說，舉辦這類型的商業特展，能夠吸引更多原本不進博物館參觀的客群。

造成辦展目的不同的原因，即與展覽收支相關。商業藝文特展的支出是由策展單位負責，並透過特展收入來支撐整個展覽成本，簡單來說就是要自負盈虧；但博物館的成本主要來自於政府的預算編列，收支各是一條線，之間沒有連結，因此門票收入、商品收入對於展覽本身影響不大。而經費來源的不同，相對影響了展覽在票價訂定、贊助需求等層面上的差異，這也是為什麼臺北市立美術館可以始終保持入館票價 30 元，也不需要企業贊助，因為它主要的預算來自公部門的資源。

不過近年來博物館的預算來源也有所改變，例如國立歷史博物館、國立中正紀念堂管理處、國立國父紀念館採用作業基金的制度，臺南市美術館、高雄市立美術館採用行政法人制度，兩種制度在預算上的使用彈性比較大，但收入就會影響到館舍的年度預算，需要自籌的收入比例也比較高，博物館要從門票收入、場地租金、商品抽成等來補足營運費用，而且自籌的比例會逐年增加，館舍要自給自足，對收入的壓力也會越來越大。

再來，整體的特展預算編列，商業藝文特展的總經費一般高於博物館自辦特展，往往一檔商業藝文特展的成本費用，幾乎等同於博物館一

整年的辦展預算，而且後者在宣傳費的預算非常少，很少聽到有編列上百萬元的，相較之下商業特展的宣傳預算經費就高出許多，項目也更加多元。這種現象也就帶出了臺灣商業特展產業的另一個特色：媒體辦展文化。

策展公司與場館的關係：從媒體辦展到百家爭鳴

約略民國 80 年左右開始，臺灣沿襲日本模式，由兩大報中國時報系、聯合報系，分別與國立歷史博物館、國立故宮博物院等館舍合作，以各自的專業實力，連接起互動的橋梁，組織起上下游緊密的關係。（圖 1）

圖 1：專業博物館與策展公司的上下游關係

上游的博物館館內有研究人員的編制，具備策展研究的功能，在展覽一開始的策動上，扮演非常重要的角色，例如 2000 年的兵馬俑特展，即是史博館策劃，主動向陝西省文物局洽談展品，同時也找了聯合報談合作。即便展覽不是由博物館自策，但因為博物館之間的連結，國

外館舍提出巡展合作，例如故宮的大英博物館展覽，即是大英博物館已經把展覽策劃好，再找故宮合作，最後時藝再成為夥伴關係。

下游的時藝或聯合報系，除了要負擔展覽成本外，還會運用媒體集團在宣傳上的優勢，把展覽推銷出去，增加營收，因此在推廣票務、行銷宣傳、商品開發、企業贊助等方面扮演比較重要的角色。上、下游之間會有雙方共同使力的部分，如一起去找贊助合作、舉辦教育推廣活動等，但原則上企業贊助這塊，雖然博物館有時會出面協助，幾乎還是落在策展公司身上居多。

不過這種上下游的分工結構，比較適用於臺灣早期藝術類、古文明類的展覽，或者與專業博物館合作的展覽。博物館在展覽內容上擁有很大的主導權，在執行過程中也必須尊重館方的意見，有時當博物館的看法與國外借展單位相左時，策展公司就必須扮演協調溝通的角色。

印象中 2017 年的木乃伊展，時藝就卡在大英博物館與故宮之間，當時為了決定展場的主色調，大英博物館覺得要用藍色，木乃伊往生後會升天，所以要用能夠代表天的藍色；但故宮院長則認為過年期間，要用比較喜氣的紅色，雙方表達很不一樣的意見，而且兩邊都有其道理，時藝對兩邊都不能得罪，我們只好居中協調，喬出一個大家都接受的結果。

後來華山、松菸興起，越來越多特展在文創園區舉辦，策展公司與場

館的關係就比較像單純的租借場地，支付場地費、水電費，在展場設計施工時需配合場館硬體規範等；另外，像中正紀念堂、國父紀念館這類有公告場地租賃辦法的場館，合作方式也類似，即館方在宣傳或教育推廣上會協力，展覽內容上的參與則比較少。

臺灣的策展公司也不再只是時藝、聯合兩家媒體集團公司為主，冒出許多新興的小型策展公司，或從 IP 授權、商品開發等領域跨足藝文特展的企業。若能具備雄厚的資金、取得場地檔期的能力、擁有宣傳資源、良好的國內外與政商關係、具有豐富活動經驗與執行力的團隊，就有機會成為強而有力的商業藝文特展主辦方。

展覽面：從藝術類到 IP 類，再到多媒體類的發展趨勢

現今臺灣商業藝文特展的主題類型百花齊放、非常多元，大致可以分成 8 類：藝術畫作展、古文物文明展、當代藝術展、科普教育展、親子娛樂展、多媒體互動展、IP 授權展、自創 IP 展（圖 2）。回溯 2、30 年前兩大報辦展的時代，報系辦展大多是為了提升報社形象，一年只辦暑假、寒假各一檔，內容主題則著重於藝術類、古文明類、科普類，這三種寓教於樂類型的展覽。

直到 2012 年，松菸文創園區開館的隔年寒假，聯合報做了「哆啦 A 夢誕生前 100 週年特展」，臺灣的 IP 類展覽開始快速起飛。初期以臺灣

觀眾熟悉的日本動漫 IP 為主，例如小丸子、蠟筆小新、航海王、吉卜力等，後來慢慢出現迪士尼、漫威等各國的動漫、電影類 IP，一直進展到現在，藝術類及古文明類展覽已逐漸式微，擁有廣大粉絲群的 IP 類展覽則成為市場主流。

另外，目前市場上流行的多媒體互動展覽，應該是從 2016 年的「teamLab：舞動！藝術展 & 學習！未來の遊園地」展覽後，才開始比較廣泛出現於商業藝文特展中，光是 2022 年臺北就已經有 4 檔多媒體投影展：teamLab 第二次展出、會動的文藝復興、「印象莫內」光影體驗展、Hello Ouchhh：AI 數據藝術展，這種透過科技表現沉浸式的觀展體驗，應該會成為未來的市場趨勢。

至於這些展覽大致可以分成 6 種來源：國內博物館策展、國外博物館巡迴展、國外藝術經紀 / 策展公司、專業策展人、IP 擁有者與代理商、臺灣策展公司自策，詳細說明可以參考「Tips 10 展覽都從哪裡來？」（第 92 頁）。

展覽類型		展覽案例	展覽來源
借品展	藝術畫作展覽	江戶風華浮世繪、安迪沃荷、奧塞美術館 30 週年、蒙娜麗莎 500 年、達利	1. 國內博物館策展 2. 國外博物館巡迴展 3. 國外藝術經紀 / 策展公司 4. 專業策展人
	古文物展覽	兵馬俑、大英博物館藏埃及木乃伊、大英博物館百品、埃及古文明、絲路	
	當代藝術展覽	札哈哈蒂、玩具解剖特展、凱斯哈林、樂高積木特展、草間彌生	
	科普教育展覽	大昆蟲特展、長毛象、人體特展、恐龍特展	
	親子娛樂展覽	Tomica、冰雪奇緣、Hello Kitty、CN 運動會、佩佩豬、可愛巧虎島	
	多媒體互動展覽	teamLab、Hello Ouchhh	
IP 展	IP 授權展覽	Tomica、冰雪奇緣、米奇 90、Dreamworks 夢工廠、航海王、蠟筆小新、Hello Kitty、CN 運動會、佩佩豬、可愛巧虎島、哈利波特、復仇者聯盟	IP 擁有者、代理商
	自創 IP 展覽	顛倒屋、萬花筒展、泡泡展	臺灣策展公司自策

圖 2：臺灣商業藝文特展類型與六大來源

觀眾面：每檔參觀人次越來越少

從過去時藝展覽的出口民調，大概可以看出臺灣商業藝文特展的觀眾輪廓，以性別來說是女性多於男性，年齡層大致介於 15 ～ 45 歲之間，但會依照每檔展覽的特性上下略為調整，學歷越高看展的比例也越高，基本上仍然是學生、上班族居多。

如果用一個暑假檔期來看臺灣特展數量與參觀人次的變化，最早兩大報辦展時期，一個暑假 2 ～ 3 檔大展，每檔人數平均約 30 萬人次；到 2011 年暑假忽然暴漲到 13 檔特展，之後臺灣從南到北、每個寒暑假幾乎都有 10 幾檔展覽，甚至 2015 年的寒假檔，光臺北市的商業藝文特展居然就高達 18 檔！展覽數量增加了 6 倍以上，但整體看展人口並沒有增加，稀釋到每個展覽後，很多檔都過不了 10 萬人次，落在 5 萬參觀人次的展覽非常多，每檔展覽的參觀人次明顯變少。

網路世代的年輕人願意進博物館看展的比例越來越少，只要透過手機很容易就能取得資訊，缺少了非看不可的動機。過去可以看到米勒《拾穗》、《晚禱》的真跡，是多麼難能可貴的事情，只要作品有機會來到臺灣，觀眾就覺得一定要去現場觀看；但現在好像變得不是那麼重要，google 一下就可以看到作品圖像，還能放大縮小倍率。民眾去看展的目的也從過去以探求新知為主，轉變成打卡拍照上傳的社交娛樂活動，這種影響是非常巨大的。

場館面：屬性、成本、地點三大考量

由於過去一檔商業藝文特展的總成本大約都是 3000 萬元起跳，藝術類的展覽甚至還會更高，因此對於場地有一定規格的需求，至少要有 3 個月的展期、300 坪完整的展示空間，才能提供足夠多的容留人數，以及展示足夠豐富、能夠讓觀眾買單的展覽內容。

從場館的行政屬性、硬體設備、維護管理等條件，試著將臺灣場館分成下面幾類：

第一類，專業博物館硬體設施規格、隸屬中央轄下的館所。例如國立故宮博物院、國立歷史博物館、國立臺灣美術館。

第二類，專業博物館硬體設施規格、隸屬地方政府轄下的館所。例如臺北市立美術館、臺南市美術館、高雄市立美術館。

第三類，非專業博物館硬體設施規格（展廳無 24 小時恆溫恆溼）、隸屬中央轄下的館所。例如國立中正紀念堂、國立國父紀念館。

第四類，科普類場館，部分展廳因應展覽需求提供恆溫恆溼空間。例如國立臺灣科學教育館、國立自然科學博物館、國立科學工藝博物館。

第五類，老廠房改建的文創園區，例如華山 1914 文化創意產業園區、松山文創園區、駁二藝術特區。場地硬體條件相對比較不好，適合對空間規格需求不那麼高的展覽，像多媒體、娛樂類、動漫 IP 類的展覽。

第六類，商場內的展場，例如新光三越。這種類型的展場，在日本有做過很高規格的展覽（當然硬體條件也較好），臺灣目前比較少，大多為動漫 IP 類、多媒體展覽。

第七類，私人美術館，例如奇美博物館、富邦美術館（預計 2023 年開館），具備恆溫恆溼的場地，未來可以合作專業藝術展覽。

在挑選場館時也有許多考量：除了最基礎的「成本」考量，哪個場地的費用對主辦方比較有利，包含租金或權利金、水電費等計算；展覽內容、主題類型適合什麼樣的場館，展品的溫溼度條件有多嚴格、防災安全需求有多高……等等關於「展覽屬性」的考量，對國外借展博物館來說，也會考慮館所之間的對等關係，例如大英博物館只同意到隸屬中央層級的國立故宮博物院，奧賽美術館也是二次在國立歷史博物館、一次在國立故宮博物院展出。

最後是「地理位置」考量，場館地點觀眾容不容易到達、對於民眾的熟悉度如何，以地理位置來說，位於市中心的華山就比捷運無法到達的故

宮好，地理位置越優越，對展覽越有利。不過展覽屬性的考量，還是會優先於地理位置，如果要在文創園區內建置恆溫恆溼的空間，花費太高，過去只有搭設過小展間（航海王特展的手稿展間，造價就要上百萬），幾乎沒有全展間處理的案例，所以羅浮宮的展覽也不會單純因為地理位置好，就選擇在華山文創園區展出。

擁抱科技：線下展可能會被大量取代，但不會消失

疫情過後，線上展覽好像也是一個必然發生的趨勢，只是到目前為止還比較沒有看到具規模的商業模式，可能當有一天科技進步到能把線下看展的體驗、看到真跡所觸發的感動轉換成線上，而且感動還不會被打折扣，若到達那個程度的時候，線下展就可能會被取代。

但是線下展也不會完全被消滅，當線上展覽成為主流，線下展覽可能會變成小眾的服務，看展人數變少、相對票價會提高很多，真正到現場觀展的門票可能要價上千元，一般觀眾進場參觀的意願會降低，整體展覽的數量也將減少。

放眼亞洲：別讓臺灣消失在巡展地圖上

至目前為止，歐美大館在亞洲地區的巡展規劃上，「東京、首爾、臺北」是主要的三站，但隨著大陸崛起，未來的亞洲三站可能是「東京、首爾、

上海」，甚至是大陸自成三站「北京、上海、深圳」。依照亞洲商業藝文特展市場的成熟度，日本的特展形式發展得最早、市場也最多元，位居領導地位；韓國則與臺灣相當，但近年來韓國有些超前的趨勢；大陸則是非常龐大的商機，具備強而有力的潛在市場，但受疫情打擊也最嚴重。

可能因為日本、韓國的人口數比臺灣多，客觀基數比較大，各類展覽在東京、首爾好像都很好做，觀眾似乎都買單，尤其像藝術類的展覽在日本就很受歡迎。日本的看展輪廓與臺北也不太一樣，有比較多像退休人士的高齡人口觀展，而且家庭主婦帶小孩去觀展的習慣也非常普遍，整體參觀人次比臺灣多、年齡層也高一些，此外東京也吸引了龐大的觀光客觀展。

日本的動漫 IP 也經常拿臺北作為海外第一站，因為臺灣跟日本的關係密切，觀眾對於日本 IP 活動接受度頗高，所以臺北站很容易就成為試金石，做完後再延伸到東南亞或大陸。東南亞的藝術商業市場還不是很成熟，馬來西亞吉隆坡、泰國曼谷慢慢開始有 IP 類型的特展，但整體來說還在萌芽的階段。

過去大陸展覽市場一直在成長，各級城市爭相增設硬體場館，對展覽內容也非常渴求，前幾年有過幾檔成功的大型特展案例，像莫內展、teamLab 展，大陸票價是臺灣的 2 ～ 3 倍，參觀人次也是直接從 20 萬大幅成長到 40 萬（圖 3），兩岸市場的差距顯而易見！不過大陸市場也不是那麼容易操作，目前真正執行國際展覽的專業策展公司也寥寥無幾。此外受到疫情影響，大陸的特展市場被嚴重打擊，政府說封城就封城，對主辦方來說是高風險的不確定性，直至目前市場都還沒有復甦的現象。

但上海的私人美術館發展非常蓬勃，也策劃許多商業特展，包含龍美術館、余德耀美術館、藝倉美術館、震旦博物館、上海油罐藝術中心等，民間資本的營運模式提供大眾更多文化消費的選擇，舉辦的展覽也非常多元，反而帶出不一樣的氣象。

兩岸莫內展比較		
臺北 印象・經典 - 莫內特展		上海 印象派大師 - 莫內特展
95 天 （2013/11/14- 2014/02/16）	展覽時間	100 天 （2014/03/18-2014/06/15）
國立歷史博物館	展覽地點	K11 購物藝術中心
280 元臺幣	票　價	100 元人民幣
20 萬人次	參觀人次	40 萬人次

兩岸 teamLab 展比較		
臺北 teamLab：舞動！藝術展 & 學習！未來の遊園地		深圳 teamLab 舞動藝術展 & 未來 游樂園
101 天 （2016/12/09-2017/04/09）	展覽時間	152 天 （2017/07/08-2017/11/30）
華山 1914 文創園區	展覽地點	深圳歡樂海岸創展中心
350 元臺幣	票　價	229 元人民幣
20 萬人次	參觀人次	40 萬人次

圖 3：莫內展、teamLab 展兩岸比較

臺灣的商業藝文特展發展了 30 多年，雖然市場已經有一定的成熟度，但因為規模小、展覽數量多，整體觀展人數正在持續下滑中，專業藝術展的經營越來越辛苦，面對大陸市場的挑戰，希望臺灣仍然能繼續在亞洲巡展的舞臺上保有一席之地。

相信夢想：過人的毅力與行動力是不敗的祕密

我們現在所面對的臺灣商業藝文特展市場，並不是一個樂觀的狀況；但對我來說就是在做一件自己很喜歡的事情，這個領域好玩、有趣，每次展演幾乎都從零開始，不斷的在全世界各地找最新的展覽主題，它不是那麼完全的銅臭味，文化藝術本身就是一件美好的事情。

我們會不斷地去觀察，現在整個藝文產業往哪個方向發展，一直去了解市場的走向，當看到哪一個城市辦了什麼展非常成功、很受歡迎，有沒有機會巡展到臺灣，是我們每天不斷的在想事情。而當我一嗅到這個展覽有成功的機會，我就會卯足了勁想辦法去嘗試接洽，即使知道難度很高還是會努力去試，就像第二次的兵馬俑展，臺中科博館都已經快開展了，四、五個月後要在臺北接續這個展覽，即使知道要解決一堆問題，難度非常非常高，但是我不會放棄任何一點可能性，比別人來得更有行動力。有時候大家都用嘴巴講講「這個主題很好」，但沒有行動就不可能會有結果，或許我可以在這個領域走得比別人長久，是因為我有非到最後關頭死不放棄的毅力和行動力吧！

若要給未來想進藝文產業的年輕人一些建議，我覺得如果可以把自己的嗜好、喜好跟工作結合，應該是能讓工作做長久的一種方式，文化藝術領域還是需要有一點點理想性，如果你在做一件喜歡的事情，就不會單純用等值的收入、待遇、獲利的角度來衡量。想清楚後，決定要跳進來，就要專專心心的走一條路，不要輕易放棄，所有的事情都沒有這麼容易——只有放棄最簡單。

策展的過程其實很辛苦、很累人，從我在聯合報擔任小主管開始到今天，超過 30 年的時間，我幾乎沒有休息，每天都承受著很大的壓力往前走。但是當展覽做成功，看到這麼多人因為自己的策劃而進場，那種所謂的成就感，是讓我一直往前走的動力。

我的理想很簡單，可以把在國際發生的展演帶到臺灣來，可以讓國人在臺灣就看到好展覽、好表演，希望能如此一直不斷地延續下去，當然也希望有機會把臺灣自己的展演帶到全世界。

商業藝文特展的分工與預算

黃瀅潔整理

在商業藝文特展產業裡打滾，需要的就是 connection、reputation 和 profession。

一檔展覽從前期接洽到順利展出，平均花費二年以上的時間，過程中不斷面臨新的問題與挑戰，不斷與各個合作單位溝通協調找出解決之道，即使已累積 30 多年的經驗，每辦一檔新的展覽，仍會碰到意料之外的難題。商業藝文特展的工作可分成六大項目：展務、宣傳行銷、票務、商品、企業贊助、現場營運，這是依照工作內容的分類，並非組織分工，事實上臺灣絕大多數的策展團隊，都是一人分飾多角，2～3 人就打通關。

將六大項分工對應展覽預算表，展務、宣傳行銷、現場營運主要處理執行製作面，把展覽從無到有打造出來，與大部分的支出項目相關；票務、商品、企業贊助則是負責展覽三大收入來源，但每個項目仍有相對的成本支出，票務有通路抽成、商品有授權與製作成本、企業贊助實支的回饋項目更是逐年增加。

前面章節已陸續提及展覽的執行工作，最後就以特展分工架構彙整說明。每項工作皆牽涉繁複的專業內容，篇幅有限只能簡要闡述，如果對某個環節特別感興趣，可再進一步查閱相關的資料與書籍。

一、展務

展務是最核心的工作項目，就像整個展覽執行的心臟，展覽所有的一切就從這裡開始。一條龍的運作模式，從與國外接洽展覽確定主題內容，協同專業的包裝運輸、保險團隊將展品運送來臺灣，與在地的展場接洽，並依照策展概念規劃展覽視覺設計與展場設計施工，以及研擬語音導覽內容，提供觀眾衍生性的展覽知識服務。一檔展覽必須先有展務工作，其他工作項目才會應運而生。

(展覽洽談)

關鍵人　　　　國內外借展方、IP 授權方
對應成本項目　借展費、授權費、策展費、仲介費、企劃費

獲取展覽舉辦權是展務最前端的執行重點。如何洽談展覽前面章節已經談論許多，簡而言之還是「人脈」與「專業」，有引薦人當然更容易接洽，若要陌生拜訪，看的就是專業度，策展公司需累積良好的辦展履歷，例如與大英博物館、羅浮宮、奧賽美術館等國家級大博物館合作過，自然在公司的策展規格、專業經驗上有一定程度的保證。

展覽洽談最關鍵的支出即為 Royalty Fee，中文名稱有時會用借展費、授權費或企劃費，無論洽談對象是博物館或是 IP 授權方，終歸來說，

就是對方擁有物權或智財權，再授予展覽主辦單位使用該權利的費用。借展費較常發生在博物館的藝術品、文物借展時，IP 產業則慣用授權費，如果洽談還有中間人，例如透過國際策展公司、策展人，就會有延伸的仲介費、策展費項目，無論名稱是什麼，對主辦單位來說，還是以總數來評估。

藝術文物類的借展費，早期一檔展覽約 50 萬美金，到近年幾乎都是 100 萬美金起跳，甚至有些超級明星作品，像梵谷《星夜》這類等級的畫作，有時單一幅作品的借展費，即等同於一檔展覽的費用，相當可觀。

還有一點比較需要留意的是，支付國外方的借展費或授權費，合約上通常都是「未稅價」，而依照臺灣財政部所得稅協定，外籍所得稅要支付 20% 的稅金，也就是當支付 100 萬臺幣時，國外借展方只實收 80 萬，20 萬會作為稅金付給臺灣政府，因此當國外方需實收 100 萬時，成本就會是 125 萬。若幸運碰上合作單位隸屬臺灣租稅優惠協定的國家，例如英國稅金就減免成 10%（付款時需出具匯款單位的設籍文件證明）。估算借展成本時如果漏掉了外籍所得稅，一不小心可能就差了幾百萬臺幣！

運輸保險

關鍵人	國內外運輸包裝公司、國內外藝術品保險公司（經理人）、國內外再保公司、展品押運人員
對應成本項目	國內外段運輸包裝費、藝術品牆對牆保險費、押運人員相關費用（機票、住宿、保險、日支費）

當有實物展品從國內外借展，就需要運輸包裝及保險，需求規格的高低，會與展品的年代材質、保存維護狀況，以及損害後的可逆性有關。相較於 IP 類展覽的手稿、道具展示，藝術類與文物類型的展品，通常在運輸保險上有比較高的規範和要求，因為當損害發生時幾乎是不可逆的，經常只能進行有限度的修復，所以從作品的包裝方式、人員持拿、運輸行程方案、運輸設備等，各個環節都需要注意，盡可能將風險降到最低。

藝術品保險也是為了防範萬一，盡可能規劃出最低風險的安排保障，所以會要求投保「藝術品牆對牆保險」（參照「Tips 27 什麼是藝術品牆對牆保險？」，第 178 頁），從作品自博物館牆取下、直至展後再回到博物館的牆上，全程都完整涵蓋在一張保單規劃中，萬一發生任何事情，較能釐清權力責任。臺灣早期曾有把運輸段與展場段分開，搭配博物館既有的展場保險，只再加保藝術品運輸段以降低成本，一旦發生問題，將會非常難釐清權責。包含博物館展場軟硬體的安全度、

運輸包裝單位的專業度、主辦單位的信用度等，都會影響藝術品保險的風險評估。

「文物作品狀況報告」（condition report）是與運輸保險相關的重要文件，伴隨著展品「點交」來進行。一般來說，作品在出借地點包裝之前，會由借展簽約雙方點交，做文物狀況檢查，拍照記錄作品當下的現況，是否有已經存在的、可見的狀況，例如有斑點、畫框有碰撞痕跡等，登錄於報告上後，才在押運員監控的狀態下把作品包裝好，進入運輸的流程。文物運抵展覽場地開箱時再由雙方點交，對照文物作品狀況，是否與報告紀錄一致；運回出借地點時再確認一次。如果在文物打開時出現刮痕，與檢查標註不同，就要釐清是如何產生、在什麼時候產生，這也牽涉到保險的出險。

為了監控文物運送的過程，博物館通常會指派押運人員陪同，全程監控展品的運送狀況，包裝木箱是否沒有被堆疊、運送速度是否穩當、搬動時是否有輕放輕拿等，再跟著文物搭同一班飛機來臺，一路陪同至展場。有時碰上要申請進入機場的監管區域確認裝櫃打盤、或國道警察陪同押運等，這些「特別」的需求能否順利進行，就與運輸公司的溝通協調、人脈關係大大相關；又或者國外要求押運人員要搭貨機跟文物來臺，貨機雖然有座位，但為了確保飛行安全，只有機組人員可以搭乘，不是花錢就能解決，還必須花更大力氣、更多資源管道，想辦法把座位「喬」出來。

安排押運員陪同文物來臺，就有相對的機票、住宿、保險費用產生，有時合約上會明定機票艙等、住宿星級的規格，另外還有工作日支費，市場行情價至少要 50 ～ 80 美元一天。

由於運輸及保險都是非常專業的工作，除了自己要不斷積累相關知識外，找到對的合作夥伴，就能帶你上天堂。保險公司有國際信評制度，不同級別能承擔的保額價值不同，所以有時會出現再保公司分攤風險；運輸包裝公司也有國際第三方的認證，但因為牽涉到人員的持拿、包裝方式、布展經驗，硬體設備的等級例如溫溼控氣墊車、無酸材質的包裝材料，以及與國際運輸公司、國內海關的合作協調能力等，還是非常仰賴運輸包裝公司的實力。此外，運輸保險除了各自的專業知識，溝通也是很重要的能力，過程有許多環節需要協調，萬一意外發生，溝通能力更加不可或缺。

┌───┐
　　　　　　　　　　── **展 務 小 眉 角** ──

　　│ 國道押運申請 │

　　為了降低運送風險，盡可能縮短文物運送的時間，展品抵
　　達臺灣後，無法像一般貨物在機場停留三、五天，待海關
　　檢驗完才提領，需要另外申請機場放行。展品一運到機
　　場，直接先點驗箱數，快速跑完行政流程，在幾小時內裝
　　車離開。如果遇到非常貴重的國寶級作品，會由博物館方
　　出面申請國道押運、警車開道，從機場到博物館警車一路
　　護送，享受總統級的安全待遇，全程免去停等紅綠燈、高
　　速公路交流道閘口堵塞的狀況，減少被耽誤的風險。
└───┘

場館接洽

關鍵人　　　　場館方

對應成本項目　場地租金、水電費、回饋金

臺灣適合展出大型商業藝文特展的場館有限，大家都想搶寒假、暑假
熱門檔期，因此至少 2 年前就要預訂場地。依照展覽內容的特性，考

慮是否需要專業博物館恆溫恆溼的硬體設施？公立或私人館舍？中央或地方館舍？加上檔期、地點、成本等要件通盤考量，選定展場後才是與場館周旋的開始。

文創園區或有租賃辦法的場地，在行政上比較單純，就是使用者付費的概念，按照布展及卸展天數、展出天數支付場地費，分攤水電費，遵守場館使用規範進行。使用博物館系統的場地，雙方則是共同合辦關係，辦展過程館方也會參與其中，依照博物館的專業給予執行建議，同時監督管控展覽相關內容。因此博物館不會有場地費，而是以回饋機制取代，館方把原本可以自辦、自營收益的空間，拿出來與民間共同合作，向民間單位收取回饋金，分攤水電費，來補貼原本該空間可能獲取的收益。

展示設計

關鍵人　　　展場設計師、視覺設計師、施工團隊、借展方、場館方
對應成本項目　展場設計施工費、影音設備費、展場雜支

整個展示設計包含展場空間設計、視覺設計，通常也是找相關專業的設計師、施工團隊執行，主辦單位因為最熟悉展覽內容，負責協助溝通呈現風格，盡可能滿足借展方、場館方的期待。

展場空間設計須考量作品安全、展示風格、維護管理功能，視覺設計的主視覺、標準字等產出，會延伸作為宣傳使用。展示設計首先要確保所有展示文物的安全，全展期間皆能符合博物館的光線照度、溫溼度要求；不同層級的展覽內容說明版設計，是否能與策展理念吻合；同時也要考慮營運面的需求，展區空間的人流動線順暢度，觀賞距離與角度的舒適度，或安排適合社群媒體推廣的拍照打卡點等。

另外在展場安全維護管理上，要標示清楚的逃生動線，預留緊急應變出口。搭建大型展場時，還可更細緻的針對工作人員規劃動線，在某些牆面預留小暗門，讓現場統籌人員或工作同仁能快速穿越，方便展場管理，否則光是出入口來回繞圈就浪費過多時間，也無法及時處理緊急事故。尤其是多媒體互動展，空間又大、又暗、又有機具維修的需求，特別需要工作暗門的設計規劃。

―――――― 展 務 小 眉 角 ――――――

| 預留後場空間 |

展示設計在規劃時，有時容易忘記考慮後場空間，作為展場管理工作人員的休息室、物資倉儲空間、多媒體互動展示的機具空間及維護門、文物展示櫃的維修門等。展期間難保不會發生櫃內燈光故障、輸出物件脫落等問題，所以需要預留維修通道口，並且制定處理的安管程序，進出需會同哪些人、在什麼情況下可以打開進去或進行修理等規範。

（語音導覽）

關鍵人　　　　語音導覽公司
對應成本項目　語音導覽製作費／分潤收入

語音導覽是展覽衍生性的服務，具備傳達知識的功能。由於展場能呈現的資訊有限，但觀眾的看展需求、先備知識不同，有些人可能已經非常熟悉展覽內容，或只是單純視覺欣賞，連作品說明卡都不需觀看；有些人則希望更深入了解，除了品名卡、展版說明，還會進一步聽語

音導覽、人員導覽，或購買導覽手冊、展覽圖錄，如果被勾起學習興趣，再延伸去聽講座、上網查詢資料等，所以語音導覽是作為展覽教育推廣的重要環節。

臺灣的特展語音導覽服務，主要是由 Acoustiguide 雅凱藝術與 Antenna 兩家國際語音導覽公司提供，早期曾有電信業者投入製作，向用戶推出以手機聽導覽，參觀民眾不用另外租機器，手機撥打就能聆賞作品介紹，但後來逐漸式微。語音導覽系統的硬體設備，也隨著科技不斷優化，從單純一臺機器聽錄音，一度進階到使用 PDA 機器，搭配圖片解析作品，到現在語音導覽加上 AR 擴增實境，透過互動增加操作度，讓使用者更深入了解相關知識。

考量到一般觀眾可接受的專注度以及平均觀展的長度，一檔展覽的語音導覽時間通常會規劃在 1 小時內、約 30 個停留點，聽完後能對展覽輪廓與作品精華有全面的了解。每則導覽內容的撰稿，除了要能傳遞正確的專業知識，也需豐富的詞彙以進行口語化的描述，說出每件展品各自的獨特點，同時又要呼應一貫的策展脈絡。語音導覽同時是聲音的表現，因此有時會找名人來錄製，例如鬼滅之刃展找了臺版的聲優來錄製、達利展找了馮光遠來錄製，增加口碑及宣傳效益。

二、宣傳行銷

展覽的行銷宣傳就是要從各種面向找話題，不能費 100 分力氣只光強

調展覽本身，如此就算再有深度的內容，依然沒辦法吸引目光；有時候反而是 90 分的八卦話題、搭配 10 分的展覽專業知識，找到觀眾好奇所在來傳達資訊，再扣回展覽主軸，更容易讓大家忍不住掏錢買票。

展覽常見的行銷宣傳手法，包括記者會、媒體廣告、名人看展、活動舉辦、異業結合（參見「Tips 34 商業藝文特展常用的宣傳操作？」，第 203 頁），總括可分成三類：由主辦單位策劃的記者會，與各類媒體合作策動廣告宣傳議題，透過活動觸及不同目標族群。

記者會

關鍵人　　　　媒體、KOL
對應成本項目　記者會舉辦費用

主辦單位舉辦記者發布會，帶有官方宣告的意涵，正式向大眾介紹推出的展覽，依每檔展覽需求於開展前安排 2 ～ 4 場記者會，常見的幾個波段：

第一波，預告記者會，搭配活動宣告、雙方簽約、票券開賣等議題，是展覽最前期啟動的發布會；

第二波，開箱記者會，主要針對文物或畫作展覽，因展品有極高的珍

稀度與價值，當作品從國外安全抵達臺灣時，開箱搶先發布訊息，展現彌足珍貴的真跡；

第三波，開幕記者會，類似展前貴賓預覽、媒體預覽的概念，搭配開幕活動曝光展覽消息。

記者會本身需具備議題性，不是每檔展覽都一定會在展前操作 3 個波段，每個波段也不限制只舉辦單一場記者會，例如 IP 類授權展就少有開箱記者會；預告記者會考量成本，也可能改以新聞稿訊息發布的形式。從預告記者會啟動後面一系列的話題，搭配廣告宣傳鋪陳，透過不同波段的重點一路推動，不斷引發觀眾對展覽的討論。

> ### 宣傳
>
> **關鍵人** 新聞媒體、自媒體 KOL
> **對應成本項目** 文宣印製費、廣告宣傳費

展覽廣告宣傳就是在不同階段的議題點，透過不同媒體通路下廣告預算去曝光。從早期的紙本媒體、廣播及電視等電子媒體，到現在的網路媒體、社群媒體，每檔展覽會編列一定的廣告預算，製作各式廣告、廣編新聞等，甚至面對重量級的展演活動，例如太陽劇團、大英博物館特展，還會預先安排媒體團到國外採訪拍攝，搭配廣宣製作系列報

導，提前露出更多相關訊息畫面。

現在廣宣操作逐漸轉向網路媒體，與自媒體、社群網路平臺等合作，依照展覽屬性找尋適合的 KOL，參考其粉絲群眾特性、推薦信賴度、導購效率等選擇合作對象，進而邀請 KOL 來參觀，將拍攝成果的效益擴散出去，帶動更多客群。

另外還有廣告交換的合作，主要不是透過費用支出，而是以展覽的其他資源換取宣傳曝光的機會，例如提供展覽票券，讓書店、百貨公司、影城等商場做會員服務，相對地獲得在場域中的展示廣告看板或裝置空間。廣告交換是彼此互惠的合作模式，場地方擁有更多優質的內容，可以服務會員及消費者，展覽主辦方也能借力使力，將展覽推向不同的族群。

海報、DM 等文宣品印製早期比較多，甚至會搭配推票機制，寄送到學校等各級教育機構，但現在靜態紙本的宣傳吸引力降低，目前只剩下海報告知資訊，以及現場 DM 輔助說明的功能，其他衍生的紙本文宣品就減少許多。

活動

關鍵人 　　　異業合作單位、講師

對應成本項目 　活動執行費

展覽活動和行銷宣傳在操作上是互相搭配、整體考量，有活動就有話題、有人潮。執行上可以是自主規劃，設定欲推廣的族群，舉辦工作坊、演講等教育活動，帶領觀眾從不同面向認識展覽；也可以搭配廣告交換、異業結合進行，依照合作的書店或百貨賣場觀眾特性安排活動，更進一步推廣展覽內容。

整體來說，展覽宣傳應該在展期前做通盤性的考量，包含記者會、活動、廣宣合作等項目，將全展期的宣傳波段都規劃好，從開展前 3 個月到展覽結束，至少推出 5 ～ 6 個主要波段：從宣告、開箱、開展記者會、開展後再跟一波、展期中至少作一波、結束前再衝刺一波。這些是基本盤，每一個宣傳波段露出後，會帶動什麼效益、下一波再推什麼議題點跟上，或是碰到節慶補一個小話題，宣傳規劃當然會依照每次推出的效益成果持續修正，運用各種話題包裝、層層疊疊將展覽推上高峰。

三、票務

以商業特展來說，三個主要的收入就是票券、商品、贊助，其中票券收入又是絕大多數展覽收入來源的首位。

關鍵人　　　　展覽客群
對應成本項目　門票收入結構

展覽的票價訂定反應成本與市場趨勢，會參照娛樂類型的活動票價，例如電影票、遊樂場票券等，推估大眾市場可接受的費用。展覽現場基本分成三種票價：

- **全票**（一般大眾）

- **優待票**（六歲以上兒童到大專院校以下學生）

- **特惠票**（敬老票、身心障礙及陪同者）

後來因應各種通路及宣傳波段，開始在展前就開賣早鳥票、預售票，一方面藉此開始宣傳展覽，倒數展覽開幕；另一方面也是成本考量，展前大部分的借展費、運輸保險費等已經支付，提前賣票就能夠有現金流進帳。

另外票券提前預售也是一種市場反應的測試，大部分展覽從預售狀況就可看出市場風向，像是預測展覽未來的命運一樣，賣得好一帆風順、賣不好大概就垮一半。不過理想來說，預售票的前導暖身曝光如果效果不佳，可以趕快調整宣傳策略，在展前做出因應的配套措施。

展前預售的票券分成兩種，第一波是早鳥票，展前 2 ～ 3 個月開賣，目前市場上大多採價格戰，票價幾乎是買一送一，基本就是該檔展覽全期最低價。價格也是最吸引消費者的優惠，越早買票代表對展覽的支持度越高，所以祭出最低優惠。

第二波預售票則開始玩花樣，搭配各種套組：搭配圖錄、語音導覽、特色商品的套組，或雙人票、家庭套票等用人數身分方式搭配的套組，或不同通路走獨家限量款的形式，只銷售給專屬會員的套組。開展後，通常就是走回現場的三種票價，偶爾在不同通路推出套組方案，但價格不會低於預售票。

| 門票收入預算 |

收支表在計算門票收入時，即是用 **票價 × 預估占比人數 = 該票種收入**，再將三種票種相加總後，得出門票部分的預算收入。各種票券的占比人數，會從過去類似特展的銷售狀況，以及這次展覽的族群輪廓來預估比例。整體來説賣得最多的是優惠票、再來是全票、最後是特惠票，這三者的排序結構不會有太大變動，但比例還是有些差異，例如展覽主題偏成人一點，全票就會占多一些，但全票仍不至於超過優惠票。

(通路洽談)

關鍵人　　　團購網、CVS 通路
對應成本項目　票券代銷費、推廣費、門票抽成

隨著團購網、CVS 超商通路的興起，商業藝文特展開始有線上售票。團購網例如 Gomaji、Groupon 等，就是以量制價的概念，靠著網路上

的優惠動員，最早在積木展時衝出了一個禮拜賣 10 萬張的驚人成績！CVS 通路，例如統一、全家等四大超商通路，創造出購票的便利性，早期各家在建置服務網絡、找尋各種可能性的階段，有時會與超級大展簽訂獨家販售，獨家可以有導購效益、吸引客群，並與其他同業作出市場區隔，所以願意釋放大量的超商店面宣傳資源給展覽主辦方，以換取獨家銷售的權利。

不過走到現在，無論通路方或主辦方都不太有意願做獨家，通路已經茁壯，可以選擇的活動產品非常多元，不需要藉由大型展覽協助導購；站在主辦方的立場，通路可以釋放的資源也變少，獨家效益已降低許多，當消費者對於通路品牌沒有太高的忠誠度時，反而是提供給消費大眾的便利性更重要，各家通路都販售才能接觸到更多客群。

大宗推票

關鍵人　　　　校園推票公司、福委會平臺
對應成本項目　購票手續費

大宗購票在兩大報辦展時期，是透過地方特派去校園、公司行號推廣團體票，後來逐漸發展成校園推票公司、福委會平臺系統。概念上都是一次販售大量票券，以量制價獲得優惠價格，有點類似線下

的團購網。

校園推票公司透過到學校推薦教科書、參考書時，順道把附加的展覽資訊服務帶進去，早期展覽多從藝術教育推廣的角度出發，內容品質比較符合學校屬性，老師也常需要安排校外教學參觀，如果可以拿到優惠票價，相對有誘因促成購票。但後來除了藝文展覽，遊樂園也透過推票公司進入學校，競爭活動增加；再加上學校考量安全性，減少校外教學的安排，因此逐漸喪失校園推票需求。

企業推票最初也是與各公司的福委會合作，洽談優惠票價作為員工福利，或公司有年度福利金可採購票券給員工。但因為還有統計數量、收發票券等龐雜的行政作業，隨著數位化逐漸發展出福委網，有系統商幫各大企業製作員工專屬的福委網，或有廠商直接建置平臺，串聯各家福委會共同運作，只要是平臺合作的企業員工都可以用金額消費、點數消費購買，各家企業也可共享洽談到的福利商品，當平臺的企業會員數增加，自然能談到更好的優惠。

四、商品

人的衝動消費容易在兩個地方發生，一個是機場、另一個就是博物館賣店。當看完展覽，帶著滿滿的感動、豐沛的知識資訊走出展場，會有一股想要擁有這些展品的衝動，直接走入賣店，正好可以將強烈的情感投射到衍生商品，把美好的回憶買回家。

商品是展覽的衍生價值，它除了是延續參觀體驗的記憶載體，也可作為禮贈品，成為推廣展覽的途徑。一般來說，門票是絕大多數展覽的主要收入來源，但長期觀察下來，當參觀人數衝過一個門檻後，商品收入就可能高於門票收入，例如航海王展、冰雪奇緣展。

賣場營運

關鍵人　　　　賣場營運廠商、展場方
對應成本項目　委營代銷手續費、權利金、回饋金

賣場可以由主辦方自營或者委託第三方營運，由於賣場經營也是另一門學問，早期特展賣場大多與禮品公司、出版公司合作，這幾年展覽主辦方也逐漸發展出相關專業團隊，部分展覽就會轉為自營。自營對於整體品質與各方溝通的主控權比較大，以邏輯上來說自營的利潤也比較大，可以省去支付給委託營運單位的代銷手續費，通常大約是賣場銷售額的十幾個百分比，但為了自營特展商店而多養團隊人力，哪一個比較貴就很難說了。

至於賣店空間設計，可從產品展示與營運管理面向考量。依照不同品項的特性安排視覺的陳設；動線上讓展場出口直通賣店入口，延續大眾觀展體驗後的情緒，接續消費衝動；賣店內部的動線安排也需考量

消費熱點，放置某些熱銷品；至於空間的視線死角，則安排情境場景布置，以降低物品遺失等盤損的問題，也無須再加派人力看顧。

賣店營運的支出，無論自營或委營都會有權利金、回饋金的產生，權利金是指支付給國外博物館授權方的費用，可能是固定一筆金額，也可能從銷售營業額抽成，平均值大約在 5 到 10 幾個百分比，IP 類展覽的權利金甚至到百分之 20 幾；回饋金則是付給臺灣場地方，通常依營業額的級距抽成，大多還是落在個位數百分比。

產品開發

關鍵人　　　商品開發商、商品製作商
對應成本項目　商品製作成本、授權費、買斷成本

不管特展賣店是自營或委營，產品開發都不會 100% 來自單一家廠商，透過自製、寄售、買斷等方式，網羅各式各樣、五花八門的商品。

絕大多數的商品是以自製、寄售進行開發，由營運單位開發的商品即是自製，其他單位開發的商品就是採用寄售，與營運單位依銷售金額五五、或六四拆帳作為收入。評估商業模式與未來獲利的可能性，產品的製作成本通常不建議高於售價的三成，因為還有許多人力、物流等隱性成本需要計入。不過有些品項，因為有一定的精緻度或特殊性，

即使製作成本已經占 50%，考量到指標意義仍可能會開發。

世界級的博物館或 IP，通常都有全球性的商品授權及製作，例如迪士尼、航海王、安迪・沃荷、草間彌生等，本身就具備非常豐富的衍生商品。所以當有些品項因為特展的展出時間較短，考量成本與銷售時間而無法開發時，就會向國外開發商接洽，選擇比較特殊或高單價的產品引進，以豐富整體賣店的品項。這時會以買斷的方式進行，不過這邊的買斷，因為總量比較少，沒有辦法喊到像大盤價、破盤價低於五成以下的價格，有時加上運費與稅金，銷售金額還要比國外的售價高一些才能打平。

特展賣店的開發品項，整體考量點還是著重於實用性，早期畫展會有一些裝飾性商品，但可能多年下來大家已經擁有太多，逐漸缺少購買的必要性。實用性的馬克杯、筆記本、資料夾、各種包包等，在日常生活中會出現需求或汰換性較高的商品，既能留存對展覽的記憶，又具備實際使用的功能，相對會比較常出現於特展賣場中。

─── **商 品 小 眉 角** ───

| **為何特展商品常見紙製品？** |

因為開發時間有限、銷售期又只有 3 個月，考量成本、製作時間後，紙類品自然會多一點。另外，紙的成本較低、利潤空間比較夠，相對其他需要開模、監修的品項，還是能快速印刷的紙製品較容易製作。除了前期製作需考量，後面如要追加，一樣有相同的狀況存在。

五、企業贊助

企業贊助雖然是去尋求企業的資金或資源，但它與品牌之間是一種彼此互惠的關係，企業贊助的同時也獲得了優質的展覽內容，讓他們能夠對企業內部員工以及客戶提供良好的服務。

關鍵人　　　　贊助單位
對應成本項目　贊助收入、贊助回饋支出

談贊助的第一步就是向企業遞出提案，結合企業品牌的核心價值，包裝展覽活動、提出贊助回饋。每年 9 月、10 月當各大企業盤點隔年預

算編列時，即是做出年度贊助案介紹的時機，主動拜會友好或熟識的企業，彙整明年度的展覽活動資料，提供給潛在的合作單位了解，希望能把這個案子納入明年預算的考量之中。這份年度提案主要是通盤的展覽資料，當企業回覆有興趣的案子後，再針對個案與企業品牌細節包裝提案。

當然，展覽內容的「知名度」是企業評估贊助的第一關，對主題有沒有印象，從洽談的窗口、再到主管員工、企業客戶，例如大英博物館，一聽就知道，後面談起來就容易很多。其他還有許多重要的考量點：

第一、展覽主題與企業的契合度。依據過往跟企業合作的默契，熟悉他們偏愛的主題、關心的議題適合操作哪些活動，以及企業的受眾群，例如有些金控業偏好贊助經典類的國際博物館大展、有些科技業基金會著重文教推廣、有些則是專門贊助表演類活動等，要考慮到雙方適合的連接點，才有機會促成合作。

第二、與企業的長期合作關係。碰上特別亮眼的展覽，例如草間彌生，各家企業都搶著要，有時還可能碰上同業競業的問題。這時就會考量與企業的關係維繫，長期支持與友好的單位，就可能會把最有效益的提案提給對方，作為互相的回饋。

第三、展覽案子的預算缺口。考量適合度外，每個案子因為成本結構、獲利損益比不一樣，贊助需求額度不同，回看整個大預算表，相較於

其他借展費、場租、運輸保險、行銷等費用，贊助是比較可能浮動的項目，如果能找到贊助讓案子損益兩平，甚至獲利，就會成為很重要的考量。例如某案的缺口是 1000 萬，可能只有特定的單位才有機會支撐，就會優先考量遞案。

洽談企業贊助時，其實有非常多細緻操作，很多線同時交錯進行，經常會產生某些矛盾或風險，某兩家重要的客戶都選擇了同一檔展覽，要如何順利地讓自己期待的 A 公司買單，又能讓 B 公司贊助另一檔展覽，經常要想破頭技巧性地小心處理，因為市場很小，很多問題無法避免，只能適切的面對。

贊助項目可以分成現金、服務或產品贊助。當然現金贊助在損益兩平上是最直接的挹注，商業藝文特展每個案子都是 3000 萬起跳的成本結構，本來預計 20 萬人次才能打平的展覽，可能因為有贊助的挹注，15 萬人次就能打平。但現金贊助近來並不是百分之百的收益，因為有需要回饋的項目（參考「Tips 40 贊助展覽能提供企業哪些回饋？」，第 224 頁），不管是票券、貴賓之夜、形象露出、活動，都還是有成本的支出。

另外一種是尋求品牌的服務或產品贊助，其實在某些類型跟現金贊助一樣重要，比如說航空、飯店，航空貨運服務的贊助提供，就等同於該部分的運輸支出可以省下來，如同現金贊助一般。

這幾年展覽與企業的合作模式也越來越有彈性，如果因為贊助金額不

足，但又想支持展覽，可以有企業大宗購票的方式；或者與小企業品牌合作，包裝成廣告資源交換的形式，透過廣告版面讓宣傳效益更發散，向贊助企業或品牌的受眾一起延伸推廣。

—— 贊 助 小 眉 角 ——

｜ 有避免合作的品牌類型？ ｜

一般來說對於身心健康有負面形象的品牌會比較容易被排斥，通常在送審博物館借展方、IP 授權方時就會被禁止。例如菸酒類，除了法令年齡限制外，一般負面認知就多一些，一旦合作，品牌形象上就會被視為認可菸酒，所以大部分的展覽主題都不太能接受。另外有些兒童類的 IP，對於食品會特別嚴格把關，例如芝麻街禁止與速食品牌合作，迪士尼也限制不能開發棒棒糖類型的產品，這些容易吸引小朋友，但同時牽涉兒童健康問題的食物。

六、現場營運

現場營運包含現場售票、安全維護管理、顧客服務等工作項目，牽涉的執行關鍵是人員管理，最大的經費支出也在人力。

關鍵人	展場統籌及臨時人力
對應成本項目	人員薪資保險、售票亭搭建、安管硬體設備、刷卡手續費

以臺灣的觀展習慣，雖然有團購網、超商購票等平臺，現場購票還是最主要的票券銷售通路，今天臨時決定要去看展，就去現場買票，因此現場售票是展場營運很重要的服務。賣票需要辨識各類票種身分，年長者、孩童、免票等群眾，也要搭配各種套票提供現場兌換贈品的服務。

另外，現場營運很重要的工作是維護作品及參觀民眾的安全，原則上出入口、每個展廳或有死角點的區塊，都至少要配置一個人力，防範各種意外的發生。對於作品的安全維護，還會搭配硬體設備，早期的紅龍、雷射紅外線等較明顯的硬體設施，到近年以較柔性的地貼安全警戒線示意來提醒，現場服務人員要時時觀察作品文物以及參觀民眾。萬一發生緊急狀況，還需進一步尋求第三方的協助，也許是場館的安管人員、警政系統、醫療系統等。

客戶服務包含參觀諮詢、語音導覽、團體或定時導覽、商品等其他消費服務，除了現場人力外，特展的人員導覽解說，仰賴著一群特別的服務人員——導覽志工。臺灣的志工服務系統在各行各業都很成熟，

過去舉辦藝術類、文物類特展，民眾對於知識學習的需求較高，因而發展出由導覽志工協助教育推廣的衍生服務，每檔展覽進行獨立招募、培訓、安排值勤、發放服務證明等，長期參與的導覽志工也是各個臥虎藏龍，不乏教職員、高階主管退休等高知識分子，提供了非常難能可貴的知識交流服務。

至於現場服務人力是否能用機器取代？過去曾討論過以驗票機、售票閘門等系統來取代人力的可能性，現行許多遊樂園已採用售票機，來解決假日瞬間湧入大量人潮的售票痛點，原本需要臨時增聘人員、增設票亭的費用，改以售票機解決。但放到特展來看，似乎售票機無法解決關鍵問題，遊樂園腹地大，售票機快速消化購票人潮後，觀眾就可以直接進入園區；而特展雖然假日售票同樣會碰上塞車，但真正無法進場的原因是展場裡面也滿了，就算使用售票機快速消化買票隊伍，人潮仍會塞在入口動線，依然無法解決問題。且特展的售票組合變化較大，經常需要現場人力協助發放贈品、確認票種等，人力成本依然存在。

| 現場人力若透過派遣公司處理划算嗎？ |

人是最麻煩的事情，曾經討論過是否委由派遣公司處理現場營運人力。因為基本工資、保險計算都是跑不掉的，加上派遣公司的外加服務費，以單一展覽來說，花費一定比由公司直接招募來得高。但如果每年寒暑假都有3、4檔展覽，一年有超過百人的臨時人力需求，等於公司需要多一個人力來處理聘用、打卡、計算薪資等行政事務，多增加的人員費用是否比派遣公司的服務費來得划算，就很難說了。

七、預算收支表

數字會說話，在這本書的最後，附上我們舉辦展覽時所使用的「展覽活動預算收支表」，展覽能不能做，就是看這一張預算表。左半部是收入項目，右半部是支出項目：收入基本上包含票券、贊助、商品，以及語音導覽等其他酌量部分；支出則是以執行端的架構編列預算，可以對照本篇文章的六大執行項目參考。

我們所談的商業藝文特展，為了維持展覽品質，總體支出成本都自新臺幣 3000 萬元起跳，早期有些案子成本甚至破億元，只有不須支付授權費的自策展，才有機會稍稍低於 3000 萬。相對應成本而產生的門票收費結構，至少都必須維持在 3、400 元的價格，展示面積也需在 300 坪上下，才能符合多數觀眾的觀感以及體驗期待。

面對不同類型的展覽，預算結構項目相同，但比重可能會稍有不同。例如，國際級博物館的藝術展、文物展，在借展費、運輸保險費占比較大；相對來說，自策展、IP 展都在現地製作，這個部分就比較精省，但在現場展示設計施工的部分就比較高。

附錄：展覽活動預算收支表

展覽名稱：

展覽期間： 年 月 日— 年 月 日，合計天數：
　　　　　平日天數　　　平日人數
　　　　　假日天數　　　假日人數

收入科目	小計	合計	備註	支出科目	小計	合計	支出佔比 %	備註
門票收入								
			預估人數	場地費				
門票售出張數（預估購票率 90%）			預估售出張數	場租				預估
預估平均票價				水電費				預估
				借展費				外幣匯率、稅金
				策展費				
				借展費				
門票收入（平日）				授權費				
門票收入（假日）				展品運輸包裝費				
平均每日參觀人數				製箱費				
平均每日購票人數				運輸與布卸展費				含兩地來回空運費、報關、內陸運輸、布卸展人力
				保險費				
				展品保險				
				意外險				展場公共意外與第三人責任險、人員旅平險、雇主意外險等
				勞健保＋退休金				
				工讀生				依法投保
				展場設計施工費				
				展場設計				
				展場施工				
		張數		印刷費				
全票　　　　元			％	文宣印製費				海報、邀請卡、門票、展覽摺頁
通路全票　　元			％	酒會、記者會及特別企畫演講				開幕記者會／酒會、演講、教師研習營等
優待票　　　元			％	開幕記者會				
特惠票（敬老愛心）元			％	宣傳費				媒體宣傳費、文宣品、戶外裝置、路燈旗等
通路早鳥票　元			％	電視				
通路預售票　元			％	平面				
校園推廣票　元			％	廣播				
企業團體與活動票元			％	網路				含 CF 製作
合計門票收入				戶外及其他				
預估平均票價				活動費				
				勞務費				
				展場工讀生人事費				時薪或月薪基礎、人數

（表格接續右頁）

收入科目	小計	合計	備註	支出科目	小計	合計	支出佔比 %	備註
				工讀生加班費				
				其他				翻譯費等
				國外人員日支費（佈卸展）				金額（幣別，匯率，稅金）、人數、天數
				雜支				
				展場工讀生餐費				
				國外人員差旅費（佈卸展）				機票、住宿
				國外人員雜支				
				郵電費				
				交通費				運費、計程車資
				展務其他雜支				含清潔用品、臨時辦公室設備等
				交際費				會議、公關餐費
售票收入合計				展覽支出固定成本合計				
語音導覽收入				票券代銷				
語音導覽（客單 * 參觀人數 * ％使用率）			％	授權方票抽				
			抽成比例	場地方票抽				
				CVS 通路代銷手續費				％
				企業推廣代銷手續費				％
				刷卡手續費				％，依銀行比例
展務、展場其他收入合計				展覽支出變動成本合計				
紀念品收入				導冊成本				
預估商品客單價				導冊				稿費、圖片、設計、印刷
聯營商品收入			％抽成計算	衍生商品成本				
	營業額	0		自製品				
導覽手冊售價 元 * 本				進口品				
				雜支				
				賣場雜支				
				賣場支出固定成本合計				
				賣場代銷手續費				以總營業額之 ％計
				商品圖片權利金				％，預估
				場地抽成				％
賣場收入合計				賣場支出變動成本合計				
贊助收入				贊助成本				
企業贊助				贊助回饋				
貴賓之夜				貴賓之夜回饋				硬體設備、餐點、演出、人力等
贊助收入合計				贊助支出合計				
收入總計				支出總計				

盈餘
（收入 - 支出）

毛利比

以這本書獻給我在天上的爸爸 林先振

大媽媽　林李秦，及媽媽 林雄

開展‧藝術商業特展大解密 -- 臺灣展演 20 年全紀錄 /
林宜標著 . -- 初版 . -- 臺北市：時報文化出版企業股份
有限公司 , 2023.05
　　面；　公分 . -- (Origin ; 34)
ISBN 978-626-353-563-3(平裝)

1.CST: 藝術行政 2.CST: 藝術展覽 3.CST: 個案研究
901.6　　　　　　　　　　　　　　　　112002312

ISBN 978-626-353-563-3　　　　Printed in Taiwan

Origin 34

開展‧藝術商業特展大解密——臺灣展演 20 年全紀錄

作　　　者—林宜標
文字採訪—三三、黃瀅潔
圖片提供—時藝、聯合報系、林宜標、王建揚、黃瀅潔
編輯統籌—黃瀅潔
責任編輯—廖宜家
主　　　編—謝翠鈺
企　　　劃—陳玟利
美術編輯—初雨有限公司（ ivy_design ）
封面設計—瘋設計、初雨有限公司（ ivy_design ）

董 事 長—趙政岷
出 版 者—時報文化出版企業股份有限公司
　　　　　108019 臺北市和平西路三段 240 號 7 樓
　　　　　發行專線— (02) 2306-6842
　　　　　讀者服務專線— 0800-231705
　　　　　　　　　　　 (02) 2304-7103
　　　　　讀者服務傳眞— (02) 2304-6858
　　　　　郵撥— 19344724 時報文化出版公司
　　　　　信箱— 10899　臺北華江橋郵局第 99 信箱
時報悅讀網— http://www.readingtimes.com.tw
法律顧問—理律法律事務所 陳長文律師、李念祖律師
印　　　刷—勁達印刷有限公司
初版一刷— 2023 年 5 月 12 日
初版四刷— 2023 年 7 月 19 日
定　　　價—新臺幣 480 元
缺頁或破損的書，請寄回更換

時報文化出版公司成立於一九七五年，
並於一九九九年股票上櫃公開發行，於二○○八年脫離中時集團非屬旺中，
以「尊重智慧與創意的文化事業」爲信念。